视觉传达设计
必修课

VISUAL COMMUNICATION DESIGN
COMPULSORY COURSE

NEW MEDIA
ART DESIGN

新媒体艺术设计

方　敏　丛书主编
杨朝辉　丛书副主编
陈　刚　史爽爽　于雅淇　编著

化学工业出版社

·北京·

丛书编委会名单

丛书主编：方 敏

丛书副主编：杨朝辉

编委会成员：杨朝辉 陈 刚 苗海青 蒋辉煌 翟茂华 吴秀珍
侯 宇 潘梦琪 潘 昊 王志萍 史爽爽 于雅淇
吕思狄 孙福坤

内容简介

本书主要包括七个方面的内容：新媒体艺术概述、新媒体艺术的特征及分类、影像艺术、虚拟现实及其扩展的艺术、互动装置艺术、人工智能艺术、新媒体艺术设计实践。本书全方位地介绍了新媒体艺术的基础理论及主要表现形式，精心选择了优秀的经典案例及新颖的艺术作品，以独特的视角进行分析、讲解，在讲解角度与实践应用等方面进行了大胆创新。各章后设有专题拓展及相关的思考练习，以丰富学习内容并增强学生对新媒体艺术设计课程的学习兴趣。

此外，本书突出了新媒体艺术的时效性，紧密结合当下实际应用，可帮助读者提升新媒体艺术设计的综合创造能力。本书可作为高等院校艺术设计相关专业的教材，也可以供有兴趣的读者自学参考。

图书在版编目（CIP）数据

新媒体艺术设计/陈刚,史爽爽,于雅淇编著.—北京：
化学工业出版社，2023.6
（视觉传达设计必修课/方敏主编）
ISBN 978-7-122-43218-6

Ⅰ.①新… Ⅱ.①陈… ②史… ③于… Ⅲ.①多媒体
技术–应用–艺术–设计 Ⅳ.①J06-39

中国国家版本馆 CIP 数据核字（2023）第 056773 号

责任编辑：徐 娟	版式设计：孙福坤 于雅淇
文字编辑：刘 璐	
责任校对：李雨函	封面设计：孙福坤

出版发行：化学工业出版社有限公司（北京市东城区青年湖南街 13 号 邮政编码 100011）
印　　装：天津市银博印刷集团有限公司
787mm×1092mm　1/16　印张 11　字数 250 千字　2024 年 1 月北京第 1 版第 1 次印刷

购书咨询：010-64518888　　售后服务：010-64518899
购书网址：http://www.cip.com.cn

凡购买本书，如有缺损质量问题，本社销售中心负责调换。

定　　价：68.00 元　　　　　　　　　　　　　　　　　版权所有　违者必究

写在前面的话

设计是改变原有事物，使其变化、增益、更新、发展的创造性活动，是解决问题的过程。从古至今，人们为了实现各种美好的愿望，通过造物活动改造世界，创造文明，产生价值。这个过程中包含了每个人做出的无可计数的决定和选择。因此从某种意义上来说，人人都是天生的设计师。我们从设计中来，也会持续不断地投身到设计中去。

以信息技术为主导的产业变革带领我们走进了智能时代，设计概念的边界也在这一过程中不断拓展，设计的意义逐步发展为对形式与功能的关系优化，对社会环境中各种系统的构建和连接。设计伴随着经济、社会、行业的发展和革新成长为一种跨学科、跨领域、跨组织的学科。这个世界正在发生巨大的改变，引发了我们对设计教育方式的再次思考。在这样的时代背景下，设计教育体系亟待更新。可喜的是，近十年来设计教育体系的更新在中国高等教育中非常明显，然而当前的设计教育依旧面临诸多挑战，这需要不断探索新时代下如何打造设计教育创新方案，培养具备基础扎实，同时拥有更多元、开放、创新的设计意识、设计理念、思维模式和技术能力的人才。

本丛书名为"视觉传达设计必修课"，此次出版《色彩构成》《新媒体艺术设计》《装饰图案基础》以及《陶艺设计基础》四本。虽是"必修课"，但不完全是基础教学的内容。本丛书不仅基础知识翔实，还鼓励设计师进行全新的视觉探索，从多角度、全方位观察与分析众多设计案例，挖掘各种要素之间完整清晰、多彩多样的关联。本丛书启发、引导读者培养设计思维，形成思辨意识，有意识地开展设计分析与推理工作，摆脱旧有模式的惯性束缚，为认知的发展开辟新道路，拓展思维的边界，最终自我迭代出独有的、创新性的知识结构。本丛书帮助读者掌握解决问题的核心思维方式，从而提升设计能力，并设计出创造性的方案。

本丛书作为国家社科基金艺术学重大项目"中国品牌形象设计与国际化发展研究"的重要成果，将在设计交流国际化的背景下诉说中国价值，为广大读者梳理出一套科学有效的设计方法论。《色彩构成》《装饰图案基础》是艺术设计的基础，扎实的基础知识对设计师尤为重要，这也是通向专业性、创造性的金钥匙。《新媒体艺术设计》融合了"艺术学"和"计算机科学技术"这两个性质完全不相同的学科，呈现出了前所未有的发展速度和态势。《陶艺设计基础》不仅能提升读者的基础造型能力，在现代陶艺与环境设计艺术相融合的创新趋势下也能为读者指明新方向。本丛书能够让设计方法由单一的美化发展为囊括构建塑形、内化整合、多元创意等多个步骤在内的专业流程。

在苏州大学艺术学院给予的平台、学院领导的大力支持下，以及化学工业出版社领导和各位工作人员的倾力相助下，加上各位编委的紧密协助，本丛书得以顺利出版。在此，向以上致力于推进中国设计教育事业的专家、同行们致以诚挚的敬意和感谢！

本丛书的编纂历经艰难辛苦的探索，其中难免存在疏漏和不足之处，敬请广大读者批评指正，以便在以后的再版中改进和完善。

<div style="text-align:right">

方敏

2023 年 2 月

</div>

注：本丛书为国家社科基金艺术学重大项目"中国品牌形象设计与国际化发展研究"阶段性成果，苏州大学国家级一流本科专业建设成果。

目 录
CONTENTS

第 1 章　新媒体艺术概述　　1
1.1　新媒体艺术的概念　　3
1.2　新媒体艺术的产生与发展　　9
1.3　新媒体艺术的未来　　13
1.4　专题拓展　　16
1.5　思考练习　　21

第 2 章　新媒体艺术的特征及分类　　23
2.1　技术特征　　25
2.2　实验特征　　29
2.3　审美特征　　30
2.4　形式语言　　34
2.5　新媒体艺术的分类　　39
2.6　专题拓展　　43
2.7　思考练习　　49

第 3 章　影像艺术　　51
3.1　影像艺术概述　　53
3.2　数字影像艺术　　57
3.3　投影与全息影像　　61
3.4　专题拓展　　65
3.5　思考练习　　71

第 4 章　虚拟现实及其扩展的艺术　　73
4.1　虚拟现实　　75
4.2　增强现实　　82
4.3　混合现实与扩展现实　　88
4.4　专题拓展　　93
4.5　思考练习　　97

第 5 章　互动装置艺术　　99

　　5.1　装置艺术与新媒体　　101
　　5.2　交互装置艺术　　107
　　5.3　沉浸式互动装置艺术　　111
　　5.4　专题拓展　　116
　　5.5　思考练习　　119

第 6 章　人工智能艺术设计　　121

　　6.1　人工智能艺术基础　　123
　　6.2　人工智能艺术设计方法　　127
　　6.3　人工智能在艺术设计中的应用　　130
　　6.4　专题拓展　　139
　　6.5　思考练习　　143

第 7 章　新媒体艺术设计实践　　145

　　7.1　创意编程　　147
　　7.2　智能硬件与体感交互　　151
　　7.3　新媒体艺术设计赏析　　161
　　7.4　思考练习　　169

参考文献　　170

第 1 章　新媒体艺术概述

内容关键词：
媒体　新媒体　新媒体艺术
学习目标：
- 认识新媒体艺术的概念
- 了解新媒体艺术的产生、发展及未来
- 启发学生的辩证思维

1.1 新媒体艺术的概念

20 世纪以来，随着计算机技术和数字技术的飞速发展，以影像艺术、虚拟现实、互动装置艺术、人工智能艺术等为代表的新媒体层出不穷。新媒体艺术以数字技术为依托，以信息和网络传播等多种媒介为载体，是科学与艺术、理性与智慧、现实与虚拟、个性化与大众化相融合的艺术形式。在讨论"新媒体艺术"之前，首先要明确什么是"媒体"（media），什么是"新媒体"（new media）。新媒体艺术离不开"媒体"与"新媒体"这两个重要的概念。所谓"媒体"，一方面是指大众信息传播工具或信息交流的介质；另一方面，"媒体"也被称为媒介、介质和中介物。"新媒体"（图 1-1）是随着信息时代的数字技术发展的数字信息传播媒体形态。它是利用数字技术、网络技术、互联网等技术进行传播的。现在来说，"新媒体"特指数字媒体（digital media）（图 1-2）或数字化特征的媒体。"新媒体艺术"是以数字技术和传播媒介进行划分的新的艺术形态，而不是按照媒体和材质在演变进化的历史和时间上进行划分和定义的。

图 1-1　新媒体（new media）的关键词

图 1-2　数字媒体（digital media）的关键词

1.1.1 媒体

人类生活中需要用某种物质载体或技术手段传播信息与交流，这种物质媒介就是媒体。国际电信联盟（ITU）从技术的角度给"媒体"进行了定义与分类，即"媒体"是感知、表示、存储和传输信息的手段和方法，如文字（text）、声音（audio）、图形（graphic）、图像（image）、动画（animation）和视频（video）等。"媒体"又称为媒介、传媒或传播媒介。"媒体"对于信息而言，指的是具备承载和传播信息的物质媒介或实体，相当于交流的工具。

在艺术领域，"媒体"是人与人之间信息交流所依赖的介质，它是连接作者、作品和受众的纽带，艺术家为了能让艺术作品保留的时间更长和传播的范围更广，使用创作媒介的物质一般都要尽可能跨越物理时空的阻碍，以确保更有效地传递。美国著名媒体文化研究员和批评家尼尔·波兹曼（Neil Postman）认为，媒体能够在一定社会环境中的媒介各构成要素之间、媒介之间、媒介与外部环境之间关联互动而达到一种相对平衡的、和谐的结构状态。尼尔·波兹曼在其著作《娱乐至死》中提出了"媒介即隐喻"的观点。他认为媒介对改变文化内容具有重要的作用，"人类思维方式的转变"是这种改变发生的真正根源。人们注意到不同媒介环境对思维方式产生影响，我们可以理解"媒体"即媒介。加拿大著名媒介理论家马歇尔·麦克卢汉（Marshall Mcluhan）在《理解媒介：论人的延伸》中对媒介的作用和地位做出了深刻的总结：

媒介是"人的延伸",他认为媒介是人体和人脑的延伸,印刷媒介是人类视觉的延伸,电子媒介是人类中枢神经的延伸。每一个时代都有自己的媒介,每一个时代必然蕴含着独特的文化特质与思维方式。

今天的新媒体艺术以互联网为中心媒介,新兴的网络媒介从实时互动、非线性、超链接等方面拓展了传统意义上的媒介传播渠道,丰富了人类的综合性视觉体验。新潮设计、文化创意产业和数字娱乐领域都与媒体有着密切的联系,媒体就是当代社会以数字化技术传播信息与交流的工具。因此,新的媒体在某种意义上说就是一种新语言,一种磨合经验的编码,一种视觉机器。同样,媒体也是各种实验艺术展示的舞台,交互影像、装置艺术、虚拟现实或者装置表演等新媒体艺术都以其新颖的表现力成为吸引大众的艺术形式,它是当代社会基于数字视觉化传播与艺术交流的文化载体。

1.1.2 新的媒体

"新的媒体"具有不确定性和延伸性,相对于传统媒体,如出版、报纸、杂志、广播等,它是一个不断发展、变化、更新迭代的媒体。从传播学角度来看,"新媒体"指的是新的传播和交流的工具,是在新技术支撑体系下出现的介质,如数字杂志、数字电视、数字电影、互联网、移动网络、计算机多媒体、虚拟现实等媒体。"新媒体"的定义通常以是否通过计算机技术及网络传播和呈现为标准,因此通过计算机传播的文本可以被归入新媒体范畴,而通过纸质出版物传播的形式一般不称为新媒体。

人们很容易从科学进化论的角度认为新媒体是一个相对进化论的概念,常常把"新"相对于"旧"而言,进行二者的比较和判断,把"新媒体"看作"新的媒体",这实际上是不了解"新媒体"的本质含义。人们会简单地认为新媒体艺术是目前最前沿、最前卫和最时髦的一种艺术。以此推断新媒体艺术在时代和科技的发展变革中很快就会陈旧或过时甚至被淘汰。在另一种"新的媒体"出现之后,它又会变成"旧媒体"了。比如,广播相对于报纸是新的媒体,电视相对于广播是新的媒体,网络相对于电视是新的媒体(图1-3)。综上所述,"新的媒体"是一个不断发展的过程,是目前最具有前沿性的媒体,以后还会出现人们意想不到的各种新媒体。马丁·李斯特(Martin Lister)和乔恩·多维(Jon Dovey)在《新媒体批判导论》中认为:"新媒体"是广义的概念,它与"旧媒体"相对。新的媒体预示着旧的媒体在内容上与形式上发生历史性变革,同时也暗示不确定性与试验性。

当今时代,艺术家们对新媒体的关注都聚焦于技术之新的本质,从狭义的角度对新媒体做出定义。北京电影学院宫林教授指出:"新的媒体是以数字技术、网络技术、移动技术为基础,通过互联网、无线通信网络、卫星等网络渠道,借助计算机、手机、数字电视机等终端向用户提供信息和服务的传播形态和媒体形态。"由此可知,"新的媒体"会随着时间和科学技术的不断发展而变化,但从艺术创作角度、艺术创作观念、艺术创作的材料和艺术家的思维方式等方面来说,是没有新旧媒体之分的。

图 1-3 旧媒体 VS 新媒体

1.1.3 艺术的媒介化

人们在很久以前就懂得利用媒介进行艺术活动与艺术传播，常见的媒介如石头、泥土、纸和布料等，艺术媒介是艺术家再现心境、寄托情感和表达观念所使用的介质。艺术的媒介化在艺术史上具有特定的生态周期，它们被发现、被使用、被更换，随着艺术史的流变在不断地演变着。艺术的媒介化有三个阶段。

第一个艺术媒介化阶段是摄影技术出现后。摄影技术出现后，摄影图片对传统的绘画艺术产生了巨大的冲击，它一方面迫使绘画艺术寻找绘画创作的根本，也就是后来现代主义绘画重新回到平面和线条的艺术语言，同时可大量创作的摄影图片成为第一种被高度媒介化的艺术形式。因此，摄影技术的产生促使了艺术的普遍化与大众化，推动了贵族的艺术向大众的艺术发展的进程。19世纪初期，照相机作为新兴的媒介载体，有史以来第一次扩展了人类的视觉范围，同时也为20世纪新媒体艺术的出现奠定了基础。

艺术媒介化的第二个阶段是在电子信息时代来临后。这个阶段的代表是广播电视艺术，广播电视艺术是随着无线广播、录音艺术的发展，由电视传播演化而来的，广播媒介和电视媒介都以电子信息传播媒介为载体。广播电视传播的内容是对现实影像的即时性表现，电视以直播或者连续播出的时间性优势，形成了今天的电视剧、综艺节目和现场晚会等艺术形式。大型盛会如奥运会开幕式、奥斯卡颁奖典礼，以及极具中国特色的春节联欢晚会都彰显了电视艺术的媒介化特点。无论是机械复制的作品还是用技术设计的原创作品都被称为"新媒体艺术"。

第三阶段的艺术媒介化是随着数字技术和互联网的发展而产生，网络媒介的发展带来了新的艺术传播形式。社会化媒体的出现，诞生了以互联网、移动互联网社交媒体为艺术媒介的新型艺术形态。虚拟现实（VR）、增强现实（AR）等技术的产生为传统艺术带来了科学技术，同时也改变了传统艺术的创作手段和表现形式。艺术媒介化不仅涉及媒介的特征、演化史，还涉及技术、艺术以及哲学等领域（表1-1）。

表1-1 艺术媒介化的三个阶段

阶段	内容	载体	媒介化的艺术形式
第一阶段	摄影技术、电影	照相机、摄影机	摄影图片、影片
第二阶段	广播电影艺术	电子信息传播媒介	广播、电视等
第三阶段	数字技术和互联网	网络媒介	社交媒介、虚拟现实等

1.1.4 新媒体艺术

新媒体艺术（new media art）是建立在数字化信息传播技术平台上并以此为创作媒介和展示方式的当代艺术形态。新媒体艺术最早可以追溯到20世纪20年代的达达主义、未来主义，当时的先锋艺术家开始尝试使用霓虹灯管等电子媒介创作装置艺术（图1-4）。60年代，美国艺术家最先使用了便携式手提摄像机拍摄影像艺术作品，这种艺术被称为"录像艺术"。美籍韩裔艺术家白南准是当时录像艺术的先驱。60年代末随着观念艺术与装置艺术的结合，录像短片逐渐成为一种介于网络媒介与电影电视之间的新媒体艺术（图1-5）。

图1-4 霓虹灯装置，布鲁斯·瑙曼

图1-5 电视视觉，早期实验艺术家，1950~1970

20世纪初，媒体技术打破了传统西方艺术的框架，创造新艺术的艺术家们提供新的语言和表现工具。新媒体艺术也是艺术家创作情感体验借以物化的新艺术媒介或新载体，同时衍生出了各种创作的新技术、新材料、新手段等。新媒体艺术是以光学媒介和电子媒介为文本语言的新艺术学科门类，是建立在数字化信息传播技术平台上，借助艺术，以计算机、录像、网络、数字成像技术、数字影像技术、科学技术等为创作媒介和展示方式的当代艺术形态。它以数字技术为基础，以信息传播为媒介，以互动交流为手段，以设计实践为主，以艺术观念为驱动的当代艺术创作活动（图1-6）。

 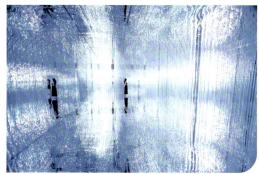

图1-6　水晶宇宙、灯光雕塑互动装置、teamLab、2016

在艺术创作方面，以纸张、画布和颜料等为媒介材料的艺术作品与新媒体相对应，被称为"旧媒体艺术"（图1-7）。因此，我们常常会看到在有些关于新媒体艺术的文章和书籍中，把现成品艺术、装置艺术、行为艺术、大地艺术等当代艺术形态和作品都当作新媒体艺术来举例，他们把新媒体艺术理解为新的媒体艺术。一方面，他们不了解数字媒介和数字技术对艺术创作的介入；另一方面，他们认为以上所举例的当代艺术都超越了传统绘画所用的纸张和画布等传统媒介，就是新媒体艺术（图1-8）。

当下，人们对新媒体艺术的认识还不是很准确，一方面，由于新媒体艺术因科技发展带来的内涵上的拓展造成了识别困惑；另一方面，人们往往从字面意义上将服务于商业社会的多媒体设计和新媒体艺术混淆。清华大学的鲁晓波曾认为大众对新媒体艺术概念和层次的理解还不准确，计算机辅助设计、动画、网络界面、效果图制作不等同于新媒体，他们还停留在技术层面的一般应用，没有从思想观念方面和学科角度进行探讨。实际上，随着科技的发展，新媒体艺术是目前最前沿、最前卫和最时髦的一种艺术。随着时代和科技不断变革，陈旧或

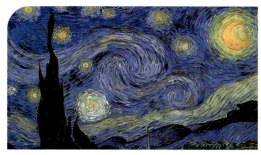

图1-7　《星夜》，文森特·梵高

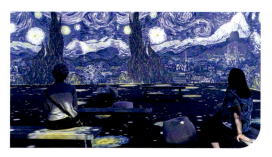

图1-8　《星空》，新媒体艺术沉浸式体验

过时的艺术被淘汰，"新的媒体"出现之后，它又会变成所谓的"旧媒体"。实质上，新媒体艺术的"新媒体"特指数字媒体，具有数字信息时代承接传统媒体时代的独特性，即具有时代性特征和时间性特征。随着时间和科学技术的不断发展和变化，艺术家们逐渐在数字化信息传播技术的基础上以此为创作媒介和展示方式来呈现当代艺术作品。

国内学者在研究的过程中，出现了对新媒体艺术划分不一致、界定不统一的问题。中国科技大学张燕翔提出："新媒体艺术是指在新科技、新媒介技术的基础上产生的艺术形式。"这强调了新媒体艺术与科技之间的紧密关系。北京电影学院宫林教授认为："新媒体艺术是以数字技术和传播媒介进行划分和定义的一种新的艺术形态，而不是按照媒体和材料在演变进化的历史和时间上进行划分和定义的。这两种定义在观念认知上存在很大差别，但都是从科技角度出发阐述了新媒体技术对艺术的影响，而没有过多地关注艺术本身及其本质特征。"

综上所述，新媒体艺术是一个非常庞大的范畴，如若不加选择和划分泛泛而谈，很难将想要探讨的问题论述清楚。考虑到数字科技和数字媒体已在当今时代高度发展，并全面渗透到人类社会生活，数字艺术是新媒体艺术无可争辩的核心部分，且其所建构的虚拟现实世界与本书所要探讨的艺术真实问题有诸多契合之处，因此，本书将以狭义上的新媒体艺术（数字媒体艺术）和广义上的新媒体艺术为研究对象，并以具有代表性的新媒体艺术作品为案例进行分析，以求对新媒体艺术有一个全面、具体且深入的认识（图1-9）。

图1-9 机器幻觉——自然之梦、Refik Anadol 工作室

一件新媒体艺术作品往往由创作主体、艺术作品与观众三个部分构成。创作主体不可或缺，观众对艺术作品的鉴赏及完成也是至关重要的。为了能够使观众更好地理解艺术家的表达与传递的意图，艺术家所探索的传播媒介、艺术形式、表现内容等因素逐渐向大众生活靠拢。艺术家利用现代技术、地域文化特色、传统文化等进行创作，这种艺术创作增加了观众的沉浸感与体验感。如2019年"特纳奖"获得者声效艺术家劳伦斯·阿布·哈姆丹的艺术作品《围墙未围墙》（Walled Unwalled）（图1-10）。作者试图在他的作品中探索声音，声音不仅是媒介，还是调查工具。观众在近距离感受这件艺术作品的同时，能够感受其强大的力量，正所谓"空非空，虚无也并非虚无"。

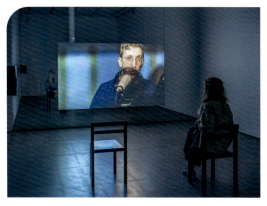 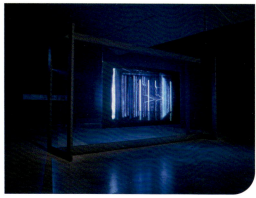

图 1-10 《围墙未围墙》（Walled Unwalled），劳伦斯·阿布·哈姆丹，2018

1.2 新媒体艺术的产生与发展

1.2.1 新媒体艺术的产生

1.2.1.1 新媒体艺术的产生背景

新媒体艺术的起源和科学技术的进步与发展是不可分割的。20 世纪 60 年代，信息革命使个人电脑成为计算机的主要形式，艺术家着迷于便携式摄影录像设备，电视机作为主要的传播媒介，使得新媒体艺术表现为以电视传播媒介为主的"录像艺术"，新媒体艺术由此兴起。就艺术本身而言，我们甚至可以追溯到 1914 年的前卫艺术，如立体主义和未来艺术，包括毕加索的拼贴技法，将绘画的概念延展至画布以外。达达主义的代表人物马塞尔·杜尚的艺术与非艺术的创作思想却在尝试通过破坏艺术来消解艺术与生活的界限，进一步拉近了艺术与生活之间的距离，也就是对传统艺术作品的解构与重构。杜尚的装置艺术作品《旋转玻璃盘》（1920 年与曼·雷共同合作完成的光学仪器装置），使用电驱动发动机带动螺旋桨快速旋转起来，圆盘上呈现一个个仿佛在不停旋转的螺旋桨，即一个个不同大小静态的同心圆，看似很像一个箭靶，会引起人的视错觉，使人产生幻想（图 1-11）。

20 世纪 70 年代，随着计算机技术的出现与发展，新媒体艺术表现为以计算机为工具手段的"计算机艺术"；80 年代，数字媒体艺术的出现，新媒体艺术又成为数字技术的"数字时代艺术"；20 世纪中后期，互联网技术的产生，电子媒介日渐渗入人们日常生活的各个方面，电子媒体作为新的技术载体介入艺术创作中。例如，白南准在其创作的影像装置艺术作品《电视墙》（图 1-12）等作品中，将电子媒体技术视为新的创作工具，并将其作为个性化表现的手段。从 20 世纪的电子媒体到 21 世纪的新媒体时代，新媒体艺术的发展不断地融入高科技元素，包括人工智能的介入，新媒体艺术是在技术的支持下而创作出现的，技术成为艺术的新载体，即没有技术，就无法实现新媒体艺术。观众的参与是新媒体艺术成立的必要条件，简而言之，新媒体艺术需要吸引观众的注意力，让观众参与互动并获得情感体验。

1.2.1.2 科学技术

西方工业革命后,科学技术的发展是新媒体艺术产生的基础和前提。新媒体艺术可以溯源到照相技术、通信技术、信息技术等领域的研发。当科学技术发展到一定程度,会为艺术提供诸多的表现形式和更大的创作空间。一些艺术创新形式借助科学技术的推动迅速发展起来,如1908年出现了动画电影,1927年出现了有声电影,1930年出现了电视,1954年出现了彩色电视,1963年出现了宽荧幕和立体电影。以欧美为代表,从20世纪60年代的有线电视浪潮,到80年代个人计算机的普及将人们带入数字化时代,技术开始普遍应用于艺术领域。由此,电影、录像、装置艺术、虚拟现实、数字摄影、数字动画和电子游戏等电子技术和数字技术的快速发展促成了新媒体艺术的出现。

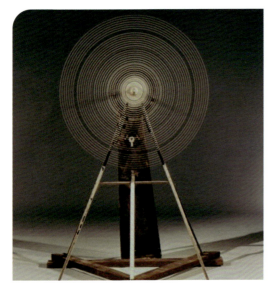

图1-11 《旋转玻璃板(精密光学元件)》,杜尚,1920

图1-12 《电视墙》,白南准,1995

科技为艺术带来新视角、新媒介和新方法的同时,也迅速成为信息媒介发展的催化剂,为艺术提供了更多的创作灵感、展示空间以及无限的可能性。从物质层面看,艺术因科技拥有了更多在创作、传播方面所需要的设备支持等。从精神层面看,马歇尔·麦克卢汉曾说"科技及其媒介会建构人际关系、思想情感的新尺度",也就是说科技会对人的人际关系和思想情感产生重大影响。从体验层面看,科学技术推动艺术营造出不同寻常的虚拟世界,为人们带来了从未体验过的沉浸感,增强了人们对艺术的多感官体验。科技艺术属于新媒体艺术的一个分支,作为一种先锋艺术的形式,新媒体艺术是艺术家探索与实验的工具,无论是录像艺术、虚拟现实艺术、网络艺术还是数字雕塑,都是探索人性、大自然、科技以及未来的手段(图1-13)。

总而言之,新媒体艺术自面世以来就始终处于科学技术与艺术审美的融合之中,总体来看仍是科学技术对艺术的发展起到了决定性作用,科学技术为新媒体艺术开辟了广阔的发展空间。近些年来,转基因技术、组织培养、细胞工程学、纳米技术、机器人以及全息技术、虚拟现实等都成为科学技术的表现舞台,这些新的艺术媒介不仅丰富了新媒体艺术的表现形

图1-13 《普拉迪思:数据万物》,伊斯坦布尔,2018

式，艺术也在不断地挑战自己并借助科学技术的方式突破艺术的局限性，成为艺术创新的突破口（图1-14）。

图1-14 《集成墙透镜》，阿道夫·路德，1986

1.2.1.3 艺术思潮

19世纪中后期，在资本主义经济的推动下，欧美各国开始进行科学技术创新，能量守恒定律的发现成为近现代科学技术的重大突破之一。艺术与技术从产生开始就是两个独立的分支，艺术与手工艺运动影响了19世纪中后期的一系列运动，再到现代主义运动的产生，都离不开艺术与技术的推动与影响。

20世纪中后期，信息科学和数字技术发展迅猛，各种先锋的艺术思潮和新艺术流派出现，艺术家的艺术创作观念和关注的焦点转变，艺术与科学技术不断交流和合作，在这种设计思潮的指引下，艺术家不断地探索新的艺术样式与新的媒介和材料。艺术家是那些不断探索新思维和新经验甚至新世界的思潮领先的人群。

任何一种艺术形式的产生与发展都不是偶然的，必然受当时的科学技术、同时代的艺术思潮和其他艺术形式的直接影响。新媒体艺术的产生与20世纪末的艺术思潮有着密切关系，如观念艺术（conceptual art）、偶发艺术（happenings art）和行为艺术（performance art）等。前卫艺术的实验是结合机械动力原理和技术动态艺术，从静止的平面向立体和动态的转变，使艺术真正地从平面走向立体空间，从静态变成动态，这是艺术思潮在时间和空间环境方面的改变。重要的艺术思潮如欧普艺术（optical art），即视觉效应艺术，是在平面化的图形中形成视觉的错觉，再如波普艺术（pop art）是在美国现代文明影响下产生的国际性艺术，代表通俗、流行和商业文化等。

从以上这些艺术思潮和艺术流派可以看出，它们在艺术观念上、表现方法上和类型形态上与新媒体艺术有众多相似之处，尤其是波普艺术在思想观念和表现形式上对新媒体艺术有着直接的影响。正如尼尔·波兹曼在《娱乐至死》一书中指出："虽然文化是语言的产物，但是每一种媒介都会对它进行再创造——从绘画到形象符号，从字母到电视。每一种媒介都在为思考、表达思想和抒发感情的方式提供新的定位，从而创造出独特的话语符号。"

1.2.1.4　社会生活

科学技术的发展是新媒体艺术与技术产生的媒介基础，艺术思潮的思想是新媒体艺术产生的来源，物质化社会生活中大众的需求推动了新媒体艺术的产生和发展。由于媒介传播的飞速性，人们的物质需求逐渐进入当下通信时代、商业消费和大众生活中。这种传播的媒介特征符号是当下社会关于日常审美、观看体验和虚拟互动等新媒体艺术的基本特征，也是新媒体艺术在当今社会生活中得以迅速发展的前提基础。新媒体艺术的产生必然离不开社会现实生活、通信技术、社会思潮等。在日常消费活动中，例如商业橱窗（图1-15）、电视广告、各种类型的科学技术等，都会利用新媒体传播技术和新媒体艺术的创意思想在生活中进行展示。

数字技术的进步与发展促进了新媒体艺术的发展，同时也改变着社会大众的生活方式和生活体验。这一新媒介的产生，不仅影响着艺术家的设计理念，同时也影响着受众群体的社会生活。数字技术与新媒体艺术的发展，一方面源于现代社会的发展需求；另一方面，社会生活离不开数字技术的支持。任何的设计都不是一蹴而就的，新媒体艺术也是如此，新媒体艺术的表现手段、呈现方式、创作灵感和艺术观念都离不开社会生活。

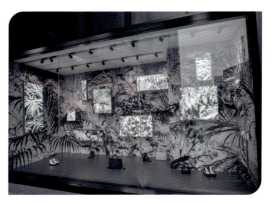

图1-15　爱马仕橱窗艺术，法国艺术家列思（Lyes Hammadouche），2020

1.2.2　数字时代媒体的发展

新媒体艺术随着数字技术和传播媒介的发展而发展，在数字时代的媒体发展传播方面，电子媒体深入社会生活的各个方面。在艺术方面，如观念艺术、波普艺术、大地艺术、行为艺术等新锐艺术思想和新艺术样式都有空前的变化。艺术家拿起便携式摄像机，记录与其观念一致的社会问题，将传播媒体应用于艺术表现之中，影像艺术或录像艺术是新媒体艺术发展的开端。

20世纪70年代，欧美的许多大众电视台尝试在大众电视中纳入新技术与艺术思潮相结合的实验作品。这些实验性艺术促进了电子艺术（electronic art）的发展和影像艺术（video art）的逐渐成熟，同时也激发了新技术、新媒介在影像艺术方面的创造性。

20世纪80年代，随着美术馆、博物馆的兴起，艺术家将媒体中心创作的影像作品与传统艺术的空间环境结合，展示出更好的视觉效果，促成了影像艺术和装置艺术（installation art）的结合（图1-16）。尤其是影像艺术开始在各种国际当代艺术领域展露优势，借助数字技术和数字媒介的力量，显现出传统艺术形式和媒介不可比拟的视觉震撼和表现手法。新媒体艺术在艺术与科学的融合性、强烈的现场感和观众的互动性方面，成为当代艺术中的主要艺术媒介。

20世纪90年代开始，新媒体艺术在艺术形态上包括影像艺术、互动装置艺术、激光投影、全息投影、虚拟现实、互动装置艺术、人工智能艺术、音画互动等多种艺术类型。

纵观人类历史，摄影师催生了"技术美学"，电影和动画开拓了"世界的艺术"，机械和动力启发了"装置艺术"，电视和摄像机孕育了"录像艺术"。未来主义者对技术的热衷，俄罗斯结构主义者将艺术与生活融入新形式的企图，包豪斯学院的设计，杜尚、约翰·凯奇、安迪·沃霍尔、白南准等先锋艺术家的探索，都反映了艺术家无论在艺术上还是新技术或新媒介上都在不断地探索。

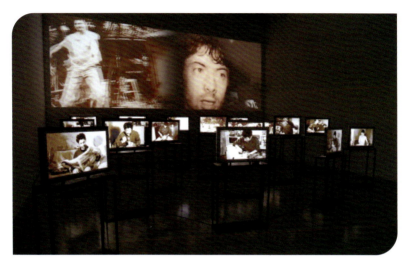

图 1-16 《非常充实的人生》，影像装置，皮耶里克·索朗，1994

1.3 新媒体艺术的未来

1.3.1 泛媒时代下的新媒体艺术

自 21 世纪以来，信息传播媒介进入"泛媒时代"，数据传播提速，虚拟技术、大数据、人工智能、云计算等技术的快速发展，将信息传播带入了前所未有的新时期，这是新媒体发展的必然，更是科技发展的必然，这一改变直接影响着新媒体艺术的发展。对于建立在科技与艺术结合基础上的新媒体艺术来说，媒体泛化改变的不仅是信息传播方式，更是人们接收信息的方式，甚至是人们的生活方式。早期的新媒体艺术展现的更多的是媒介技术与艺术的结合，以及通过观念摄影、影像装置、视频音频等表现形式来表达的艺术观念。传统艺术教育和艺术环境制约了当时中国的艺术家们艺术创作思维的多元化发展，大部分艺术家主要的创作技能还停留在西方传统绘画艺术的写实和现代艺术中"架上艺术"的范畴。艺术家们多数是对西方观念艺术和前卫艺术的简单模仿，这种情况从 20 世纪 80~90 年代的诸多新媒体艺术作品中可以发现。2000 年以后新媒体艺术得到很大的改观，各种电子技术、录像技术、数码技术、虚拟技术、信息数据传导技术等在新媒体艺术创作中被广泛使用。因而，泛媒时代有赖于科技媒介的发展和信息传播渠道的多元化，除了原有的电视、录像等领域的发展外，移动网络、人工智能、

虚拟现实、大数据运算等新技术的不断发展成熟，为新媒体艺术的发展提供了更多可能性（图1-17）。

新媒体艺术与科技媒介存在着共生关系，图文、声音、影像、虚拟现实、网络等都在不同的媒介作用下，生发出新的艺术审美内涵。新媒体艺术作品打破了传统的审美方式，生活在科技信息时代的人们需要的是属于这个时代的审美方式。任何艺术的发展都不是孤立的，它受到来自政治形态、社会、技术、文化观念等多因素的影响。泛媒时代表现出的传播分化，以及信息扁平化等特征，正在消解以往的价值趋向，信息的实时性使得人们的自我意识不断增强，"人人都是艺术家"或者"人人都是信息的缔造者与传播者"正逐渐成为现实（图1-18）。

 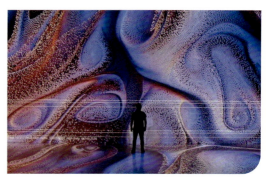

图1-17 《动态胎面》，杰森·布鲁日工作室，2020　　图1-18　2018年奥地利电子艺术节装置作品，图说－超弦理论，2018

1.3.2　智能时代的新媒体艺术

智能时代，人工智能与新媒体艺术之间是一个"体"与"用"的关系。在媒介系统中，所谓的"体"是指支撑网络或承载网络，而内容、应用等则属于"用"的层面。从国内新媒体行业实践来看，任何一个技术的发展初期都存在各种各样的问题，正如印刷术与造纸术驱动了纸媒的诞生，互联网诞生给人们带来恐惧一样，科学技术给人们带来潜在恐惧是一种难以避免甚至比较普遍的状况。由于对新技术的未知和难以适应以及对颠覆性创新的畏惧，加之有限的认知和限定的思维，人们对新技术的隐忧不自觉地被放大。同时在智能时代发展初期存在内容匮乏、体验感欠佳、设备昂贵等痛点，但随着技术的发展、成熟，新媒体艺术作为新兴产业可突破纸媒等媒介形态的限制，成为当前最有潜力的新媒体形态。

在未来人工智能时代背景下，越来越多的智能技术代替人工，当机器具备思维进行设计时，例如对主题的理解，对元素的收集和处理，以及对形式美的设计展示，都会将其推导成数字组合，新媒体艺术的未来发展必将与人工智能密不可分。因此，艺术家应该意识到技术的优势，尊重历史与传统，增强人文关怀，提高道德修养，用艺术家的直觉、怀疑和批判精神以及哲学思维来面对智能时代。未来的新媒体艺术将在人工智能的影响下创作出更高水平的艺术作品。

综上所述，任何一项技术的发展，初期都会存在多种问题，但正如高铁代替最初的蒸汽火车一样，新媒体艺术的发展在未来一定会成为人工智能时代的主流形态（图1-19）。

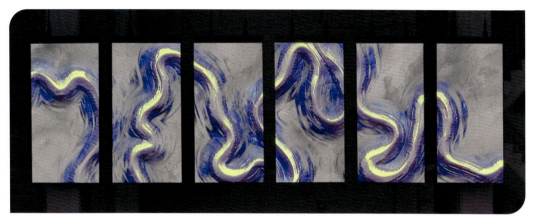

图1-19　《蜿蜒之河》（Meandering River），视听艺术作品，2019

1.3.3　思考媒体的未来

温世仁出版的《漫话媒体的未来》一书中提出：媒体，作为人与人沟通的工具有六种形态，即声音、图像、文字、音乐、动画、影像，而数字技术对此六种形态的综合改造代表着"媒体的未来"。今天，数字技术渗透到生活的每个角落，声音、图像、文字、音乐、动画、影像几乎没有一种媒体能独立于数字技术而获得新的发展。

在人工智能、互联网、多媒体等技术支持下，新媒体艺术实现了艺术家、欣赏者、作品、时空等之间的多维交互，使艺术活动呈现为开放的状态。欣赏活动不再是游离于艺术作品之外的被动欣赏，而是欣赏者通过交互融入作品之中，去欣赏、体验以及参与作品创作的过程。但是在新媒体艺术的发展和探索中，需要避免技术主义倾向，注意平衡艺术与技术之间的关系，不能一味地为了展现酷炫的技术而淡化对艺术的追求。当新媒体艺术作品仅仅给人以新鲜刺激、好玩有趣的感觉而不是心灵的震撼、情感的体悟时，就意味着新媒体艺术作品可能已经落入技术崇拜和炫技的俗套。同时，如果新媒体艺术作品仅仅停留于物理和技术层面的交互，而没能在内在情感、审美体验上实现真正的呈现，那显然也并不是真正意义上的新媒体艺术作品（图1-20）。

图1-20　《魔法女王》，2021年威尼斯建筑双年展作品，2021

艺术总是紧跟着时代的步伐，不断超越且前行。今天我们所处的时代，一切有着无限的可能。当代新媒体艺术所具有的是充满不确定性和无限可能的艺术形式，也是当代艺术的未来发展趋势之一。新媒体艺术的发展潜力是巨大的，社会的发展、人类文明的进步，都是极其重要的支持力量。

1.4 专题拓展

1.4.1 新媒体与数字媒体

如本书1.1.2部分所述，新媒体并不完全等同于数字媒体，而是相对于传统媒体而言的概念。它通常指的是时间上出现较晚，在功能上或特性上与旧有的媒体存在着某种差别，与旧媒体艺术相比，在创作、承载、传播、鉴赏与批评等艺术行为方式上，借助计算机及互联网作为技术支撑，推陈出新的一种新型的艺术形态。其在艺术审美、体验和思维等多方面产生了创新性变革。

数字媒体一般是指以二进制的形式获取记录、处理、传播信息的载体。其包括数字化的文字、图形、图像、声音、视频影像和动画等数字化的媒体。数字媒体可以延伸出"数字媒体技术"与"数字媒体艺术"，本节以数字媒体艺术为主要切入点。科学技术的发展对社会起到重要的推动作用，数字媒体的发展将以传播为中心向观众传递信息。数字媒体艺术成为集信息传播、服务、文化娱乐、交流互动于一体的多媒体信息终端（图1-21）。

简单来讲，数字媒体是有数字技术支持的信息传输载体，其表现形式更复杂，更具有视觉冲击力，更具有互动特性。数字媒体在实际应用的过程中衍生出了数字化视觉媒介与艺术相融共体的传播平台，例如：①电子书，代表的是数字化出版物，区别于以纸张为载体的传统出版物，电子书是利用计算机技术将文字、图片、声音、

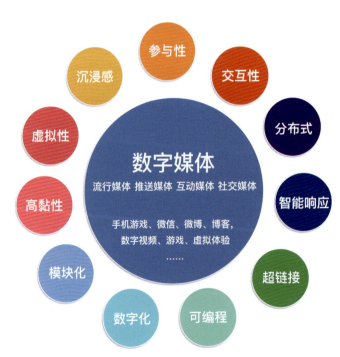

图1-21　数字媒体的基本属性

影像等信息，通过数字技术的方式记录在以光、电、磁为介质的设备中，借助特定的设备来读取、复制、传输；②数字电视，实现了地面数字、卫星数字、有线数字三网融合；③数字电影，利用数字技术使电影的表现手法、运作方式、发行和放映方式都发生了根本性改变；④智能手机，具有独立的操作系统，可以由用户自行安装软件等第三方服务商提供的程序，不断对手机的功能进行扩充，并可以通过移动通信网络来实现无线网络接入。随着5G技术的推进，移动终端成为展现信息资讯内容的主要媒体形式之一。在移动终端上，传播和娱乐共通，信息技术与媒体艺术相融，它们都只是对0与1数字信息的诠释与解读，也是由数字信息技术与媒体艺术思维合成的视觉新媒介。

1.4.2 多媒体与跨媒体

1.4.2.1 多媒体

多媒体（multimedia）是多种媒介的综合体，一般包括文字、声音和图像等多种媒体形式。在计算机系统中，多媒体指的是两种及两种以上媒体的一种人机交互式的信息交流和传播媒体，包括文字、图片、照片、声音、动画和影片等媒体。

多媒体可以说是信息时代的典型代表产物，最早是在军事领域发展起来的，通过多媒体联合实现军事目的。进入21世纪，多媒体技术发展更加迅速，它促进了计算机的使用，从军事领域向人类社会活动领域转变，如在学校教育、公共信息传播、商业广告、工业生产管理、军事指挥与训练、家庭生活与娱乐等领域的广泛使用。

近年来，计算机多媒体服务技术逐渐深入和广泛，多媒体的应用涉及广告、艺术、教育、娱乐、工程、医药、商业及科学研究等行业。利用多媒体进行教学，除了可以增加教学过程的互动性，还可以吸引学生学习，提升学习兴趣，以及利用视觉、听觉及触觉三方面的反馈加深学生对知识的理解。与此同时，科技与艺术的结合越来越紧密，艺术与科技相结合的作品越来越多，艺术仍占据核心地位，多媒体技术是想象力的工具。在过去，很多艺术家的创作想法会因技术条件而受到限制，多媒体技术的发展能够促进更多创意的实现，拓展了真实空间的边界，创造了新的空间维度。随着技术的发展，多媒体也不再是简单的图像背景，而逐渐以创意、多元为前提，舞台搭建、造型设计、影像制作、3D投影技术、实时交互、虚拟现实、增强现实等技术的应用，实现了在视觉上拓展舞台的空间，赋予视觉创作更多的可能（图1-22）。

1.4.2.2 跨媒体

在数字技术影响下，跨媒体已经成为新媒体艺术的主流形式，跨媒体叙事（transmedia storytelling）如今已经成为一种盛行的文化表征形式。"跨媒体"一词最早由玛莎·金德（Marsha Kinder）提出，他曾以"跨媒体互文性"（transmedia intertextuality）来描述角色横跨多种媒体平台的企划作品。媒介研究学者亨利·詹金斯（Henry Jenkins）认为：跨媒体是指虚构故事的各组成部分，被系统地分散到多个传播渠道的这一过程，其目的是创造一种统一、协调的娱乐

情况下，每一种媒介对故事的展开都有其独特的贡献。

图 1-22 A-Gallery 创建的多媒体文艺复兴艺术展

跨媒体是指信息在不同媒体之间的流动与互动，至少包含两层含义：一方面指的是信息在不同媒体之间的交叉传播与整合；另一方面是指媒体之间的合作、共生、互动与协调。不可否认，它是在新媒体时代才逐渐成为一种主流的文化形式。跨媒体的盛行得益于媒介技术的发展，传统的电影、录像都能以数字形式呈现，使得数字影像在短时间内急剧增长。

跨媒体运用文本、语言、语音、空间和视觉等多种模式和媒介来建构信息，并吸引受众参与，但多模式叙事是集合多种媒介来创作一个单一的新媒体艺术作品，以产生特殊的修辞和审美效果，而跨媒体叙事则旨在创造系列文化产品、物质商品等。中国学界近年来提出跨媒介是指一个叙事行为在不止一种媒介中进行，一件叙事作品由一种媒介转换为另一种媒介，从而以不止一种形态出现在受众面前的情况。从实际设计作品来看，跨媒介设计仅限于在传播介质的意义上"跨媒介"。这种传统的跨媒介指封闭的文本利用不同媒介载体进行传播，而新媒体时代的跨媒介具有无限衍义的可能性，更多利用新媒体手段和移动互联网技术，采取多种传播手段打破现实世界与虚拟世界的界限，不仅有技术和工具意义上的媒介融合，更多的是人力、物力、财力、制度、机制等聚合而成的媒体融合，带动的是资本、文化、消费习惯，乃至观念、思维上的巨大变化（图 1-23）。

1.4.3 科学技术与新媒体的发展

在艺术史上，艺术家坚信技术的进步和社会思想意识的发展，需要以崭新的艺术来表现，

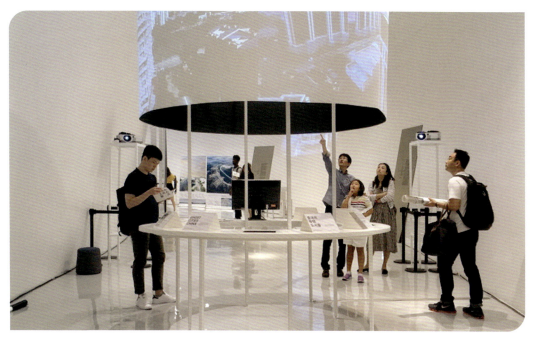

图 1-23　跨媒体艺术，SA+P and SHASS，2019

并借助信息技术直接促进和推动各种各样以媒介实验为潮流的新艺术探索。艺术与科学的结合以及艺术对新技术成果的吸收与利用是 20 世纪以来艺术发展过程中的一个鲜明特征。

21 世纪以来，科技进入了一个超速发展的时期，艺术与科技之间的联系更加密切（图 1-24）。一方面，以数字技术为代表的新技术为艺术在思想来源、实践领域、创作途径和审美方式等方面提供了新的机遇与挑战；另一方面，艺术也会成为新技术的载体和促进技术发展的强大驱动力。总之，在新媒体时代，科技与艺术呈现出了更多交叉与融合的新形态，二者之间的张力得到了前所未有的彰显，我们对一切艺术问题的探讨，都必须建立在二者共生与背离并存这一基础之上。

图 1-24　光空间调制器，吉尔维纳斯·肯皮纳斯（Zilvinas Kempinas），2010

总而言之，新媒体艺术自面世以来就始终处于科技理性和艺术审美的规约与博弈之中，但总体来看仍是科技对艺术的发展起着主导性和决定性作用，科技为艺术开辟了广阔的发展空间，也为其布下了形形色色的陷阱。面对科技理性和技术至上主义的冲击，传统艺术理论已在很大程度上丧失了言说能力，尤其是传统艺术视真实为生命，而数字技术所构建的虚拟现实世界却彻底突破了虚拟与真实的矛盾分野，使真实与不真实之间的界限变得越来越模糊不清，于是人们便开始担忧长期固守不易的艺术真实观念在新媒体艺术中是否还有立足之地（图1–25）。

图 1–25　镜亭，约翰·杰拉德，2020

1.5 思考练习

■ 练习内容

1. 建立自己的新媒体艺术家档案库。

2. 广泛了解各种新媒体艺术相关的软硬件应用：Processing、Arduino、Cinema 4D、Adobe 系列（PS、AE、Pr、Au 等）Maya、UE4、Unity、VVVV、TD、Madmap、Notch、Ventuz、hecoos、disguise 等。

3. 用思维导图表达你对新媒体艺术的理解。

■ 思考内容

1. 如何理解马歇尔·麦克卢汉的"媒介即讯息"？

2. 新媒体艺术如何表现自然、科技、环境与人文的关系？

3. 通过什么标准来界定新媒体艺术的范畴和类型？

更多案例获取

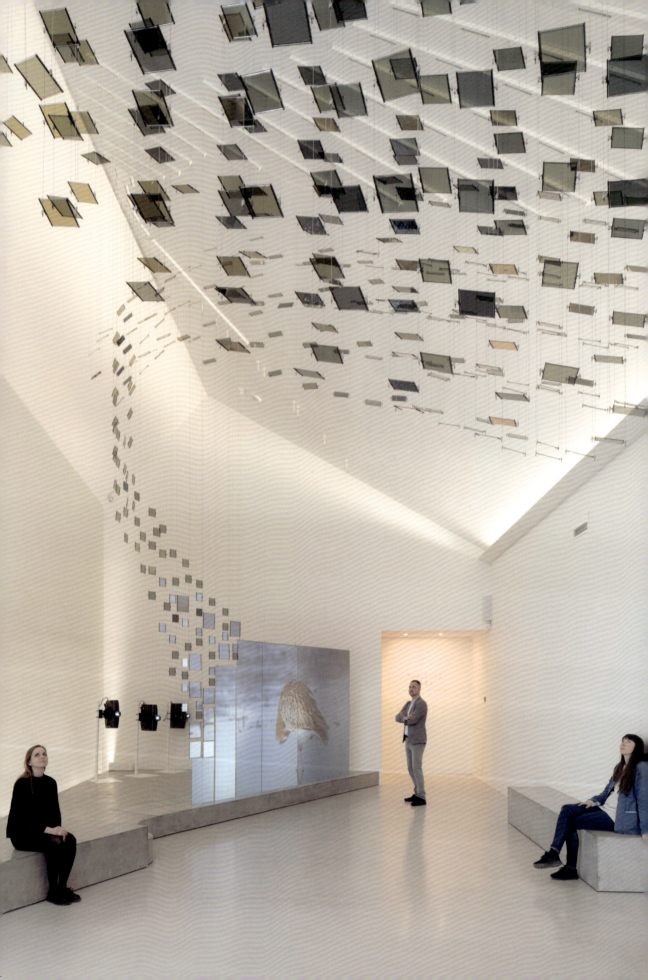

第 2 章 新媒体艺术的特征及分类

内容关键词:

技术特征 实验特征 审美特征 形式语言分类

学习目标:

- 认识新媒体艺术的技术特征和实验特征
- 理解新媒体艺术的审美特征
- 掌握新媒体艺术的形式语言及其分类

2.1 技术特征
2.1.1 数字化
2.1.2 交互性
2.1.3 虚拟性

2.2 实验特征
2.2.1 观念性
2.2.2 不确定性
2.2.3 语言性

2.3 审美特征
2.3.1 体验性
2.3.2 多感官体验
2.3.3 行为、视觉与意识
2.3.4 艺术与科技

2.4 形式语言
2.4.1 表现形式
2.4.2 媒介语言
2.4.3 跨媒介语言
2.4.4 技术媒介语言
2.4.5 修辞语言

2.5 新媒体艺术的分类
2.5.1 影像艺术类
2.5.2 数字艺术类
2.5.3 融合跨界类
2.5.4 智能与生物艺术类

2.6 专题拓展
2.6.1 新媒体艺术的评价要素
2.6.2 雷菲克·阿纳多尔的跨界视域
2.6.3 teamLab 的沉浸式交互美学

2.7 思考练习

2.1 技术特征

新媒体艺术的技术多样性带来了艺术表达语言的多元化特征,形成了新媒体艺术与众不同的审美方式。所谓技术的多样性体现在多种媒介融合的艺术创作方法与媒介自身的技术元素带来的艺术本体的技术特征,由此产生了新媒体艺术新的价值追求与新的审美趣味探讨。

艺术样式的改变源于数字技术、信息媒介及科技革命带给我们今天社会的新文明、新文化基因。新媒体艺术的发展,直接给各个领域带来了不同的影响,无论是艺术的创作、传播还是消费,新媒体艺术的技术特征都为其提供了新的呈现方式、传播手段和参与渠道。新媒体艺术的数字化、交互性、时代性与虚拟性等技术特征,使新媒体艺术的发展形成了新的特点。新媒体艺术是先锋的、前卫的艺术,总是走在时代的前列。经历一次次尝试、实验,具有鲜明的数字化、时代性特征。新媒体艺术不断融入多种数字科技手段和形式,突破现有的艺术语言,其所带有的交互性和虚拟性是推动自身不断发展的内在特质。同时,新媒体艺术运用的新科技手段所表现出的"数字化"和"虚拟化",为艺术家拓宽了想象力和创造力的表达场域。在艺术作品和观众互动、互融式的联动作用下,虚拟和交互,正是未来艺术发展前进的方向。

2.1.1 数字化

人们对当今的时代有多种描述,如"计算机时代""数字时代""互联网时代"等,但它们的称呼从本质上都是相同的。新媒体的出现,使人们迅速走进了丰富多彩的数字化时代,这是人类经历的前所未有的强大变革。

1946年,世界上第一台通用数字电子计算机ENIAC(图2-1)问世,这是一个重达27t,占地150m² 的庞然大物,但它对世界产生的影响令创造者们始料未及。1981年8月12日,美国国际商业机器(IBM)公司推出第一台个人计算机IBM5150,为计算机在各行各业的普及使用打开了大门。计算机技术扩展了人类交流信息的范畴。"计算机也不再是只和计算有关,它决定了我们的生存",数字化时代三大思想家之一的尼古拉斯·尼葛洛庞帝(Nicholas Negroponte)揭示了未来生活的要义,也揭示了数字化对人类社会的重要意义和数字化时代到来的必然性。

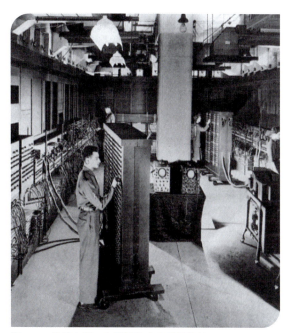

图2-1 世界上第一台通用数字电子计算机ENIAC

数字化是新媒体的第一个特征，即所有媒介物的数码化。曼诺维奇认为传统媒体是连续的，如雕塑、绘画都是无法拆分和量化的整体；新媒体是在连续中带有部分离散与聚合，如电影以一帧一帧离散的图像连续组合成影像；新媒体也是离散的，以通用格式组成，通过算法计算，把每一个独立的部分组合但是可以随意移动或改变。纵观所有的艺术门类，当艺术作品的内容要以新媒体的形式表达出一定的感情时，都需要一定的数字技术的介入。数字化技术的进步不仅会改变原有艺术形式的面貌，还会在适当的时机创造出全新的艺术门类（图 2-2）。

图 2-2　大卫·威克斯的数字化艺术作品《水之画》，2011

数字化技术是新媒体艺术信息时代的延伸，作为新媒体最重要的载体，近百年来数字化信息占据了最重要的地位，随着数字技术手段的增多和信息量的增大，在新媒体艺术传播中数字化成了最本质的特征，物质载体也呈现出多样化、多元化的趋势，基于数字化的新型传播工具更数不胜数。在不久的将来，数字化不仅是新媒体艺术最重要的技术特征，更是这个世界的经济支柱。

2.1.2　交互性

人机交互是以计算机网络为平台的人机交流模式，开辟了人机对话的交流机制。这种方式以人机交互为核心，可以从两个层面定义"交互性"：人与机器之间的单机交互和通过机器实现的人与人的联机交互。交互性的新媒体艺术是一个全新领域的开拓性的用户体验，在这个领域里，没有传统，没有基本原理，没有指导方针。如今我们被接受过的训练束缚住了，要摆脱以前那些形式的所有痕迹是非常困难的，在这个媒介中成长起来的新一代才能真正发现它的全部意义。交互的实质就是"多个交替于听、想、说的循环过程"，或者说是"两者之间（生命体或机器）连续作用反应的过程"。参与者与作品之间直接或者间接的互动，改变了作品的艺术特征。

进入新世纪，在数字技术和互联网传播的形势下，新媒体艺术迅速进入大众视野，并使艺术家借助这种新媒体来进一步实现与观众的精神沟通与合作。促使观众积极参与作品的创作过程，并共同参与互动体验。新媒体艺术对于连接性和互动性的艺术特质的强调，观众在艺术作品中是否参与新影像、新经验和新思维创造原则的确立，是判断作品质量的标准。

交互性对于新媒体艺术具有三种意义：针对虚拟空间，计算机可以通过输入、输出设备与用户互动；针对现实空间，由传感器、激发器和计算机构成的系统可以检测到人的位置、触摸与声音并做出反应；针对信息传播，计算机网络的终端同时具备信息接收、信息发送功能，因而可以实现双向传播（图2-3）。

图2-3 《人对人》，拉斐尔·洛扎诺－海默，2010

网络技术不仅为人类的信息传递与分享带来了速度、规模和形式上的飞跃，而且为人类营造了适合于新型的人－机－人互动的交流空间与体验空间。互联网运行机制的科技力量打破了传统艺术作品的建构交流范式——交互性（即对话形式），强调交互对于艺术传播的重要性。创作者的角色观念在交互性条件下发生转变：与观众分享对作品的控制权利，而不是坚持单方的绝对控制；在交互性的新媒体艺术作品中，艺术品与观众之间的交界点转变成了一种形式与对话的相互作用，类似于苏联文艺理论家、批评家米哈伊尔·巴赫金（Michael Bakhtin）在文学中所描述的相互作用。从以下几方面看，交互的技术特性也改变了艺术的特点。

① 促使艺术创作者与机器、作品与观众之间产生更多的互动与交流。参与者不但能通过艺术作品进行交流和参与，甚至可以主动地改变作品的表现方式，介入艺术家的创作环境，对其作品进行解构与重组。

② 随着计算机运算能力的提高，交互性特征将从交流对话提升到以交互体验为主的方式，互联网与虚拟现实技术增加了交互体验的感知能力，艺术作品与受众之间可以共享解读作品的愉悦感。

③ 交互性所带来的对话平台的开放性，为大众文化与消费文化提供了广泛的参与度，增强了公共文化传播的影响力。

④ 具有交互性的交流机制对流行性话题与社会热点有快捷、敏锐的传播力，由此产生的艺术符号极易与当代文化产生交融，从而为新媒体带来先锋与前卫的艺术。

不管新媒体艺术有多少种表现形式，它们始终都具有一个共通点，就是观众通过与作品的直接互动，使作品的影像、造型，甚至意义发生改变。不论这种交互是通过类似键盘和鼠标的输入设备、声光感应器，还是更为先进的不易被发觉的感应装置，观者与作品都存在一种互动的关系。新媒体艺术的产生，加强了人类本身具备的主体性，加深了观众在影像与艺术体验中的互动性。

2.1.3 虚拟性

新媒体艺术目前走在时代的前列,它具有鲜明的技术特征。借助跨领域和艺术不断地融入多种科技手段和形式,突破现有的艺术特征,其所带有的未知性和突破性推动自身不断发展。新媒体艺术运用的技术手段所表现出的"数字化"和"交互性",增强了艺术家利用想象力和创造性所表达的"虚拟性"。在艺术作品和观众互动、互融的联动作用下,具有虚拟性的新媒体艺术朝着新的方向前进。

虚拟性为人类带来了两个世界,即虚拟世界与现实世界。两个世界需要通过观赏者的交互进行连接,将参与者的动作进行数字化处理,传输到计算机中与作品发生交互,使参与者融入虚拟的世界。艺术受众从传统艺术中单向的被动观看,转变到双向的主动体验与交流。在虚拟环境中,观赏者的感觉与体验不仅可以是真实的,而且可以体验到在现实生活中无法体验到的感觉。

虚拟性是新媒体艺术的一个重要特征,主要表现在艺术主体、艺术媒介和艺术内容三个方面。新媒体艺术的虚拟性特征使艺术作品的物质感、深度感和回味感减弱,却能给观众带来强烈的现场感、参与感和体验感。这种强大的视错觉力量能使观众脱离现实,进入一个虚拟的空间,并且这个虚拟空间没有特定的模式,这使人们不得不考虑自身融入时间和空间虚拟的新媒体艺术中(图 2-4)。

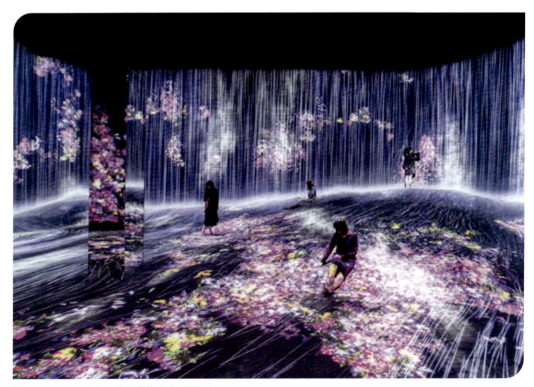

图 2-4 teamLab 在上海的新媒体艺术展览,2018

2.2 实验特征

2.2.1 观念性

新媒体艺术出现之后，无论在创作手法、艺术风格、主题类型还是思想观念上，都为形形色色的新媒体艺术带来新的实验特征。无论艺术家使用何种媒介和材料，艺术风格如何独特，创作手法如何新颖，都离不开人的思想观念。艺术家冥思苦想、竭尽全力去表达内心世界和精神情感，表达其对世界的探索与看法。因此，艺术家在进行新媒体艺术创作时，观念性必定放首位。无论是数码相机的简便性还是修图技术的智能性，都无法让一个普通人成为一名优秀的摄影师，在这个世界上，无论多么昂贵的相机，它本身都无法创造出一张伟大的摄影作品，但它能提供真实、清晰的数字影像。根据不同的观念和审美兴趣，通过对焦、景深、拍摄视角、镜头类型、纹理以及构图的变化使用，摄影师可以在一个既定的环境中创作出很多不同的效果，生成很多不同的意义。摄影不仅仅是对现实的反映与模仿，更是对现实的主观诠释（图 2-5）。

图 2-5　著名观念摄影师杰夫·沃尔（Jeff Wall）的作品

艺术家利用观念性思维构建作品，试图通过艺术作品表达思想观念，其中的思考和想象、立场态度、问题疑惑等，都是新媒体艺术家在艺术创作领域需要关注的。如果艺术家利用数字技术和媒介进行创作或将新媒体艺术应用于某个领域，只是为了展现某种新技术的成果，或者利用新技术来实现某种视觉效果，那么说明该艺术家并没有关注创作的观念性，只是局限于技术本身的炫耀。上海交通大学的林迅教授认为：从创作角度看，新媒体艺术离不开数字技术，无论如何强调科学与艺术完美结合，新媒体艺术的创作必须是由观念驱动技术的艺术型创造，它的本质还是艺术，如果仅仅是为了展示新技术或通过技术应用来诗性地创作则不能称为真正的艺术创作。

2.2.2 不确定性

新媒体艺术总是紧跟着时代的步伐不断前行，新媒体艺术所具有的不确定性正是其明显区别于传统艺术的一种未来发展趋势。在"后现代之父"哈桑看来，"不确定性"是指所有那些"要解体的意志、欲望和倾向"，即对一切秩序和构成进行颠覆与消解的倾向，包括政治体系、认知体系、爱欲体系和个人心理等方面。哈桑认为它包括诸如含混、分裂、解构、离心、位移、变形、多元性、随意性等内涵。新媒体艺术的不确定性特征，既体现在隐性层面上，也体现在显性层面上。不确定性的隐性内涵主要体现为解构意向，解构意向作为后工业社会普遍

存在的文化现象，将现象与本质、表层心理与深层心理、真实性与非真实性、异化与非异化、能指与所指之间的区分统统消解，使一切处于动荡的否定和怀疑之中，变得不确定。在显性层面，新媒体艺术的不确定性特征更是无处不在，既表现在物质载体所带来的形式与意义的多元性与开放性上，也体现在物质载体的模块化所带来的审美样式的杂糅性与审美形态的混合性上，还体现在叙事方式的非线性策略所带来的零散化与碎片化上。新媒体艺术的不确定性特征表现在利用模块化的影像、声音、图片、文字以及互动环境的综合性创作艺术作品，将一切形式作为观念的构成要素（图2-6）。

图2-6 《阿利维亚的苏醒》，俄罗斯艺术团队西拉·斯维塔（Sila Sveta）的创作

2.2.3 语言性

新媒体艺术之所以成为艺术语言，不是因为新媒体的特点，而是由于其艺术语言的性质。因此，需要对新媒体艺术的语言性进行分析。正如新媒体艺术家邱志杰所言："新媒体艺术只有具备实验性才会有效果，要有效果，就必须投身实验，不能依靠事先的人格、语义、观念以及事后的阐释。"因此，新媒体艺术的语言性应该从思维实验、修辞实验、媒介实验三个方面来进行探讨。新媒体艺术语言实验首先表现在思维实验上，艺术思维即对任何一种艺术形式的创新都极其重要，它探寻新媒体艺术各项特征的艺术思维方式的选择。所谓修饰实验，就是在使用语言的过程中，利用多种语言手段以获得尽可能好的表达效果的一种语言活动。新媒体艺术作为一种艺术语言，自然有其相应的修辞方式。修饰实验的目的就是寻找符合新媒体艺术特征的修饰手法，以达到语言创新的不同。媒介实验是新媒体艺术语言实验的一个重要部分，媒介实验导致新媒体艺术的边缘化倾向，其典型特征就是多媒体的融合，通过不断的实验，为实现新媒体艺术的语言性带来极大的可能（图2-7）。

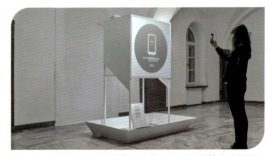

图2-7 《保存的一切都将失去》，波兰新媒体艺术团队，2017

2.3 审美特征

新媒体艺术借助新颖的技术容易吸引人的眼球，然而，艺术本身所具有的美感是艺术具有审美功能的客观基础。新媒体艺术有自身独特的美学存在，新媒体艺术的出现，会带来人类的审美、行为和文化上的变化。而这种变化通过感官延伸至知觉行为上，一件优秀的艺术作品容

易打动观者，触动观者的情感，起到愉悦精神、净化心理、提升审美意识、培养审美能力等作用，使观者从审美体验的过程中获得享受。艺术的首要功能便是审美功能，它的其他社会功能也都是以审美功能为前提而实现的。

2.3.1 体验性

在当代艺术的语境之中，新媒体艺术有着独特的美学存在。时代的变化会反映人类的审美、行为体验、文化知觉和视觉意识上的变化，而这种变化不同于其他艺术门类。新媒体艺术中对于时空关系的理解成为艺术语言的新结构，只有新媒体艺术才会让虚拟经验、个人想象与文化身份建构一种新的体验性。正如艺术史家贡布里希（E. H. Gombrich）在其著作《艺术发展史》与《艺术与错觉》中将西方从古希腊到20世纪初的艺术（绘画）发展线索叙述为追求与视觉"真实"匹配的画面和技巧——要把对象画得惟妙惟肖、逼真等。这种追求视觉"真实"的愿望仿佛可以欣赏到一幅逼真、"美"的画就完成了一个视觉审美乃至心灵熏陶的过程。自然媒介艺术家奥拉维尔·埃利亚松（Olafur Eliasson）的作品往往需要观众进入作品所构建的空间中，全身心地体验，充分解读艺术作品的内涵，由此延伸观众对这个世界和自身的体验感（图2-8）。当我们的感官系统，包括视觉、听觉、味觉、触觉、动觉等，受到外部信息的刺激时，就会产生相应的生理和心理反应。在新媒体艺术审美特征中，体验的享受是最为直接的一种体验形式。美国著名认知心理学家唐纳德·诺曼（Donald Norman）在其被奉为经典的关于产品设计的著作《情感化设计》中，把设计品分为本能水平、行为水平以及反思水平三个层面。艺术的领域不断被拓宽，其追求"真实"的体验从未停止。

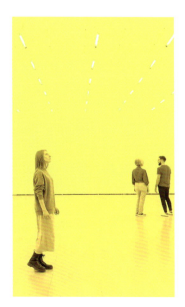
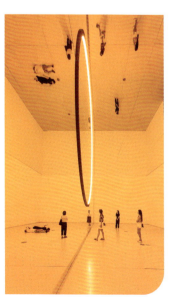

图2-8　奥拉维尔·埃利亚松的作品

2.3.2 多感官体验

绝大多数的新媒体艺术,包括数码艺术或装置艺术,大多数都是由时间与感官体验决定的。作品与观者之间形成的互动性通常成为新媒体艺术吸引观者并传达主题的重要手段。比如说在作品中制造一个机器人,与每个参与作品的观者拥抱,这是一种触觉上直接的互动;另外营造视觉或空间上的幻象,迷惑观众的感官神经,实现的是一种更为隐匿的互动。然而新媒体艺术的这种互动性,都是我们自身所具备的以感知能力为基础而实现的。

假设在一块屏幕上播放一个静止的光环,同时播放震动的音乐,当观者注视光环时,会产生光环震动的视错觉。同时在音乐声下,观者注视黑色背景中的橙红色条状图案时,也会产生橙色图案在变大的错觉。有些人在透过有色玻璃观察周围环境时,会丧失平衡感,感到眩晕。当绿色光源作用于视网膜时,人体的听觉灵敏度会得到提升。同样有实验可以证明,音调高而响亮的声音可以刺激人体视觉对蓝色、绿色光源的敏锐度,但是同时又使人眼对黄色、红色光源变得迟钝。这些实验可以证明的是视觉和听觉具有关联性。我们可以猜想,视觉与听觉在我们的神经中枢里互相有着某种微妙的影响,虽然尚无具体的科学依据,但实验所得出的现象就摆在眼前,研究人员在对这些现象的探索中逐渐发现,人体的多种感官不仅需要视觉与听觉,还需要味觉、触觉、嗅觉来相互平衡,人体的各个感官之间都具有一定的关联性,在不经意间它们相互影响着,产生了很多有趣的现象(图2-9)。

综上所述,我们身体的各部位的感官体验都是相互联系的,这一点在新媒体艺术的创作与欣赏过程中都起到了至关重要的作用,它所带来的体验往往是视觉与听觉或者与其他感官相结合的,这种体验模式所带来的感官刺激要远远高于传统艺术单一的感官体验,但这种体验不能简单地用做加法来形容,反而更接近于做乘法。举例来说,一个视觉与听觉相结合的新媒体艺术作品所带来的听觉体验可以加强对作品的视觉体验,而作品中的视觉体验,同样可加强我们对作品的听觉体验。当增加作品中的感官体验种类时,我们所能接收到的刺激呈爆炸式增长,我们可以获得更加强烈的感官刺激,同时我们的神经中枢所能接收到的信息量也随之增大,作为观者我们可以更加准确地接收到艺术家通过作品所传递的观念。从艺术家创作的角度来说,当充分认知到多感官体验的机制以及它在新媒体艺术中的重要性,就可以在创作中融入感官体验,使作品呈现出更为强烈并且准确的感官体验。如新媒体艺术体验展《活着的梵高》(图2-10),利用影像、声音及气味为观众营造了多感官体验的沉浸式空间。

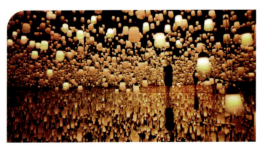 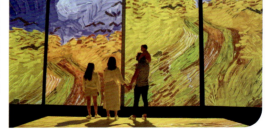

图2-9　teamLab的作品《呼应灯森林——森林》,2016　　图2-10　新媒体艺术体验展《活着的梵高》

2.3.3 行为、视觉与意识

由艺术家创造的新媒体艺术作品,不仅要为我们带来视觉的赏悦,还要从行为、观者的意识层面去探索,在艺术家创作的艺术品中,观者在其中也是创作的元素之一,观者能参与和互动的新媒体艺术作品才具备完整性。新媒体艺术作品的创作主要围绕着从艺术家到作品,从作品到观者,再从观者到作品的"对话"过程。这种"视觉动力经验"在这里就得以传播:从艺术家到作品,从作品到观者,再从观者到作品。艺术家在创作艺术作品时不仅仅只考虑到作品本身,还需要考虑到观者参与其中。观者在观看新媒体艺术作品时所反映出的行为、肢体语言是必不可少的考虑因素。

新媒体艺术家们不断探索新的行为模式与新的媒材,企图发掘创造新思维、新的人类经验。新媒体艺术作品往往趋向于展示尖端科技,对于审美体验的艺术层面问题,相比之下需要取得突破性的进展。2017年4月上海当代艺术博物馆的新媒体艺术展览展出了《身体·媒介Ⅱ》(图2-11),法国策展人理查德·卡斯特里(Richard Castelli)指出,互动可以让作品更加有趣味性,吸引观众的注意。

图2-11 《身体·媒介Ⅱ》,理查德·卡斯特里,2017

2.3.4 艺术与科技

艺术和科技有着共同的终极目标和根本即人文取向,科学技术和艺术最终都要为人类服务,使人们生活得更好。科学技术的发展和进步,为人类提供了更强大的物质基础,以便可以全心投入艺术生产。同时,科学技术的进步可以给艺术的媒介、创作、传播和欣赏等带来一系列改变,对艺术的发展起到了积极的推动作用。正如著名文学家福楼拜所预言:"艺术愈来愈科技化,科技愈来愈艺术化。"艺术与技术的结合促进了新媒体艺术的发展,数字复制技术,以新媒体和互联网为支撑,经历了早期的计算机发展阶段,主要为艺术复制的数字化;中期的光存储发

展阶段，强调非线性信息结构，构建了新媒体艺术创作的基础；今天的互联网发展阶段，重点突破了实时互动远程传播的传输协议的技术设计，实现了由复制到共享的跨越，艺术与科技的融合真正推动艺术向前发展（图2-12）。

21世纪的艺术将更加科技化，正如今天的艺术家总是不断使用新材料、新技术，但对艺术家来说，科学技术的发展所提供的不仅仅是多样化的材料和科技化的创作手段，更是观念的改变。科技与艺术的互动融合是不可阻挡的趋势，科技对艺术形态产生了深刻影响，涵盖艺术生产系统中艺术生产主体、生产方式、

图2-12　Drift工作室的室内无人机表演

产品形态、评价体系等各个方面。讨论科技与艺术的关系时，我们不能单看科技发展所带来的艺术媒介的突破，也不能简单地将科学对艺术的影响视为对艺术的促进，我们应当思考这些变化是否改变了我们原有的对艺术本质的理解，也应该思索在科技面前，艺术如何保持自身的身份与价值。对艺术身份与价值的思考，实际上暗含着时代的疑惑，即对科技可能带来的未来不确定性的疑惑。

2.4　形式语言

新媒体艺术包含了多样的新媒体技术与多元的艺术内容和形式语言，其内涵因其涉及的领域不同而有所不同。新媒体艺术离不开形式语言，只有通过形式语言的表现，方能达意抒情。新媒体艺术的形式语言是一种数字抽象符号的系统，运用形式对数字语言、数字语义进行理论上的分析和实践上的描述，以实现数字化的设想。

图2-13　艺术家杰森·海比奇（Jayson haebich）的交互式激光装置，2016

与传统艺术相比，新媒体艺术有与之相同的形式内涵，又因其特殊的数字化属性具有传统艺术所不具备的形式内容。形式语言具有建构、表达、隐喻的作用。新媒体艺术形式语言包括物质形式语言与非物质形式语言：物质形式语言可以分为传统雕塑材质、造型、空间相传承的形式语言；非物质形式语言则可以分为以计算机算法为技术支撑的造型形式、声音形式、交互形式。因而在两种语言的基础上所产生的形式语言是互补且互利的（图2-13）。

2.4.1 表现形式

新媒体艺术产生于当代艺术全球化的背景与后现代主义社会状况下,因此新媒体艺术在表达形式上,一方面体现出后现代社会状况下的拼贴、混搭、复制、融合和重复的时代状况;另一方面,当代艺术中装置艺术的组合与安装、改造与转换、拟像与重复等表现方法,为新媒体艺术提供了多种多样的形式语言。因此,新媒体艺术的表达方式占据重要地位。其中,表现形式包括组合、转换、拟像、重复等形式语言。

组合和拼接是当代艺术作品最基本的表达方式。一方面,是组合、安装、安置和配置所呈现的方式和表现方式;另一方面,以数字技术和媒介为基础的新媒体艺术,在表现形式和表达方式上更是离不开组合、安装、合成和拼接等相关手段。新媒体艺术将数字技术用图片拼接形成了与当代艺术的共同表达方式,如组合、安装、排列和并置等。新媒体艺术延伸到电影艺术、影像艺术之中,其中电影的蒙太奇剪辑方式实际上也是一种通过组合、安装和拼接的方式,实现影像语言表达的方法。组合、安装、拼接既是平面设计中的表达方法,在新媒体艺术中也是一种较为常见的表现方法。它是指将两种或多种元素加以重新利用和组合,转换成一种崭新的形象和特殊的效果,从而获得一种全新的视觉效果(图2-14)。

图2-14　蒂斯·比尔斯特克(Thijs Biersteker),MB>CO_2,2022

转换,也被称为置换,是新媒体艺术一种普遍的表达方式,强调通过移借或挪用的方法和手段,将不同的物象在材料、体积、空间和时间等许多方面进行重新组合,由此置换出一个新的物象。

新媒体艺术在数字技术和媒介的有力支持下，转换的手法显得更加丰富。艺术家可以借助数字技术对某些众所周知的事物的外在特性进行转移和强化，将"此"物象转换为"彼"物象。

鲍德里亚认为"拟像"是人们通过大众媒体看到的世界并不是一个真实的世界，人们所看见的是媒体所营造的由被操控的符码组成的"超真实"世界。鲍德里亚指出新媒体艺术在数字技术操作下利用一切手段模拟现实与仿真，一切事物都可以在媒介中存在，在虚拟世界中被感知，模拟真实以某种模式和符号取代了现实真实，这便是新媒体艺术的表现形式（图2-15）。

新媒体艺术的表现形式不受媒介材料的限制，也不受艺术门类的制约，它可超越限制和制约，形成新媒体艺术独特的语言表达特性。拟像的表达方式可以在装置艺术、影像艺术和数字动画等不同艺术类型中表达，其作品为观众带来不一样的视觉感受和思维冲击（图2-16）。

图2-15　意大利艺术家戴维德·夸维拉（Davide Quayola）基于古典绘画数字化转换的新媒体艺术作品

由于数字技术和媒介的复制性特征，"重复"成为新媒体艺术造型语言中使用最为普遍的方法，但同时最容易成为新媒体艺术中烂俗的"技术化"。最早的有重复性和复制性功能的艺术表现手法被用在版画、印刷、摄影等领域。当代的艺术家把技术手段转化为艺术观念展现在新媒体艺术中，如艺术家黑川良一使用"重复""组合"甚至"联觉"等表现形式创作了大量的声音与影像作品，通过这些丰富的表现形式强化了艺术家的主观意识，呈现出新媒体艺术的视觉力量。

图2-16　《流变：五个视野》，黑川良一

2.4.2 媒介语言

人类很久之前就懂得利用媒介来进行艺术创作，常见的媒介如纸张、泥土、布等，媒介语言是艺术家寄托情感和表达创作理念的介质。19 世纪起，随着经济技术的发展，媒介语言在不同时代满足不同的需求，并成为烙刻时代与艺术的标志性语言。加拿大媒介理论家马歇尔·麦克卢汉对社会中的新媒介信息有着深刻的认识，他指出"新的媒介在某种意义上说是一种新的语言，不仅是将过去的真实同我们联系的方式，而且它本身是真实的世界，影响我们对于旧世界的认知。"通常语境下，我们可以理解为媒介是指利用媒质存储和传播信息的物质工具。语言则是用于人际沟通的一种符号，主要指听说读写的活动，是人类用于交流的一种工具。新媒体艺术中的媒介语言指的是新媒体艺术用于传播的符号，主要针对媒介语言形式，包括自然媒介、人工媒介以及实验媒介等各类综合媒介语言。在新媒体艺术中，视觉、听觉、嗅觉、味觉、触觉都可以作为语言表达的媒介，整合多种媒介语言进行创作。总而言之，媒介语言具有社会功能和思维功能，也具有融合性，同时可以容纳多种媒介语言（图 2-17）。

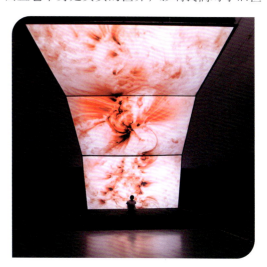

图 2-17　展开，视声装置，黑川良一，2016

2.4.3 跨媒介语言

跨媒介语言，即在不改变自身媒介形式的前提下，以另一种媒介形式的艺术语言特征或传播特点来改造自身的传播方式，达到另一种媒介形式产生的效果。跨媒介打破了传统媒介、文化领域的艺术语言壁垒，消除了语言界限与表达局限，促进了相互融合、开放的过程，催生出有跨媒介或融合媒介特征的艺术类型。媒介对于人与社会产生的影响，始终是新的尺度的诞生所造成的。人们所发明的新技术，都会在人们的生活中形成一种全新的尺度。跨媒介语言作为一种特殊的媒介转化方式，在新媒体艺术中主要表现在使用媒材的扩展以及对其他媒介形式语言的借鉴与思考。当代的艺术利用影像、声音和立体装置突破平面的绘画造型艺术，突破了绘画使用平面媒介的局限，向空间、时间、声音、影像、动态等方面发展，从而拓宽了艺术语言的表现力。例如，动态媒介、静态媒介都是艺术语言的媒介（图 2-18）。

图 2-18　污染豆荚，迈克尔·平斯基，2018

2.4.4 技术媒介语言

马歇尔·麦克卢汉对社会中新媒介信息的巨大力量有着深刻的认识，他指出："新的媒介在某种意义上说是一种新的语言，一种摩擦经验的编码，它是通过新作品激起的集体性意识。新媒介是将过去的真实世界同我们联系起来，它本身是真实的世界，构成我们对旧世界的认识。"他的"媒介决定论"在20世纪60年代影响了影像视频艺术的产生。现在来看，这是个非常清楚的问题，那就是新媒体艺术对技术媒介语言的依赖是共性的。新媒体艺术是科技媒介发展的结果，其技术语言本身也昭示了艺术本身的某种力量。从来没有任何时期的技术在人的努力下拥有如此强大的力量，而又反过来使得人自身也处于无法脱离其影响的状态中，新媒体艺术中的技术语言正是在这样的背景下，形成自身的独特性和影响力。在今天，现代技术媒介不仅被不断创造和发展，其现实中对一切事物的改造也凸显了其自身的主体意识，这种主体意识是人类欲望驱使的结果。

2.4.5 修辞语言

新媒体艺术语言中的修辞语言包括诸如挪用、置入新语境、错位、综合修辞语言等。新媒体艺术在修辞语言上的体现方式大致与当代艺术类似，有以下几种。

挪用：是后现代艺术常用的手法，既有对自然物、人工制品的挪用，也包括对艺术中既有图形、图案、图式的挪用。

置入新语境：将作品主体置入陌生的新环境，如贾斯珀·约翰斯（Jasper Jones）的作品《啤酒罐》，艺术家将啤酒罐以铸铜形式制成，以一种神圣化的方式对工业文明提出疑问。

错位：艺术家将各种不同的图像、图式的现成品组合在一起形成一件新的艺术作品，引发某种新感受。经过错位拼接处理，使原先现成品的意义由明确变得模糊多义，经验理性所预设的有限性被超越，生活的日常感知被艺术体悟取代。比如罗伯特·劳申伯格（Robert Rauschenberg）的《姓名缩写》（1959年），突兀的山羊头与垃圾的组合形成错位的关系（图2-19）。

图2-19 《姓名缩写》，罗伯特·劳申伯格，1959

综合修辞语言：是指综合各种修辞语言，即有的作品会同时出现多种修辞手法。例如有的作品同时运用了排比和比喻两种修辞语言，排比是一种修辞手法，利用意义相关或相近，结构相同的元素进行设计，达到一种增强视觉体验的效果，如莱安德罗·埃利希的作品（图2-20）。

图2-20 《更衣室》，莱安德罗·埃利希，2008

2.5 新媒体艺术的分类

随着科技的发展，艺术与科技不断跨界融合，产生了形式多样且交叉融合的艺术形式。新媒体艺术所包含的主要范围有影像艺术（video art）类、数字艺术（digital art）类、融合跨界类及智能与生物艺术类等。影像艺术类又可以分为录像艺术、影像装置、实验电影、动画影像、动态影像、当代摄影装置等；数字艺术类包括数字绘画、数字摄影、网络艺术、数字生成艺术等；融合跨界类包括新媒体装置艺术、互动艺术、虚拟艺术、多媒体和跨媒体等；智能与生物艺术类主要有人工智能艺术、生物艺术等（表2-1）。

表2-1 新媒体艺术的分类

分类	主要表现形式	概 念	说 明
影像艺术类	录像艺术	录像艺术是一个宽泛的词，指由磁带或数码格式记录的动态图像，但"video"这个词来自拉丁语，意思是"我看"，录像艺术反映了我们对于世界的理解、处理和观看	录像突破了长期以来占据主流的绘画、摄影和雕塑等媒介。录像的使用也催生了一大批艺术家，如视频艺术之父白南准、莱斯·莱文（Les Levine）等
数字艺术类	数字生成艺术	数字生成艺术是全部或部分使用计算机自主系统创作的艺术品。其中，自主系统通常指的是非人类的，可以独立决定艺术作品的特征，无需艺术家直接进行决策	"数字生成艺术"通常是指算法艺术，比如通过算法确定的计算机生成的艺术作品。艺术家通过使用计算机有意地引入随机性的元素作为创作过程的一部分，从而产生预期和意料之外的结果
融合跨界类	互动装置艺术	互动装置艺术是交互设计与装置艺术的结合，它是以光学媒介和电子媒介融合装置艺术的表现形式进行艺术观念表达、艺术作品创作的一种艺术形式	互动装置艺术突破了时间、空间等障碍，将其与生活进行多维度创作改造，将现实与虚拟、过去与未来相连接，展示出富有人文底蕴的艺术形态，从而引发人们的思考
智能与生物艺术类	人工智能	人工智能艺术是通过使用人工智能（AI）程序（例如文本到图像模型和音乐生成器）创建的艺术，尤其是图像和声音作品	人工智能艺术是计算机发展到今天，变成高度自动化的产物。是一种使用神经网络、代码和算法进行创作的新形式。计算机可以通过深度学习掌握一定的艺术创作规律，实现机器的智能化和艺术创作的自主性相互融合，从而创作出具有一定艺术样式的作品

2.5.1 影像艺术类

影像艺术是录像和摄影艺术的总称，新媒体艺术范畴内的影像艺术包括录像艺术、影像装置以及不同于传统静态摄影的当代摄影装置等。影像艺术一般以声音、图像符号为媒介，运用一定的技巧手段，塑造出具有审美价值的艺术形象，传达出创作者对社会人生的认识和思考。

影像艺术是以视频技术为视听媒介并在屏幕上观看的艺术形式。它产生于20世纪中期，是60年代兴起的前卫艺术表现形式，至90年代为世界许多艺术家所热衷。今天，影像艺术已经成为一种非常受欢迎的新媒体艺术形式。艺术家并不是把影像当成媒体的唯一，而是将影像当成表现技术和方法加以运用，来表达他们的艺术创造观念。

影像艺术在20世纪80年代被翻译成"录像艺术""视频艺术"或"视像艺术"等，并被引进到中国当代艺术之中，现在普遍达成了称谓上的共识即"影像艺术"。为了区别于商业性和剧情类影视作品，影像艺术特指具有实验精神和实验性语言表现方式的影像作品，常常以"实验影像"（experimental video）来命名或特指。影像艺术是利用电视、电影、相机、手机、电脑等任何视频、影像拍摄设备和播放设备作为艺术创作媒介。摄影机、摄像机或电脑编剪设备就像艺术家手中的画笔一样。影像艺术是将影像视频画面作为一种视觉艺术语言进行探索和实验来表达艺术家思想观念的艺术形式，它强调影像的特性，艺术家注重运用影像语言表达思想和观念。

2.5.2 数字艺术类

数字艺术类包括数字绘画、数字摄影、网络艺术、数字生成艺术等。

2.5.2.1 数字绘画

数字绘画一般指的是电脑绘画，是不同于一般的纸上绘画。它是用电脑的手段和技巧进行创作的。但是如果有一定的绘画基础，这无疑有助于创作出更好的电脑绘画作品。如动画、漫画、插图、网页制作、服装设计、建筑效果图、各种示意图、演示图等（图2-21）。

2.5.2.2 数字摄影

数字摄影又称数位摄影或数码摄影，是指使用数字成像元件（CCD、CMOS）替代传统胶片来记录影像的技术。配备数字成像元件的相机统称为数码相机。对于数字摄影来说，光学影像的捕获依然运用小孔成像原理，再将投射其上的光学影像转换为可被记录在存储介质（CF卡、SD卡）中的数字信息。并借助如Photoshop等图像软件进行各种修改，并经由数字冲印或打印机输出最终呈现出实物照片或电子版本的图像（图2-22）。

2.5.2.3 网络艺术

网络艺术具有数字化、多媒体、实时性和交互性传递信息的独特优势。狭义的网络艺术是指以互联网为形式载体和艺术媒介的媒体艺术，形式载体包括网站、网络软件、网络游戏、网络音视频或者离线载体等。

图2-21 数字插图，班·弗莱

图2-22 数字摄影，博扬·耶夫蒂奇

一方面网络作为媒体,具有远程传播的特性;另一方面网络作为艺术素材,成为网络艺术的艺术语言。只有在网络上作品才能最大限度地发挥作用,技术不同于人文,它始终处于不断提高的过程中,极其忠实地遵循进化论。

2.5.2.4 数字生成艺术

数字生成艺术是与数字艺术、非同质化通证(NFT)和人工智能相关的更大的趋势潮流。艺术家通过使用计算机有意地引入随机性的元素作为创作过程的一部分,从而产生预期和意料之外的结果。20世纪50年代早期,生成艺术的先驱弗兰克·赫伯特(Franke Herbert)在他的实验室里进行了独特的摄影实验,他的作品游离于光、运动和随机性的组合中。

2.5.3 融合跨界类

融合跨界类主要有新媒体装置艺术、互动艺术、虚拟艺术、多媒体和跨媒体等。

2.5.3.1 新媒体装置艺术

新媒体装置艺术作为一种全新的艺术形态在当代艺术领域内备受瞩目,它的迅猛发展逐渐成为当代艺术的主流。它是一种新媒体技术介入装置艺术创作的艺术形态,也可以说是新媒体技术在装置艺术创作中应用的结果。新媒体装置艺术是新媒体艺术与装置艺术的综合,也是新媒介时代装置艺术发展的必然趋势(图2-23)。

图2-23 《花园里的巨石》,teamLab,2021

2.5.3.2 互动艺术

互动艺术(也称交互艺术)是指受众主动参与到艺术作品之中,与之产生相互影响,彼此交流、反应,并从中得到信息互通和情感共鸣。新媒体艺术的交互特性,从广义上来看,是艺术家与创作对象之间的交互,而狭义的则是人机交互下的产物。科技的发展改变了艺术的创作模式,科技的媒体特征带来艺术的普及性,一方面利用科技带来身临其境的感官沟通,另一方面受众由被动转换为可参与作品创作过程的一部分。

2.5.3.3 虚拟艺术

虚拟现实(VR)、增强现实(AR)等虚拟技术,是20世纪发展起来的一项全新的实用技术。虚拟现实技术包括计算机、电子信息、仿真技术等,其实现的方式可以通过计算机模拟虚拟环境从而给人以环境沉浸感。随着社会生产力和科学技术的不断发展,各行各业对虚拟现实技术的需求日益旺盛。虚拟现实技术也取得了巨大进步,并逐步成为一个新的科学技术领域。

2.5.3.4 多媒体和跨媒体

多媒体主要对文本、图形、图像、动画、视频、音频进行处理。多媒体是两种或两种以上的媒体，组成一种人机交互式信息交换和传输的综合媒体艺术。跨媒体是指信息在不同媒介之间的流布与互动，它至少包含两层含义：其一是指信息在不同媒体之间的交叉传播与整合，其二是指媒体之间的合作、共生、互动与协调。多媒体和跨媒体归于新媒体艺术范畴。

2.5.4 智能与生物艺术类

2.5.4.1 人工智能艺术

人工智能艺术（artificial intelligence art）是指使用人工智能软件创作的艺术品。伴随人工智能技术的进步，人工智能（AI）在生活中的运用场景越来越普遍，在过去的几年，人工智能甚至已经席卷了艺术界，越来越多的艺术家和设计师利用人工智能、算法进行艺术创作。如一幅由法国艺术团队 Obvious 采用 GAN 人工智能算法创作的画像《爱德蒙·德·贝拉米伯爵肖像》，2018 年 10 月 25 日在纽约佳士得以天价拍卖。再如《机器幻想——潜在学习：火星》，则是一次对记忆与梦境、认知与感知之间关系的探索。通过训练神经网络识别 HiRISE 相机捕捉的 150 万份火星勘测轨道飞行器（MRO Mars）的文件图像记忆，辨别数据，生成机器对火星新的认识图像，作品是对记忆梦想与认识关系的探索（图 2-24）。

2.5.4.2 生物艺术

生物艺术是一种用生命组织、细菌、活体或生命过程来进行的一种艺术性实验（图 2-25）。它运用诸如生物科技（包括基因工程、组织培养和克隆技术）、生物化学技术等科学手段，在实验室、画廊或艺术家工作室进行艺术创作。生物艺术的源起始于生物技术的发展。未来，生物学的发展重点是：①生物信息大数据的发展，今后每个生物体的信息都可以扫描进计算机，甚至可以根据另外的时空重新合成新的生物；②生殖科技的发展，基因疗法可给生物以新的基因构造，或可加入新的基因要素而无需改变其生殖细胞，例如卵母细胞融合、单倍体化、克隆等技术，一旦人们对这些技术的新奇感消退，它们就将成为像试管授精一样的常规技术；③关于杂交、克隆、突变、人工合成和转基因的研究。

图 2-24 《机器幻想——潜在学习：火星》

图 2-25 爱德华·卡茨的绿色荧光兔 Alba

2.6 专题拓展

2.6.1 新媒体艺术的评价要素

当前，新媒体艺术已经成为当代艺术的新主流，在国际、国内重要艺术展览中占据重要地位。新媒体艺术设计实践呈现出"千树万树梨花开"的态势，与之相应的艺术理论研究也不断跟进。目前，新媒体艺术在我国也成为新兴的、具有新质的一种艺术类型。因此，新媒体艺术的评论要素必定符合新媒体艺术的特征，彰显新媒体艺术特质。新媒体艺术的评价主要包括主题表现评价、语言形式评价、媒介运用评价、理念传达评价等。

2.6.1.1 主题表现评价

主题是艺术作品的主旨和内核，可以说是艺术作品的灵魂主旨，主题体现了一种聚合力量，没有主题的作品是没有生命力的。主题需要借助媒介、语言形式等多方面因素综合表现出来。一件优秀的新媒体艺术作品，仅仅局限于主题表达明确是远远不够的，主题表达是否深刻是评论新媒体艺术作品的重要参考点。如辛迪·舍曼的一系列《无题》摄影作品，虽然作品题目叫《无题》，但绝非没有主题，看似简单的人物肖像反映了某种深层的"女性气质的文化结构"。

2.6.1.2 语言形式评价

艺术语言就是运用特定的物质媒介进行艺术创作，使这门艺术具有自己独特的美学特性和艺术特征。新媒体艺术的语言形式包含了两方面内容：一是新媒体艺术作品的内部结构组成，如主题内容是如何衔接的，作品的内容情节设定；二是新媒体艺术作品使用了哪些媒介技术，造型、色彩、声音是如何处理的。新媒体艺术语言形式不但可以创造出艺术形象，也可以呈现出一定的审美价值，观者在欣赏艺术作品时也在欣赏新媒体艺术语言形式本身的美感。

2.6.1.3 媒介运用评价

新媒体艺术的"媒介"不仅是一种创作手段，同时也成为新媒体艺术作品的一部分，是一条贯穿艺术创作的主线，有效地承载、传达着艺术家的思想及过程。当前，媒介技术是新媒体艺术媒介运用评价中重要的参考内容。在诸多的艺术展览中，媒介的运用成为新媒体艺术作品的主力，用感应器捕捉观众在特定场域内的身体运动、发声指令，再由计算机转化成图像这种方式就会在同一个展览中出现多次。

2.6.1.4 理念传达评价

如果一件新媒体艺术作品有明确的主题，语言形式有一定创新性和审美性，且使用了最新的技术手段，即使这些都具备了，但如果作品没有传达出新的艺术理念，没有呈现出新的思维方式，那么作品也只能是平庸的作品。一定意义上讲，理念的传达决定了一件新媒体艺术作品最终是否是一件优秀的艺术作品。

2.6.2 雷菲克·阿纳多尔的跨界视域

雷菲克·阿纳多尔（Refik Anadol）1985 年出生于土耳其伊斯坦布尔，是一位近年来非常活跃的新媒体艺术家。他先后取得伊斯坦布尔比尔吉大学摄影和视频专业学士学位、视觉传达设计专业硕士学位以及加利福尼亚大学洛杉矶分校（UCLA）媒体艺术专业硕士学位。阿纳多尔的主要研究领域包括针对特定场所的数据绘画与雕塑以及注重沉浸体验的影音表演，着力于通过大数据可视化、神经科学与机器智能技术之间的跨界应用来探索媒体艺术和物理实体之间的关系问题。

2015 年 10 月，雷菲克·阿纳多尔与美国加利福尼亚州旧金山市政府、地产公司和律师事务所联合创作了参数化数据雕塑《虚拟叙述》（Virtual Depictions）（图 2-26）。作品被安装在密森街 350 号的办公楼大堂内部墙体上方，这栋大楼本身就是旧金山市中心一栋获得 LEED 铂金级别认证的建筑，大楼高达 15m 的玻璃幕墙大堂面对的街道设有咖啡厅、餐厅和剧场式座位，以及可以用于临时活动的开放空间，被当地人称为"城市客厅"。整体透明的设计将大堂与街道连接起来，淡化了公共空间和私人领域之间的界限，为周遭环境增添了活力。

图 2-26 《虚拟叙述》、数据雕塑、雷菲克·阿纳多尔、2015

雷菲克·阿纳多尔还创作了针对特定地点的数据绘画《波士顿之风》（Wind of Boston）（图 2-27），作品展场位于波士顿海港区法尔码头（Fair Pier）北大街 100 号办公大楼，此处也是波士顿当代艺术学院的所在地。阿纳多尔为了创作这件作品在波士顿洛根机场收集了一整年的气象数据，并通过工作室开发的一系列定制软件，以 20s 为间隔对这些数据不断地进行读取处理：解析风速、风向以及包括时间和温度在内的阵风变化模式，并对得到的各类参数集合进行可视化处理。作品由"隐藏的风景""陶瓷记忆""海上微风""都市阵风"四个动态章节组成，每个章节均以不同的美学视角诠释气候环境与城市之间的相互作用关系。

图 2-27 《波士顿之风》、数据绘画、雷菲克·阿纳多尔、2017

艺术作品《记忆的痕迹》（Engram）实体由高 5.1m、宽 6m 的液晶媒体墙和数控机床（CNC）压缩泡沫塑料框架构成，通过几种不同风格的动态影像再现大脑在进行思考与回忆时不同的运作机制与过程，灰色调的数据雕塑在屏幕上缓慢地卷曲起伏，观众置身于作品前，用自身的感官与大脑去感受大脑被视觉化的运作状态，沉浸在神秘的"记忆幻境"中，随着这些如山似海、如花似沙的形变世界逐渐淡化模糊，记忆也融化于观者的生物神经网络之中归附于当下的自我。

著名已故法国作曲家埃德加德·瓦雷泽（Edgard Varése）在他的代表作《美利坚》（Amériques）中表达了自己在 1915 年从欧洲初到纽约的内心感受，来自土耳其的阿纳多尔在这首交响乐中产生了同为异乡人的共鸣，阿纳多尔受到这种心灵感应的启发，与乐团联合创作了影音表演作品《美国视像：美利坚》（Visions of America : Amériques）。该作品受经验、预算等因素所限，只能在音乐厅内部演出，尽管如此，盖里还是热情地为年轻的艺术家提供了建筑的三维模型，这对于必须通过精准投影才能实现完美沉浸体验的新媒体艺术来说无疑是莫大的支持。

由雷菲克·阿纳多尔创作的《音乐厅之梦》（图 2-28）大型影音表演整体上分为三个章节：首先开场的是"百年纪念"，内容为爱乐乐团的历史数据可视化影像；核心章节是"意识"，乐团历史上演奏过的每个乐章、每个乐器、每个音符形成的海量数据点构成了庞大的"记忆"网络，让建筑在丰富多变的投影中似乎显现出了自我的意识活动；尾声部分为"梦"，之前所有的数据影像与建筑实体在此融合生成奇妙的半透明幻象，让人们在视听层面直观地感受到爱乐乐团过去的历史后跟随建筑的"梦境"转入对未来的遐想。

图 2-28　《音乐厅之梦》，影音表演，雷菲克·阿纳多尔，2019

2.6.3　teamLab 的沉浸式交互美学

日本的 teamLab 是当下最具国际影响力和号召力的新媒体艺术团队之一。自 2001 年创立以来，已经逐步发展成由设计师、动画师、建筑师、工程师、程序员和数学家等 400 多人组成的跨学科艺术科技团队。他们创作了大量的新媒体数字艺术作品，并在东京、巴黎、伦敦、北京、上海等全球多个城市展出，每次亮相都让人叹为观止，被誉为世界十大必看艺术展之一。

2019 年在东京展出的"teamLab Borderless 新媒体艺术展"通过"环境体验"和"多通道交互"

的模式，使观众全身心地融入作品的意境之中，把沉浸式体验发挥到了极致。新媒体艺术借由沉浸式设计解放艺术表现形式，模糊真实与虚拟的边界，给予观众身临其境的艺术体验，使人们深深感受到沉浸体验是新媒体艺术体验展的艺术本质。好比电影借助数字 3D 技术呈现，3D 画面突破银幕 2D 空间束缚使电影更接近电影本身的艺术形态特征，营造更真实的影像空间使观众沉浸其中。新媒体艺术体验展借助数字技术，通过交互装置使人与艺术、人与人、人与空间产生互动并融合，使观众陷入身临其境的沉浸状态。

感知在人体五感中占比重最大，也是交互美学中的重要部分之一。因此，光线与色彩是新媒体艺术感官刺激的交互设计中首先要考虑的刺激因素，其次是声音。现代科技下数字媒体系统能够高保真地还原接近真实的视听感受，带给观众亦真亦幻的视听体验。视觉与听觉两种感官刺激常常有营造沉浸感的作用，除了视觉与听觉同样强调触觉、味觉与嗅觉的刺激作用，体验者接收越多维的感官刺激就越能获得理想的沉浸体验（图 2-29）。

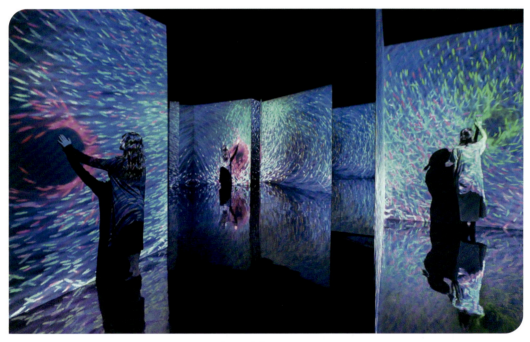

图 2-29 《海洋之路，迷失、沉浸和重生 – 生命的颜色》，teamLab，2019

2.6.3.1 视觉与听觉

teamLab 新媒体艺术体验展中随处可见视觉与听觉刺激被应用于互动装置，并在与体验者的交互中衍生出无穷的变化效果，带给观众无尽的沉浸体验。例如《呼应的无重力生命森林—被平面化的 3 种颜色与暧昧的 9 种色彩》（Weightless Forest of Resonating Life – Flattening 3 Colors and 9 Blurred Colors）。这件作品的空间里充满了发光的蛋状体，蛋状体被拍打受到冲击时会改变颜色并发出声音，人们通过这个集合体所认知到的空间在立体与平面之间反复变化，

身体逐渐沉浸，蛋状体颜色的变化刺激视觉，连动的声音刺激听觉，两种感官刺激一一对应，相辅相成，实现对体验者的综合刺激，吸引体验者一步步进入沉浸状态（图2-30）。

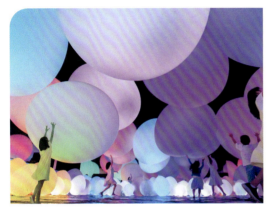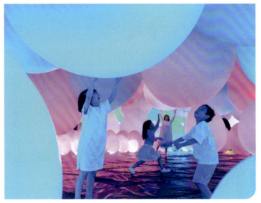

图2-30 《呼应的无重力生命森林—被平面化的3种颜色与暧昧的9种色彩》，teamLab，2018

2.6.3.2 触觉

体验者与互动装置交互时会产生触觉感受，teamLab新媒体艺术体验展有效利用了触觉刺激，在提升新媒体艺术趣味性的同时也给体验者带来深入的沉浸体验。例如《柔软的黑洞——你的身体变成影响另一个身体的空间》（Soft Black Hole-Your Body Becomes a Space that Influences Another Body）。这件作品的体验者想要迈步向前走时，双脚就会往下沉陷。空间本身会受到人的体重影响而不断变化，人们彼此在空间中走动，各自受到对方的影响。体验者的身体与环境直接接触的触觉刺激使体验者沉浸于触觉的体验感受并融入新媒体艺术环境，实现人与人、人与环境的交互，体验者获得触觉刺激的同时对虚拟环境有了真切的体验（图2-31）。

teamLab的《花与人的森林：迷失、沉浸和重生》（Forest of Flowers and People: Lost, Immersed and Reborn）中，整个空间的影像随着季节的变化而逐渐变化。花朵根据季节的变

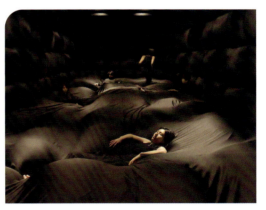
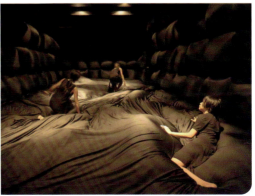

图2-31 《柔软的黑洞——你的身体变成影响另一个身体的空间》，teamLab，2016~2018

化而生长、开花，它们生长的地方也在逐渐移动。花在花瓣开始枯萎并最终褪色之前萌芽、生长和开花，生长和衰变的循环永久地重复。如果一个人静止不动，他周围的花朵会生长和开得更丰富。如果观众触摸或踩到花朵，花会脱落花瓣，枯萎，然后一下子死去。该艺术品不是播放的预先录制的图像，它是由一个持续实时渲染作品的计算机程序创建的。人与装置之间的交互导致艺术品不断变化，以前的视觉状态永远无法复制，也永远不会再次发生（图 2-32）。

图 2-32 《花与人的森林：迷失、沉浸和重生》，teamLab，2020

2.6.3.3 味觉与嗅觉

味觉与嗅觉刺激在 teamLab 新媒体艺术体验展中多以食物来呈现。食物成为互动装置的一部分，在与体验者交互的过程中发生更丰富的感官刺激，为体验者带来完整的沉浸体验。例如《释放后又重新连接的世界》（Worlds Unleashed and then Connecting）中，当在桌子上放置器皿和料理时，被封闭在器皿和料理内的世界会得到释放，慢慢延伸到桌子和桌子以外的整个空间里。当从料理与器皿中释放出来的世界彼此相连时，就会在整体空间里建构出一个全新的世界。体验者一边观看桌面上延展的动态画面，一边细细品尝美味料理，在品尝中获得味觉与嗅觉刺激的同时也在与和美食相连的互动装置交互，产生丰富的感官刺激，并沉浸其中（图 2-33）。

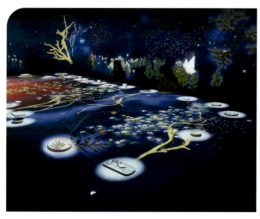

图 2-33 《释放后又重新连接的世界》，teamLab，2015

2.7 思考练习

■ 练习内容

1. 如果你要策划一个关于新媒体艺术的展览,你将设定什么展览题目?选择哪些作品?试着为你策划的展览设计一张海报,与同学一起讨论新媒体艺术的未来。

2. 尝试以最简单的材料创作一件新媒体艺术作品。

■ 思考内容

1. 除了书中讲到的新媒体艺术的类别,你认为还有哪些艺术形式也属于新媒体艺术?

2. 如何理解新媒体艺术在维度层面的探索?

3. 你认为新媒体艺术有清晰的界限吗?你会如何界定这一艺术门类?

更多案例获取

第 3 章　影像艺术

内容关键词：
影像艺术　数字影像艺术　投影与全息影像

学习目标：
- 掌握影像艺术的概念
- 了解几种常见影像艺术的表现形式
- 认识国内外代表性影像艺术家及其作品

3.1　影像艺术概述

3.1.1　录像艺术
3.1.2　动画影像
3.1.3　动态影像

3.2　数字影像艺术

3.2.1　数字特效与合成
3.2.2　CG 动画电影
3.2.3　立体电影

3.3　投影与全息影像

3.3.1　激光投影
3.3.2　3D 投影
3.3.3　全息影像

3.4　专题拓展

3.4.1　白南准影像作品
3.4.2　西方当代影像艺术家
3.4.3　中国当代影像艺术家

3.5　思考练习

3.1 影像艺术概述

影像艺术（video art）是一种使用视频和音频作为创作媒介的艺术手段，通常由具备摄像功能的电子设备拍摄、录制而成。20 世纪 60 年代，电视逐渐开始成为一种具有广泛影响力的媒体，并迅速占领了整个图像时代。狭义的影像艺术类似于英语中的"moving image"，即移动电子图像，广义的影像艺术包括静态影像艺术和动态影像艺术，也就是由摄影、数字摄影以及录像、电影、动画等构成。影像艺术的产生是一种对现实生活中影像的再现，它在一次次技术与观念的更迭中，从文艺复兴到现代科技的不断发展中，各种新科技被应用于影像表现，摄影技术亦应运而生，影像也从架上绘画中走出来，以不同的方式呈现在人们面前。在今天的新媒体艺术中，以影像的形式进行创作已经是一种较为普遍的方式，主要有单屏影像和多屏影像两种形式，影像艺术可以通过多种显示器播映或通过多种投影方式在空间中按照特定结构分布。

在数字化背景下，影像在时间的处理上存在多种方式：画中画、多层叠等各种数字特效所营造的多种时间维度重叠交叉或并行的种种关系，大大丰富了传统电影语言。三维动画造型的介入更是使奇思异想都可能成为一种视觉的呈现。因此可以说，新媒体影像艺术是将特定的节律、造型、情节、场景、境语、声响等各种因素整合统一的应用（图 3-1）。

20 世纪 60 年代，电视开始登上历史舞台，迅速占据了图像时代的统治地位。伴随现代艺术的发展，对录像的历史性选择从工具意义上的文献记录变成具有自觉意义上的艺术实践。白南准对电子音响和图像之间的互动关系产生极大的兴趣，他从中预感到一种新的艺术形式可能就在这样的互动方式中产生。白南准将东方文化和西方文化结合创造出一种多元文化的电视表演，建立了一种激进的影像语法，密集叠加了许多诙谐的、相互指涉、跨文化的内容，应用了丰富的、互不相干的影像、音乐和电子效果的拼贴，犹如置换了全世界的电视频道，以此探索一种全球化沟通的方式，也奠定了白南准作为现代影像艺术和新媒体艺术之父的历史地位。1984 年，白南准的《早安，奥威尔先生》（图 3-2）开创性地进行了全球视频直播，并将影像艺术传播到世界各地的家庭，从而开启了新媒体艺术时代，影像艺术的面貌也发生了更加深刻的变化。

图 3-1　中国台湾国际影像艺术展，2020

图 3-2　《早安，奥威尔先生》，白南准，1984

3.1.1 录像艺术

录像艺术（video art）是一个宽泛的词，指由磁带或数码格式记录的动态图像，但"video"这个词来自拉丁语，意思是"我看"，录像艺术反映了我们对于世界的理解、处理和观看。直到 20 世纪 60 年代中期，索尼的便携式录像机问世，录像艺术才算是真正诞生。由电池供电，自成一体，摄像机能由单人携带和操作，不需要拍摄团队，且单人就可以完成操作。这深受艺术家的喜爱，尤其是早期应用者白南准。白南准一生创作了多样的以电视、录像为媒介的艺术作品，被人们称为"录像艺术之父"。他自己组装电视，实现各种成像方式，甚至直接把电视打破，让电视变成自己肖像的"画框"。早期的录像艺术以对电视传媒的质疑和批判为基点，通过行为记录、艺术录像和录像装置等方式扩展录像艺术。它不同于电影、电视的表现形式，早期的录像艺术把目标对准街头和艺术家的行为方式，最先通过两种形态树立了新的艺术呈现方式：一类为"行为记录"（activist-driven documentaries），另一类为"艺术录像"（art videos）。

录像突破了长期以来占据主流的绘画、摄影和雕塑等媒介。录像的使用也催生了一大批艺术家，和录像艺术之父白南准一样，莱斯·莱文（Les Levine）也是最早一批使用便携式摄像机和电视作为艺术媒介的先锋人物，也是第一位使用 0.5in（12.7mm）录像设备的艺术家。1965 年，他创作了《烧毁》（Burn-off），表现纽约街头的生活。这一行为记录不仅生成了录像作品，还创作了很多摄影作品。久保田成子（Shigeko Kubota）曾说："在录像中，时间以一帧一帧的方式流动。如果我把录像与静物相结合，那呈现它们的空间将成为一个博物馆，一个殿堂。如果它们面向公众，就会治愈人们的思想顽疾。"录像艺术是艺术史上最为重要的艺术运动之一，正是由于录像艺术的发展，艺术与技术开始了真正对话。因此，艺术在新的影像时代开始了新的变革，如久保田成子创作的《河流》（图 3-3）。由于日本评论家对于多数先锋艺术置若罔闻，且对于女性艺术家尤为不屑一顾，久保田成子意识到她在纽约可以得到更好的机会，来到纽约后，她很快被吸纳进激浪派的圈子。20 世纪 60 年代，随着电视的普及和便携式摄像机的出现，艺术家们有了新的艺术表达工具和新的艺术主题。那时的艺术已完全从现代迈向当代——波普艺术、激浪派、偶发艺术、行为艺术、装置艺术以及大地艺术等新的艺术风格和门类纷至沓来。

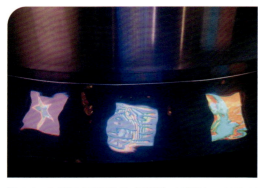

图 3-3　久保田成子创作的《河流》（局部），1979~1981 年

3.1.2 动画影像

动画本身不是影像，它是影像的载体之一，动画影像是将影像形式融合到动画创作的节奏与结构中，与主题传达相结合是至关重要的。影像是一种特殊的艺术语言形式，它同文字一样具有独立的审美体系和意义生成体系，并具有严密的语法规则和逻辑结构，不需要特定的语言背景和文化区域性限定，既可以叙事也可以传达思想和意念。动画影像创造的艺术幻象即影像是一种虚的实体，是知觉的再现与表现同体的信息符号。如美国动画片《功夫熊猫3》（图3-4）使人们在感受动画故事乐趣的同时，也体会了运动规律之美和动画语言的独特表现力。动画影像运用数字虚拟技术取代了传统艺术手段，数字影像技术的介入，使动画影像形式更加丰富多样，表现力更强，它不断影响着人们的审美情趣和生活方式。

图3-4 《功夫熊猫3》海报

动画影像从本质上说是动画形式的影视艺术门类，与电影同源并具备影视视听的一切表现。影像指从绘画到影视的形式发展轨迹，以图像和声音为媒介，在运动的时间和空间里传达动画影像的信息，综合多种艺术元素而成为时空结构复杂、表现手段多样的艺术形式。动画影像是借助某种技术手段（如摄影机和胶片）极其逼真地再现客观世界的表象，在观者的视觉感受上实现"物质的复原"。

在动画影像中，所有的形象、角色和场景都是通过夸张、变形的艺术手法塑造的，动画影像是以美术形态为基础，结合电影的叙事结构，将摄影等各种技巧运用于情节中相对应的画面并插入优美音乐等的综合性视听艺术。如日本动画大师宫崎骏的《龙猫》（图3-5）、《千与千寻》，通过外形勾线内部平涂色彩的手法来表现二维动画的主要形象，结合电影的叙事、摄影的技巧把观众带到了一个纯净的世界中。动画影像是综合多种视听艺术，通过对场景、

图3-5 宫崎骏的《龙猫》

时间、人物等运动的捕捉来表现客观真实的主观意象、活动的形象角色和不断变化的场景。例如美国动画片《功夫熊猫》以中国元素为基础，结合西方文化的叙事背景塑造了一个既笨拙、憨憨可爱，又心地善良、有进取心、富有正义感的少年形象。它的影像叙事通过视觉效果将其故事的历史背景于无形中置换，化解原有的历史的视觉叙事空间，消解了原有的文化、历史、政治、经济背景的隔阂而通俗化为"国际语言"，结合数码技术把熊猫从一个小人物变成一个保家卫国的英雄。影片节奏张弛有度，形象夸张而生动有趣，使得观者从中得到极大的视觉享受和情感共鸣。

3.1.3 动态影像

动态影像（motion graphic，简写为 MG 或者 mogragh），常被译为动态图形或者运动图形。最早的动态影像应追溯到 20 世纪 20 年代，以制作的媒介进行区分，先后出现了实验影像、录像艺术和新媒体影像三种主要类型，而这三种类型一直在向前发展，共存至今。美术领域内动态影像艺术的出现，还需从公众领域里动态影像的源头——电影说起。1895 年电影正式诞生后，人们的观看经验从静止图像跨越到了动态影像，但这并不意味着一种新的艺术形式的产生，因为那时的电影还处在拍摄生活中的猎奇画面供人消遣的阶段。到了 20 年代，电影才真正发展为以叙事片为主以商业资本进行运作的一种艺术门类，成为"大众电影"。创作影像艺术的基本条件是成像设备，成像设备的发展自然会引起影像表达方式的改变。60 年代，新的动态影像制作设备——便携式摄像机和小型放映机出现，很快成为艺术家们的新宠。最初进入中国时已是 90 年代，大规模的影像作品匆匆涌入。广义上来讲，动态影像是一种融合了动画电影与图形设计的语言，基于时间流动而设计的视觉表现形式，介于平面设计和动画影像之间。动态影像通过丰富的空间视觉语言，由数字媒体时代信息的承接媒介屏幕替代了传统的纸质媒体，把有限的屏幕空间延伸成一个集视频、音频、动画、图像于一体的无限空间，是一种基于时间的视觉设计艺术（图 3-6）。

图 3-6 《战舰波将金号》剧照，谢尔盖·爱森斯坦，1925

图 3-7 维金·艾格林的《斜线交响曲》

早期的动态影像具有一定的偶发性和随机性，并呈现于诸多电视屏幕上，或以影片方式呈现。随着科技的进步，动态影像的录制设备和后期制作设备、软件进一步发展提升，早期多图并置在动态影像中的应用日渐增多，因此，探索性的实验影像逐渐成为艺术家尝试和使用表达观念的手段，在动态影像中的应用也逐渐成为艺术家独特性和艺术观念表达的重要方式。典型的"动态的美术"的实验电影作品是抽象动画电影，这些电影主要是直接在胶片上绘画，或直接在胶片上粘贴物体等，它强调"运动的画意"，而不是有逻辑的运动规律。早期抽象动画电影的代表作有维金·艾格林的《斜线交响曲》（1921）和奥斯卡·费钦格的《研究》（1925—1933）系列等。《斜线交响曲》的内容很简单，就是由直接画在胶片上的无数根线条的运动构成，线条由少到多，由直线到曲线、折线，众多线条有节奏地变化着（图 3-7）。因此，动态影像设计是数字领域包容性很强的一门综合艺术。

3.2 数字影像艺术

数字影像是近十几年才被人们普遍关注和提及的一个名词。它是20世纪90年代末继观念摄影之后逐渐形成的摄影艺术形态。数字影像艺术相对于传统摄影艺术而言，借助于数字科技的支持，对门类艺术元素兼容并蓄，形成了信息时代特色的风格样式。

如克丽斯塔·佐梅雷尔与劳伦·米尼奥诺创作的虚拟物与物理实体在一个名为《交互式植物生长》（Interactive Plant Growing）（图3-8）的集群中找到了他们的戏剧舞台。克丽斯塔·佐梅雷尔与劳伦·米尼奥诺创造了一个直观的过程。其中，现实影响着虚拟，三维物由肉体触碰渲染而成，进化后呈现出另一种形态的演进。

数字技术给数字影像带来无限的延展性，包括多屏幕、条屏、LED（发光二极管）、数字装置、机械装置、数字灯光等技术。近年来，全息投影、虚拟现实、交互、程序语言也迅速成为艺术家创作作品的语言。这些形式和内容是一个协调的整体，互相依存技术的发展推动着形式的创新，技术的革新导致艺术创作方式的转变。数字时代的来临不仅促进了摄影艺术迅猛发展，还促进了数字影像成为艺术创作的重要媒介，越来越多的人把时间和精力投入到对数字影像艺术的探索和创新（图3-9）。

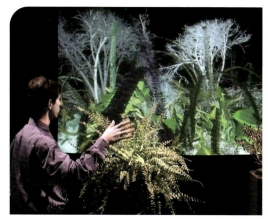

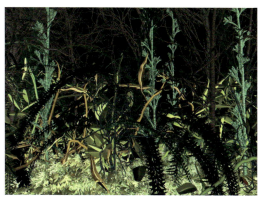

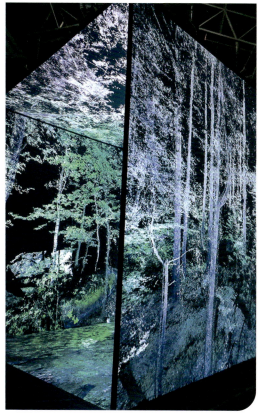

图3-8 《交互式植物生长》，克丽斯塔·佐梅雷尔与劳伦·米尼奥诺

图3-9 《墙》，视听装置，菊川隆一，2022

3.2.1 数字特效与合成

随着 5G 技术的应用,数字化技术和互联网发展相结合,推动特效合成技术不断发展,彻底改变传统制作手段,给观众带来更震撼的视听体验。所谓数字特效,就是运用计算机技术,将影像进行数字化处理。利用数字化技术,进行图片处理,实现虚拟仿真、三维特效等效果。将科技、智慧运用于影视动画制作中,可以提升视觉审美艺术效果。例如电影《黑客帝国》里超常的现实世界,《泰坦尼克号》里震撼人心的沉船画面,《木乃伊》里令人难以忘怀的人物角色,《蜘蛛侠》《哈利·波特》《霍比特人》三部曲等影片掀起的观影热潮亦创造了银幕神话。

每一个经历过电影从 2D 到 3D 转变的观众都应该清楚地记得,1993 年《侏罗纪公园》公映之初,当观众看到行动中喘着粗气、嘴巴还不断咀嚼着的恐龙影像时真实与惊讶的感觉。惊魂落定之后,人们还在较长的时间内对这些虚拟影像竟然显得如此真实可信而感到百思不得其解。经典影片《爱丽丝梦游仙境》是迪士尼公司出品的一部 3D 立体电影,它使用 3D 特效技术创造了魔幻世界,讲述了 19 岁的爱丽丝到庄园参加聚会,逃跑的过程中跟着一只兔子钻进了一个洞,再次来到了仙境。通过数字特效打造了童话中所描绘的场面,华丽至极。由此可见,大多数观众对影片中的影像或人物是信以为真的,数字特效与合成的影像使影片更加活灵活现,富有生命力(图 3-10)。

图 3-10 电影《爱丽丝梦游仙境》3D 特效技术创造的魔幻世界

相较于好莱坞电影,国内电影的数字特效起步较晚,最早的尝试是 1999 年张建亚导演的电影《紧急迫降》。在 20min 左右的特技镜头中,有将近 5min 利用的是计算机三维影像技术和大量的模型与数字处理相结合的影像技术,创作出波音飞机空难危机的艺术效果,扣人心弦。

总的来说,影视中数字特效与合成的设计,主要分为三个阶段。第一阶段,虚拟场景的构建。数字特效与合成在设计时,需要结合现实场景,通过真实的拍摄技术来获取基本的场景素材。利用实景素材,辅以虚拟技术,使其构成"真实"的画面场景。第二阶段,引入动画制作。在数字特效与合成的视觉呈现上,画面往往是动态的,对于传统二维动画设计,主要是通过关键帧来设置完成。三维技术的运用,让影视动画动态设计更加逼真,画面的视觉直观性更强。第三阶段,合成画面。影视动画中的数字特效,往往是通过后期合成来完成。对于每一组数字特效,都需要利用后期制作技术来处理,以达到特定的效果。画面合成就是利用计算机软件技术,将影视画面图像信息、视频、声音媒介素材等进行合成。在数字特效合成上,除了声音、图像合成外,还可以将特殊的声效融入影片中,让观众从中获得身临其境的视听效果。

3.2.2 CG 动画电影

CG（computer graphics）影像是用计算机图形技术生成的影像，广泛应用于科学展示、工业设计、医学显像、虚拟现实、影像艺术等领域。CG 动画电影是指整部电影中所有视觉产物（场景、角色、物品、特效等）全部是由计算机生成的 CG 动画或 CG 图片所构成的影片，但其视觉效果全然区别于传统的 2D 动画片。

近几年来，电影艺术不断地吸纳数字媒体艺术的三维动画技术与样式，并在动画电影中逐渐以 CG 技术取代了以手绘为主要手段的传统制作技术，特别是迪士尼公司与皮克斯公司，使得 CG 动画电影一经问世就风靡全球。如《瓦力》（Wall-E，2008）（图 3-11）、《海底总动员》（Finding Nemo，2003）、《飞屋环游记》（Up，2009）等，这些影片全部以 CG 技术进行制作，与传统动画影片相比，其人物造型与动作生成手段、场景制作方式、动画生产流程等已发生了革命性变化。2016 年，乔恩·费儒导演的电影《奇幻森林》采用了先进的动作捕捉和 CG 技术，使动画电影中动物角色的头发、身体动作等与真实动物更为接近，从而达到拟真化的效果。

图 3-11 电影《瓦力》，2008

可以说，CG 技术给电影艺术带来了一次深刻变革，CG 技术以其出色的影像建构能力不断营造出令人惊叹的视觉奇观。这种"真实幻象"和"体验"的观感，是"快感原则""奇观化原则"等现代电影的美学原则的最好体现。CG 动画电影创造了虚拟逼真的电影奇观，它的出现使电影经历了从"叙事电影"到"景观电影"的华丽转变。

3.2.3 立体电影

立体电影是指观众佩戴 3D 眼镜,通过特定的成像原理观看到立体的空间、人物和景象,让人有种切实的身临其境之感。立体电影与传统电影同属于电影这个艺术门类,立体电影与传统电影的美学特征既有共同点又有明显的优势和差异性。立体电影是现代高科技的产物,配合着 3D 眼镜使呈现在眼前的事物具有立体性、拟真性、参与性,区别于传统电影和电视作品,为电影艺术的发展注入了新活力,满足于现代观众的审美需求。

从创作技术的角度出发,电影成像技术利用的是人眼的视觉特征,电影胶片每秒钟连续 24 帧画面的运转,给人一种连续运动的"视错觉"。而立体电影成像技术是利用左右眼的视觉差,模拟立体视觉效果,通过不同的镜头记录有细微差别的图像,并分别还原到两只眼睛,被人的大脑感知后,产生具有远近的景深,进而产生立体感的一种"幻觉"。这种技术需要偏光滤光成像技术,例如现在风靡的 IMAX(巨幕电影)(图 3-12),它需要辅助偏振光眼镜才能看到立体效果的影像。3D 电影成像产生的立体感使电影画面突破了传统电影银幕四个边框的束缚,将银幕空间向前延伸到银幕之外,到达观众席内部,令画面呈现的人物和景物所处位置在纵深关系上出现了前后分层。这种立体感创造出如此接近甚至置身场景中的体验。另外,在 3D 电影中声音也能营造出身临其境的空间体验感。不论在影院还是大屏幕或显示器上,需要观众佩戴专门的 3D 眼镜才能看到立体效果。随着技术的不断改进,目前的技术聚焦于裸眼 3D 技术——裸眼多视点技术。立体电影在给观众带来视觉刺激与强大冲击力的同时,也带来更多的视觉愉悦与享受,不断改变与重构着人们对世界的想象。

图 3-12 IMAX(巨幕电影)

立体电影艺术的发展离不开媒体技术的更新演进,且技术与艺术在互相交融,不断为电影增添新颖的创作与观赏体验。在立体电影观影形态演化的历史进程中,媒体技术是重要推

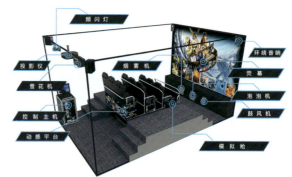

图 3-13 7D 动态影院

动力,历经不同历史时期:从早期用立体透镜观看静止图片到活动影像,从戴眼镜观看到裸眼观看,从三维立体电影到多维立体电影。当下,立体电影作为一个广阔类别,3D、5D、7D(图 3-13)等电影也伴随媒体技术的殊异不断推陈出新,不同的影院形态、不同的立体观影方式及环境都深刻影响和共同塑造着立体电影观影形态。

3.3 投影与全息影像

3.3.1 激光投影

1960年，一种神奇的光诞生了，它就是激光（laser）。激光的特点在于方向性极好，在传播中始终像一条笔直的线，不易发散，光强也可以保证。激光由于其强大功效被富有探索和创造精神的艺术家们使用在自己的艺术作品之中。1965年，激光第一次被应用于艺术领域之后，逐渐被艺术家们应用于室内外空间的环境艺术和装置艺术之中。在激光投影领域，将具备单色性好、亮度高、方向性准等特点的激光作为投影光源，对比传统光源，它的优势明显。激光投影在艺术创作中的应用主要有三个方面：一是在远程环境艺术中使用，二是与视听装置的结合，三是应用于全息摄影及其装置艺术中。

威尔·克罗斯被认为是激光视听作品的先驱，他认识到普通公众越来越意识到激光在各种领域中的应用，艺术家更应该探索这一新的媒介。威尔·克罗斯对激光投影的视听贡献主要体现在两方面：一是实现了激光从白色向彩色的转换；二是把激光的运动变化与音乐的强弱节奏结合起来，建立了一种基于声音的激光视觉形式（图3-14）。

图3-14　美国艺术家丽塔·麦克布莱德（Rita McBride）的激光投影艺术

保罗·厄尔斯（Paul Earls）熟悉激光独特的物理特性，例如单频波长、在空间中传播时不会发散、远距离传输时保持强度和热量等。厄尔斯结合这些特性，通过计算机的控制，把激光分化成不同的色彩光束，借用这些光束进行投影。同时，厄尔斯善于把文字、图像、色彩、声音和现场的演出结合起来，形成较为鲜活的激光主题现场，例如《激光光环》《水之幻影》以及《眼睛的音乐》都以不同形式在音乐会现场展现。如今激光投影运用到新媒体艺术作品中已经成为一种潮流和常态，例如在城市中，观众经常能够在主题公园、高端数字展、影院放映、大型商场等方面看到高亮度投影机（10^4lm以上）的身影，尤其是近年来大型赛事、大型活动、舞台背景应用设计中，使用高亮工程投影机的机会越来越多。2019年5月16日"亚洲数字艺

术展"在北京开幕,本次艺术展上运用了大量激光投影机,如艺术家徐冰的《汉字的性格》运用了5台激光工程投影机。观者折服于激光投影所表现的震撼场景和清晰的画质,这在一定程度上反映出人们对投影机的关注度在日益提升。

3.3.2　3D 投影

3D 投影在计算机科学中也称为三维可视化。简单来说,是利用发射光线、反射和折射实现平行投影或透视投影的方法,在二维的平面上显示三维物体(该三维物体包括静止的图像以及动画),其过程包含了通过对被投影物体的取景和观察,来建立相应的三维模型,并根据投影机投射的位置、朝向和视野等因素来建立坐标,然后经过投影变换来最终实现。3D 投影利用干涉和衍射原理记录并再现物体真实的三维图像,观众不用佩戴 3D 眼镜就可以看到立体的虚拟人物,可以说 3D 投影技术为展览馆带来了全新的设计理念,营造出亦幻亦真的氛围,科技感十足(图 3-15)。目前大多数主流的显示技术都是在二维平面上显示。因此,三维投影的应用领域非常广,其技术的实现方式和实现效果也不断被优化。从舞台幕布到玻璃屏,从艺术展示到各种品牌新品发布会等领域,今天的三维投影可以投射在任何介质的平面上。激光投影仪、三维建模、以及灯效设计,是三维投影技术最为常见的运用方式。目前三维投影技术已经逐渐趋于成熟。在 3D 电影刚刚诞生的岁月里,它被认为是带给人们短暂新鲜感的"玩具"而已。今天,静静等候数百年的 3D 投影技术终于盼来了 21 世纪,这一次所有 3D 技术与周边衍生品一起卷土重来,如 3D 电影、3D 展会、3D 显示器、3D 秀、3D 电视、3D 触摸屏等,无论是家用 3D,抑或是工业、商用场合,都共同处于一个 3D 取代 2D 的革新时代之中。

3D 投影技术可在博物馆设计中广泛运用。我们知道有些珍贵文物不能实物展示,由于空气氧化等外界因素,会导致文物不同程度地受损,所以为了保护文物,只能依靠文字和图片来展示,但是这些并不能让大家对文物有全面的了解,而 3D 投影技术不仅可以将博物馆中的展品很全面清晰地呈现和展示,还可以让观者通过全息投影看到多个角度的图像。3D 投影技术有极其强大的表现力与感染力,结合原有的实物展示,将具体的内容形象、生动、直观地显示出来,改变了大众的观赏方式,提高了观众的品位。除此之外,3D 投影技术还可应用于婚宴、演唱会、车展等,其展示效果、视觉效果非常引人注目(图 3-16)。

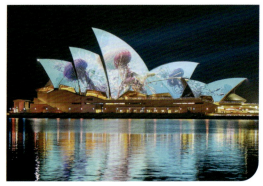

图 3-15　3D 电影《地心引力》　　　　　　　图 3-16　澳大利亚悉尼歌剧院 3D 投影艺术

3.3.3 全息影像

全息影像技术（holographic display）是一种利用干涉和衍射原理来记录和再现物体真实三维图像的技术。所谓的全息是指使用投影方法来记录和再现物体发射的光的所有信息，全息影像技术通常称为虚拟成像技术或全息成像。

20世纪60年代激光器问世以来，全息影像技术发展迅速。全息影像是虚拟成像技术的流行术语，也称为全息成像。它的基本成像机制是使用光波干涉法同时记录物体光波的振幅和相位，然后利用衍射原理再现物体的光波信息。全息影像再现的光波信息保留了原物体的光波幅度和相位信息，因此再现图像的立体感很强，人们观看全息影像时，可以获得与观看原物体完全相同的视觉效果，包括各种位置视差。由于照射在物体上每个点的光信息都记录在成像后的全息影像中，原则上任取全息影像中的某一部分都能够再表现出原来物体的部分图像，如果多次使用曝光技术，还可能在同一影像底片上记录到同一物体的多个状态下不同的图像，并且可以在互不干扰的情况下显示出来。另外，使用不同波长的激光照射后形成的全息影像还能相应地放大或缩小。随着数字技术的发展，CG影像的发展趋势将绝不仅仅停留在3D显示效果之上，而应该是一种真正意义上的全景式的体验，这种全息投影艺术作品本身就可与受众主动互动，这将彻底打破现在被动观影的艺术观赏体验（图3-17）。

全息影像技术的优势有：

① 再造出来的立体影像有利于保存珍贵的艺术资料；

② 拍摄时每一点都记录在全息片上，即使照片损坏也无碍；

③ 景物立体感强，形象逼真，借助激光器可以在各种展览会上展示。

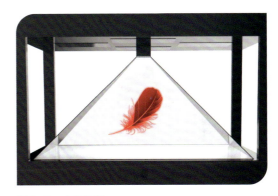

图3-17 全息投影

在社会不断发展过程中，全息影像技术的应用范围也在不断扩大，从最开始的全息摄影一直在不断发展，逐渐延伸到电视、电影、舞台设计、展览、文物资料等各个方面。某国际著名奢侈品牌曾在北京举办了一场独特的时装秀，在秀台之上行走的并不是真实的模特，反而是一幅幅模特全息图像，而这就是全息影像技术在服装设计领域之中的具体应用，也很好地展示出了全息影像设计的应用性。2010年的上海世界博览会上，很多国家馆内都应用了全息摄影技术，以白俄罗斯为例，其收藏保管的文物中，就曾经将乌克兰国家博物馆馆藏的物品借助于全息影像技术进行了展示，这种方式不仅有效避免了文物直接运输的不安全性以及费用，还能让观众在展览上直观地看到远在他国的珍贵文物，可谓一举多得。

上海世界博览会上《清明上河图》的3D场景复原，再现了当时车水马龙的热闹景象。如动物、植物博物馆通过全息影像技术，让恐龙等已灭绝的动物出现在观者的眼前成为现实，与

那些传统博物馆里参观人造标本形成鲜明的对比。由此可见，全息影像技术受到的关注度更高，特别是在科技馆、展览馆、T台展示等领域应用得较为普遍（图3-18）。

全息影像技术是真实记录并还原物体三维信息的技术（图3-19），是在真实物理空间中呈现并可以全角度观看的三维立体影像，它具有精准记录、真实再现和情景还原的功能。有观众需借助穿戴设备观看的全息影像光学成像与观者无需借助设备裸眼观看的模拟全息影像效果成像，它们给观众带来具有张力、真实的三维立体视觉体验。因此，全息影像所展现出的三维视觉效果更直接、更真实，在视觉感受上更易激发观众产生共鸣，形成观众的视觉真实感与时空真实感。感知真实使全息影像所传递的视觉感受更可信、更易于观众接受（图3-20）。

图3-18　法国视觉艺术家乔尼·勒梅西埃（Joanie Lemercier）的全息影像艺术作品 Nimbes

图3-19　3D舞台全息投影 Pepperscrim

图3-20　全息投影技术作品《精灵之光》（Fairy Lights）

3.4 专题拓展

3.4.1 白南准影像作品

白南准（NamJune Paik，1932—2006）是当代最重要的艺术家之一，被称为"影像艺术之父"，是视频艺术领域的先锋人物。他的影像装置、雕塑、表演和录像作品是媒体艺术中最有影响力、最重要的组成部分。白南准是当代艺术家中最具独特性的一位，他最初的职业是音乐家和作曲家，是亚洲向世界输出的第一位国际级明星。青年时代他曾到德国学习音乐，其作品将艺术、媒体、技术、流行文化和先锋派艺术结合在一起，在当代艺术史上影响深远。20 世纪 60 年代白南准在德国创作的电视机装置可以作为那时先锋艺术家尝试以新媒介探索新的艺术语言的代表。随着他越来越着迷于电子设备，将科技的进步融入艺术领域中，从砸钢琴的"行动音乐"到建构成熟系统的影像艺术，他在探索各个领域融合沟通的方法（图 3-21）。

《磁铁电视》（1965）（图 3-22）是白南准最早的互动作品之一，作品需要观众移动电视机上方的大磁铁来改变信号。利用磁铁干扰电视信号形成抽象的电视图像，打破了电视原有的形式和功能。在白南准看来，《磁铁电视》是他第一件成功的作品。因为在当时人们对科技的误解和畏惧，使艺术评论家对复杂的电子作品持一种怀疑的态度，而这件作品用简单的结构组合创造了非常惊人的、具有审美价值的图像。艺术评论家们对这件作品给予了肯定，认为这是白南准以新媒介探索新艺术语言的开端。

图 3-21 《禅之电视》，白南准，1963~1976

《月亮是最古老的电视》由 12 个黑白电视组成，分别显示一个周期的月相——月亮不同阶段的"圆缺"。十二台显示器暗示了一年十二个月的轮回，象征人类历史的起源——那时月亮是人们在黑暗中的唯一光源，现代的城市生活中这一记忆已经灰飞烟灭，日常生活中电视的冷光在夜晚取代了月光。这件作品在白南准的作品中有着举足轻重的地位。

《电视佛》（TV Buddha）（图 3-23）是白南准最为知名的系列作品之一，铜制佛像面对电视机进行冥想，而电视机中播放的正是实时拍摄佛像本尊的画面。在这个闭合回路中，佛像凝视电视机的同时，电视机也在凝视佛像，从而陷入一种永恒的现在状态，体现出一种东方与西方的对立以及现代、未来元素与历史

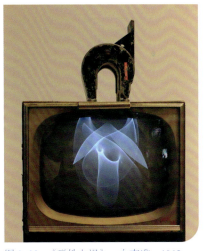

图 3-22 《磁铁电视》，白南准，1965

之间的对峙。《电视佛》在 1974 年首次展出，它无疑是白南准最著名的视频雕塑之一。他做过很多不同版本的《电视佛》，其中都有一个古董佛像坐在视频监视器的对面。摄像机置于显示器的后面记录着佛像的"一举一动"，同时电视屏幕出现佛的半身像，让人觉得佛陀在自己的影像前打坐冥想。该作品的核心观念是：当禅修者们在佛像前冥想打坐时，他们专注于自己的佛心——他们自己便成了佛。《电视佛》是将东方哲学思想与西方科学技术融入艺术中的最早、最成功的作品。

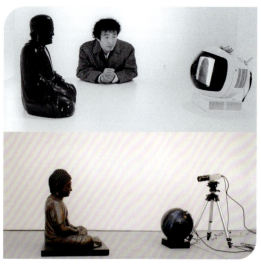

图 3-23　《电视佛》，白南准，1974

《电视大提琴》是白南准的又一件作品。1965 年当白南准购入索尼便携式录像机之后，录像机便在白南准的艺术创作中开始扮演重要角色。白南准敏锐地感知到这一工具会给艺术创作带来极大变革，他曾以一种先知般的口吻说道："在未来，艺术家将与电容、电阻和半导体一起工作，如同他们现在使用的笔刷、小提琴和废品这些媒介一样。"

《电视椅》的第一个版本曾在 1974 年纽约现代艺术博物馆展出过。白南准没有使用摄像机，而是将一台电视机放在椅子下面，椅子是透明树脂制成的，可以清晰地看见下面的电视画面，电视屏幕中要么实时播放电视节目，要么播放葛丽泰·嘉宝（Greta Garbo）和玛丽莲·梦露（Marilyn Monroe）的电影片段。白南准将电视机放置在座椅下，暗示了一种对电视媒体拒绝、排斥的态度。直到 1975 年，这件作品的创作意图才逐渐明朗。当时《明日秀》节目家喻户晓，有一期要录制关于录像艺术的节目，白南准的工作室是被采访的对象。他收到通知后，预先录制了主持人的电视节目，接受采访那天，白南准向主持人介绍了包括《电视椅》在内的各种作品，当时非常尴尬的是，这位主持人不经意坐在了这个别致的透明椅子上，就像是坐在了自己的脸上，这当然是一个对传媒很有嘲讽的事件。

在惠特尼博物馆的展览上，白南准给《电视椅》做了改动：用摄像机镜头对准了窗外的事物，座位下的电视机"告诉"观众外面发生了什么。摄像头固定在座位的上方，垂直于座位，当观者上前研究摄像机的视角时，便被拍摄下来，随之电视机屏幕播放出自己看镜头时的神态。与第一个版本相比，虽然装置的外观几乎没做什么改动，但创作意图却完全不同：从最初排斥的姿态到纯粹的图像复制。

《电视花园》（TV Garden）是白南准展出次数最多的一件作品，也是他最著名的作品之一（图 3-24）。1974 年的《电视花园》由 20~30 台监视器或是彩色电视和各种热带植物组成。在黑暗的房间中，电视机显示屏朝上被随机安放在植物之间，就像一个热带公园的景象。《电视花园》是最早的沉浸式的视频装置之一，产生了巨大的艺术影响，甚至可以说定义了一个新的艺术标准。白南准的作品可以看作是"光的艺术"，他结合多媒体与影像，开创了一种新的

图 3-24 《电视花园》，白南准，1974

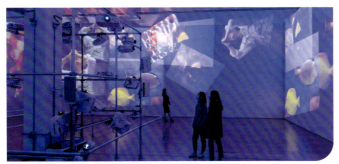

图 3-25 《西斯廷教堂》，白南准，1993

对于光的理解，将音乐可视化是白南准忠于用多重表现方法来表达其艺术思想的手段，他能够从作品组成之一的"观众"中获得反馈。对于白南准而言，艺术家不应局限于寻找新的创作表现形式，而应该不断地根据自身所具备的条件来突破对于创新的想象。

白南准较晚期的作品《西斯廷教堂》（Sistine Chapel，1993）是他最为震撼的作品之一（图3-25）。该作品是白南准应艺术家汉斯·哈克的邀请为1993年威尼斯双年展德国馆而创作的，展现了这位大师的艺术思维并总结了其艺术生涯。白南准试图呈现一个360°的沉浸式装置，他创造的影像流动在展厅内的每一个角落，包括常被人忽视的天花板。整个空间仿佛一个纷杂的电视世界，影像被甩到墙上，有的模糊，有的相互叠加。人们在其中快速变化频道，从多个视角感知影像世界的复杂。

3.4.2 西方当代影像艺术家

3.4.2.1 比尔·维奥拉

比尔·维奥拉（Bill Viola）无疑是当今影像艺术界最有名的代表性艺术家，以探索灵性和存在主义内省的主题而闻名。他的作品专注于人类普遍的经验：出生、死亡、意识的展开，并且内容源于东方和西方的艺术以及精神传统。利用主观思想和集体记忆的内在语言，他的视频可与广大观众进行交流，使观众能够以自己的方式直接观看与体验作品。比尔·维奥拉从艺30多年以来，始终致力于通过录像手段研究和探索人类那个看不见的精神世界，梦、记忆与联想、情感世界、生与死都是他所要表现的主题。其作品在表现生、死、潜意识等人生最根本、最普遍的经历的同时，也表达了他对生命、宇宙与时间的思考。维奥拉的作品主题鲜明，表现深刻细腻，技术手段先进，是艺术与高科技的完美结合，具有强大的震撼力。比尔·维奥拉创作的《火之女》（Fire Woman）（图3-26），表现的是在漆黑一片的展厅，烈火焚烧的声音环绕耳边，一个女人静立在熊熊燃烧的火焰前，在即将被烈火吞没时纵身跳入水池，火焰逐渐熄灭，水中跳跃的火光也逐渐暗淡，色彩从浓烈的赤黄化为湛蓝，最终归于平静。《火之女》其

实是一个垂死之人心中的幻象，当激情的烈焰彻底吞没幻象，她意识到自己再也无法见到朝思暮想的人了。视频在短短几分钟内，将紧张与希望破灭的悲伤结合，最后回归平静的镜头完全传递给了观众，加上现场四频环绕声，非常震撼。

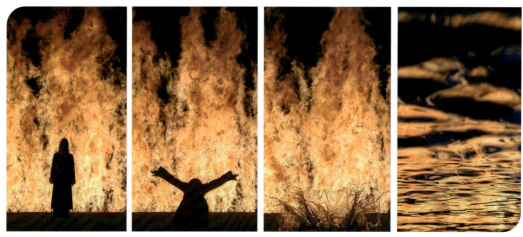

图 3-26　《火之女》，比尔·维奥拉，2005

《救生筏》（图 3-27）让人想起著名的灾难生还者图像——卢浮宫收藏的籍里柯的《梅杜萨之筏》。这段影像展现了由 19 位来自不同国家、不同经济背景的男性和女性，突然受到高压管喷出猛烈水流袭击时的反应。每个人微妙的表情姿态都被清晰展示，5.1 环绕声系统则在空间中制造了一个丰富而开阔的音场。该作品充满了一种世界末日之感，让人联想到《圣经》里着力描绘的末世洪水，不同肤色、不同地位的陌生人挤在一起并处于高压水流冲击之下。一切表面的克制和努力营造的个人形象都被撕开，本能的防护机制毫无用处，慢速摄影下一切人类遭劫、恐惧余生的情感和充满情绪呐喊的姿态，都以一种物理上沉默而心理上激烈的奇妙听觉被尽数捕捉。

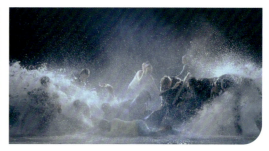

图 3-27　《救生筏》，比尔·维奥拉，2004

3.4.2.2　坎迪斯·布莱兹

坎迪斯·布莱兹（Candice Breitz）1972 年出生于南非约翰内斯堡，目前在德国工作、生活。她的作品从挖掘明星身份性入手，打造极其个人化的场景，以此来对抗"奇观社会"所造成的毁灭性的同质化倾向——即迫使人们改变自己的社会行为以适应各种业已形成和决定的模式。与

此同时，通过重申瓦尔特·本雅明关于流行文化和电影工业的评价，她亦承认在这一特殊历史时期，我们已然将音乐、电影、电视剧和其他类似产品融入我们的自身体验和社会思潮。

2008年，坎迪斯·布莱兹重新采用以前的媒介——影像，除了晃动的画面和语言的使用之外，她的工作方式与照片拼贴有一些相似之处。她拍的既不是纪录片，也不依靠自己发明，也不记录动作，但是她的作品始终都有一些表演性的元素。第一批作品"巴别塔"系列就采用了现成的电影和图片材料，首选来自摇滚和流行世界的大众文化，经过她的加工和剪辑，出现了一些全新的东西，而且具有很强的识别度。那些明星的行为被她浓缩在影像中，短得没有办法再自我排演。对于观察者和粉丝来说，简直无法将它们和自己的偶像联系起来。结果就是一些毫无内容的语言碎片，只能当成是一种声音地毯。在这个系列以及接下来那些变得更为复杂的影像装置作品中，坎迪斯·布莱兹的兴趣越来越多地转向了那些流行文化和娱乐产业，这也是自我身份建构的一种形式（图3-28）。

图3-28　坎迪斯·布莱兹影像作品《爱的故事》剧照，2016

3.4.3　中国当代影像艺术家

3.4.3.1　张培力

张培力被称为"中国录像艺术之父"，他用一台闭路摄像机创作的录像装置作品记录下了在一间密闭房间中，一块蛋糕的腐烂过程。1988年，张培力创作了中国第一件录像作品《30×30》。作为中国最早的当代艺术实验者之一、最早的录像艺术家，张培力在业内备受赞誉。美国纽约现代艺术博物馆、法国蓬皮杜艺术中心、日本福冈亚洲美术馆等世界级艺术机构都收藏有张培力的录像作品。多频道录像装置《不确切的快感（二）》同时在不同显示屏上展现了肩、腰、背、腿、颈、脚等身体各部分被手连续、反复用力地抓挠的影像，图像隐约的情色意味，唤起

人们对偷窥和监视的焦虑。此作品通过重复和强调影像画面，以及连续性给观众带来情感上的影响。除了对角度和构图的视觉研究以外，《阵风》展示了精致的室内场景，代表着中产阶级奋斗目标中的生活方式，观众目睹这些华丽最后如何不堪一击。作品以五个拼接起来的影像，呈现出一个优雅的客厅被突如其来的狂风毁坏而成为废墟的过程。影像在原始展览现场搭景拍摄，拍摄过后留下的"废墟"作为作品的一部分被保留在现场并与影像一起展出（图3-29）。

图3-29 《阵风》，2008

3.4.3.2 杨福东

杨福东是中国当代最受国际瞩目的影像艺术家之一，其作品优美而伤感，以古典文人气质与现代场景对接，模糊了历史感与现实性，拓宽了影像叙事的方式，反映着新一代年轻知识分子在富裕的物质生活与日益匮乏的精神世界之间的妥协、困惑和无力感，同时也暗含了被现代化狂潮践踏的中国传统文化的无奈。2002年杨福东参加卡塞尔文献展的作品《陌生天堂》令其在国际艺术界声名鹊起，随后的《竹林七贤》（图3-30）也成为影像艺术史上的经典之作。他可以说是真正意义上在中国本土成长，又立足于中国，备受国内外关注的"70后"影像艺术家之一。

图3-30 《竹林七贤》，杨福东，2003

3.5 思考练习

■ 练习内容

1. 尝试用自己的手机制作一部短视频艺术作品。

2. 将之前制作的视频在物理空间展示,尝试加入其他道具,创作一件影像装置作品。

3. 记录下你的创作灵感,以及想表达的观念。

■ 思考内容

1. 全息投影越发普及,你认为全息投影是一种新形态的雕塑吗?

2. 结合本书的范例和内容,说明白南准如何在媒体实验和艺术观念层面开辟影像艺术这种新的艺术形态?

3. 影像艺术已成为当今艺术家们更为自由表达的媒介。在这一过程中,相关身份、性别、政治等多元社会文化议题越来越充分地在影像艺术中展开。尝试分组讨论,你对哪个话题更感兴趣,有什么收获可以分享。

更多案例获取

第4章 虚拟现实及其扩展的艺术

内容关键词：

虚拟现实 增强现实 混合现实 扩展现实

学习目标：

- 熟悉虚拟现实的几种常见表现方式
- 掌握虚拟现实及增强现实的基本特征
- 了解 VR/AR/MR/XR 在艺术设计中的应用

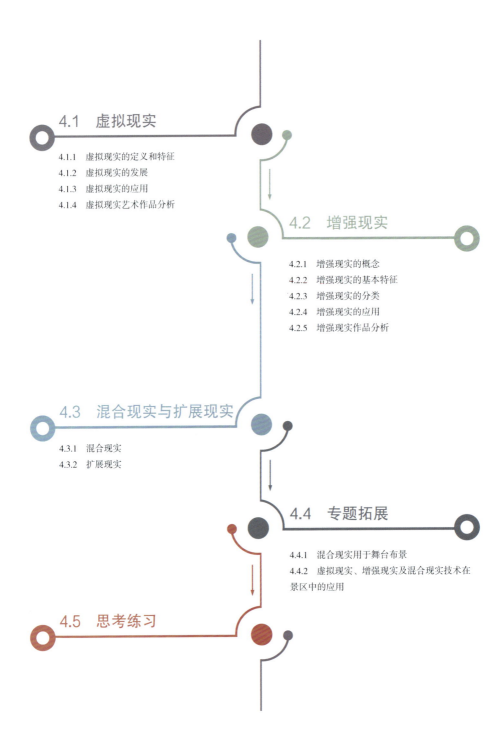

4.1 虚拟现实

4.1.1 虚拟现实的定义和特征

4.1.1.1 定义

虚拟现实（virtual reality，简称VR）技术是随着科技的进步而出现的一门高新技术，它采用以计算机技术为核心的现代高科技手段，生成以视觉、听觉为基础，各种感官一体化的虚拟环境，综合运用计算机图形学、仿真技术、多媒体技术、人工智能技术、计算机网络技术、并行处理技术和多传感器技术，模拟人的感觉器官功能，使体验者能够完全沉浸其中，并以第一人称与之进行实时交互。

虚拟现实艺术则是依赖虚拟现实技术并结合艺术家独特的艺术思想和理念，以一定的实用性为目的所创作的艺术。虚拟现实艺术作品的实现离不开虚拟现实技术的支持，它可将静态艺术作品通过一系列技术手段转换为动态形式，让观众有一种临场感，同时可以通过与作品之间的不同交互形式，让观众在观赏作品艺术性的同时更直观地感受到设计师所要传达的思想内涵。

虚拟现实艺术是数字艺术中较早出现且极具代表性的艺术形式之一，其艺术特征是对人的虚拟意识的现实表现。"沉浸存在""交互参与"和"想象价值"共同组成了虚拟现实艺术的审美结构，使虚拟现实艺术成为具有相对独立性的数字艺术体系。虚拟现实艺术将"人"的组成性融入艺术作品，将"现实—意识—虚拟现实—意识—虚拟现实"这一过程作为艺术的形成方式，将意识作为艺术的主要内容，以直观的方式将艺术家与受众的意识相互连接进行艺术创造和艺术鉴赏（图4-1）。

图4-1 虚拟现实艺术

4.1.1.2 虚拟现实的基本特征

新媒体艺术普遍存在交互性、沉浸性等特征，而对于虚拟现实而言，3I 特征理论是被大众普遍认可的。

（1）想象性（imagination）

想象性又称构想性，指体验者沉浸在创作者所创造的虚拟环境空间中，通过适当的交互形式，发挥主观能动性，促使体验者形成新的认知与理解。

（2）交互性（interaction）

交互性指体验者对模拟环境内物体的可操作程度和从环境得到反馈的自然程度（包括实时性）。体验者对于虚拟环境中的物体不是被动的感受，而是可以主观地改变。

（3）沉浸性（immersion）

沉浸性又称临场感，指体验者作为人机环境的主角存在于虚拟环境中的真实程度（图4-2）。

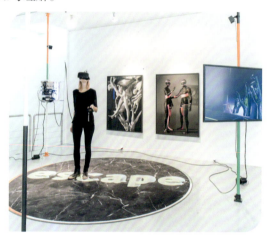

图 4-2　VR 体验、班兹和鲍因克尔、帕洛阿尔托、2017

4.1.2　虚拟现实的发展

纵观整个虚拟现实发展历程，可概括成图 4-3 所示的以时间为线索的发展历程和表 4-1 所示的 6 个发展阶段。

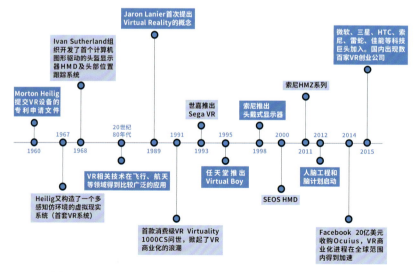

图 4-3　虚拟现实的发展历程

表 4-1　虚拟现实的 6 个发展阶段

阶段	时间	表现
概念萌芽期	1930~1950年	这一阶段的虚拟现实仅处于概念阶段，还未涉及技术研发
研发初创期	1950~1970年	一些早期的虚拟现实设备原型被研发，虚拟现实由"虚拟"逐渐走向"现实"，但技术的局限性导致其并没有实现商业用途
技术积累期	1970~1990年	虚拟现实技术的概念逐步形成并走向完善，开始出现了一些虚拟现实应用系统
产品探索期	1990~2011年	在这一阶段，设备的不断研发与探索，推动了虚拟现实技术的行业领域应用
产品化初期	2012~2015年	Oculus Rift、CardBoard、HTC Vive等设备产品，将虚拟现实重新拉进大众的视野
产品化发展期	2016年至今	虚拟现实技术开始运用到医疗、教育、军事、航空航天等实用性领域以及影视娱乐、游戏等艺术创造领域

4.1.3　虚拟现实的应用

虚拟现实艺术的实现离不开虚拟现实技术的支持，因此本部分就虚拟现实技术在艺术领域的应用加以介绍，而在介绍前，首先需要对虚拟现实技术的分类以及常见软硬件设备进行梳理，以便后续的理解。

4.1.3.1　虚拟现实技术的分类及硬件系统

（1）分类

虚拟现实技术可分为桌面式、分布式、沉浸式、增强式四大类。

桌面式：桌面式虚拟现实技术是基于中低端图形工作站及立体显示器产生虚拟场景。这种技术方式最易实现，成本相对较低，因此应用也最广泛，但其缺乏真实的沉浸体验。

分布式：分布式虚拟现实技术是虚拟现实技术与网络技术结合得很好的产物，用户基于网络即便在不同地区也可实现处于同一虚拟世界，可实现信息共享，协同工作。

沉浸式：沉浸式虚拟现实技术可为用户提供完全沉浸的体验。利用头盔等设备，将用户的视觉、听觉以及其他感官封闭起来，提供一个全新的体验空间，产生身临其境的感觉。

增强式：增强式虚拟现实技术是将真实世界的信息与虚拟环境的信息叠加，从而加强用户对真实环境的感受。（详细介绍参考 4.2 部分。）

（2）虚拟现实的硬件系统

实现一个完整的虚拟现实系统，用户需要通过虚拟现实的硬件设备和跟踪定位等输入设备，创造一个数字虚拟环境，从而获得实时的三维显示、听觉、触觉等多感官体验。完整的交互系统为：用户首先通过虚拟现实的硬件设备生成信息输入到计算机，计算机再利用虚拟世界生成设备将信息输出给用户（图4-4、图4-5）。

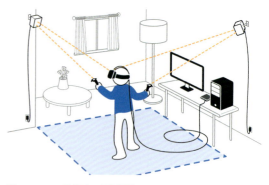

图4-4 VR系统交互示意图

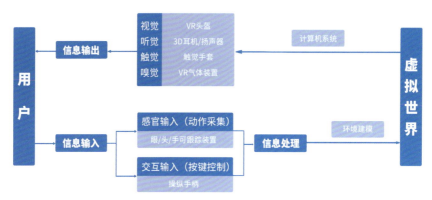

图4-5 VR工作原理

在虚拟现实系统中，硬件设备主要由3个部分组成：信息输入设备、信息输出设备、虚拟世界生成设备。信息输入设备主要是实现由人到机器的信息传送。VR系统的输入设备总体上可分成两大类：一类是基于自然的交互设备，用于对虚拟世界信息的输入；另一类是三维定位跟踪设备，主要用于对输入设备在三维空间中的位置进行判定，并送入虚拟现实系统中（图4-6）。

① 基于自然的交互设备主要是为了实现对虚拟环境中三维物体的操纵，主要有数据手套、VR手柄、数据衣、三维鼠标、力矩球等。

② 三维定位跟踪设备是非常重要的一类传感器设备，主要的功能是获得位置与方位的信息。为了准确地定位被跟踪对象，三维跟踪设备与被跟踪对象之间应是无干扰的，所以这类设备都是"非接触式传感器"。

现有的三维定位跟踪设备用到的技术有磁跟踪技术、声学跟踪技术、光学跟踪技术、机械跟踪技术、惯性位置跟踪技术等。

信息输出设备能让虚拟世界模拟人在现实世界中的多种感受，如视觉、听觉、触觉、力觉、痛感、味觉、嗅觉等；在虚拟现实系统中，计算机是虚拟世界的主要生成设备，所以也称之为"虚拟现实引擎"，它首先创建出虚拟世界的场景，同时还必须实时响应用户各种方式的输入。

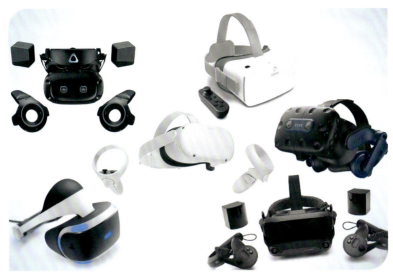

图 4-6　常见的 VR 设备

4.1.3.2　虚拟现实技术在艺术领域的应用

现如今，随着技术的不断革新，虚拟现实技术已在医疗、教育、军事、航空航天等各个实用性领域有所应用，而对于艺术领域来说，也已应用到动画影视、游戏、虚拟展示（虚拟博物馆）、产品等多个领域。

（1）VR + 动画影视

虚拟现实技术的介入，打破了传统的影像创作与观影模式，为动画影视的创新发展提供了条件，带来了全新的观影体验。近年来，3D 电影、巨幕电影（IMAX）、巨幕立体电影（IMAX-3D）等的出现意在寻求一种极致的沉浸体验，而伴随着技术的逐步发展，虚拟现实技术除应用在观影的沉浸体验，动画影视也应用虚拟现实技术进行沉浸式拍摄制作等。例如 2019 版《狮子王》（图 4-7），作为首部全程将虚拟现实技术用于虚拟制作的真人动画电影，整部作品全部在电脑中拍摄制作，摄影师利用虚拟现实技术在虚拟环境中进行影片拍摄，既还原了动画原有的活泼、夸张、浪漫，又使整体风格产生了大转变，使得其更富有真实性。

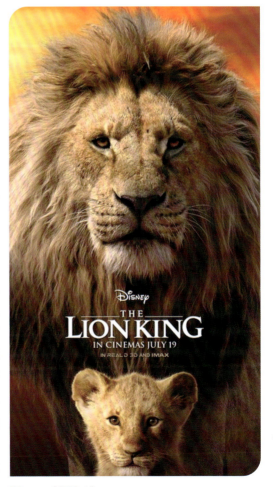

图 4-7　《狮子王》，2019

（2）VR + 游戏

虚拟现实技术在游戏方面的应用，让虚拟现实技术真正走进了大众的视野。英伟达（NVIDIA）公司首席执行官黄仁勋宣称："游戏的未来是虚拟现实。"电子游戏作为最流行的娱乐方式之一，其最大的特点便是"互动性"，玩家的每一次操作在一定程度上会对游戏进程或结果产生影响。而借助虚拟现实技术的游戏，在此基础上，玩家利用各种虚拟现实设备，让自己置身于一个虚拟的 3D 游戏环境中，打破了空间的束缚，每一次操作，周围环境都会给予相应的反馈，使沉浸感增强。Beat Saber（图 4-8）是 2018 年上线的一款 VR 游戏，目前销量已突破百万。该游戏最吸引人的特点在于，它以虚拟现实的形式将炫酷的挥打与音乐结合，玩家需要根据音乐节奏挥打迎面而来的方块。整款游戏操作简单直观，而与其他 VR 游戏相比，视觉冲击力强的同时不会给玩家造成眩晕感。

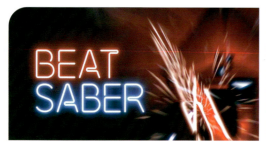

图 4-8　节奏空间（Beat Saber），VR 游戏、2018

（3）VR + 虚拟展示

未来，虚拟现实技术将继续深化发展，不断促进镜头设计的创新，并使得应用成本继续降低，场景构建更加便捷和智能。虚拟制作带给镜头设计极大的自由度，从更广泛的适用性来说，虚拟现实技术不仅可以应用于真人动画电影，更可以应用于其他电影类型。总之，从电影的整体制作到每个电影工作者的参与，虚拟现实技术都会越来越多地展现其独特的魅力（图 4-9）。

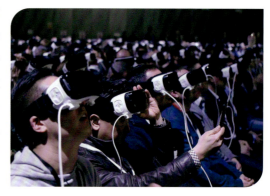

图 4-9　虚拟现实影院

4.1.4　虚拟现实艺术作品分析

4.1.4.1　Acqua Alta – Crossing the mirror

Acqua Alta – Crossing the mirror（阿尔塔之水——穿越镜面）是一本弹出式立体书，其中的

图画和纸质卷是故事的装饰，只有通过虚拟现实技术才可以看到真实内容（图 4-10）。通过平板电脑或智能手机的 VR 应用程序，书中的 10 个双页成为一个简短的舞蹈表演舞台。在一个简单的黑白图形笔触中，用墨水制成的图画是风景，而从页面中出现的立体折叠图形表演的舞台，借助动作捕捉设备进行编排表演，风、海和雨这些梦幻般的虚拟图像使得整个表现栩栩如生，展现了舞动的生命的虚拟生活以及他们想象的水之国度。通过这样的数字窗口，这本书变成了小剧场，展开了与节目相同的故事。这种体验是戏剧、舞蹈、漫画、动画电影和"艺术性"视频游戏的交叉。

整个作品由阿德里安·蒙多（Adrien Mondot）和克莱尔·巴丹妮（Claire Bardainne）设计、制作和编辑，灵感来自阿尔塔的世界。书中讲述了一个女人、一个男人、一座房子的故事。这对夫妻日复一日地过着简单的生活。但在一个潮湿的雨天，他们的生活发生了翻天覆地的变化：不断上涨的海水使他们的家淹没在一片墨色的海洋中，女人滑倒了，消失了。这件作品讲述了一个普通却又独特的关于失去与寻找的灾难故事。

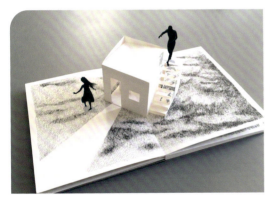
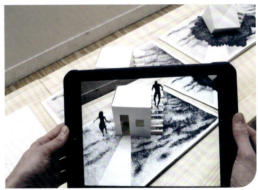

图 4-10　阿尔塔之水——穿越镜面，阿德里安·蒙多和克莱尔·巴丹妮

4.1.4.2　《沙中房间》

《沙中房间》（图 4-11）是由美国传奇音乐家劳瑞·安德森（Laurie Anderson）及中国台湾新媒体艺术家黄心健共同创作的虚拟实境互动作品，它突破了传统电影的拍摄方式与手法，融合劳瑞·安德森精湛的舞台艺术和黄心健的人文互动艺术，体现了两位艺术家在创作上一贯的叙事性和舞台视觉感，完美展现了艺术与科技的结合、物理与虚拟感官的交汇。该作品曾荣获第 74 届威尼斯电影节最佳 VR 体验大奖。两位艺术家也接到美国纽约大都会美术馆的展览邀约，创作 VR 新作。

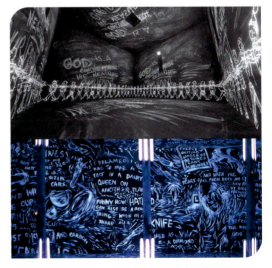

图 4-11　《沙中房间》，劳瑞·安德森、黄心健，2019

在 360° 全景的虚拟世界里，八个不同主题的房间以各种廊道厅堂串连成一座巨大的记忆迷宫，进入"沙中房间"的实境空间后会先听到旁白说明使用方法，参观过程中，除了利用手柄点击作品内的索引球直接切换到不同房间外，也可以选择自由飞行到各处游览，甚至上升至建筑外，眺望夜色俯视这座记忆迷宫。随着房间内的场景移动，即使大脑清楚地知道身体在物理上是静止坐在位置上的，但仍不由自主地被眼前的影像说服自己正悬浮于异界，像在旅途中，重新组构原本熟悉的感官知觉，身临其境地感受拓印在周围的看似漫无尽头的故事轨迹和情感余韵。

在房间中，场景中的所有物件均为手绘形式，将抽象的感官转化为具象形体，黑白画面降低了视觉色彩的丰富性，提升了观众对线条蔓延的动态与其他感官的敏锐度。伴随着呢喃低语的背景声，观众能体验到粉笔字母组成的星云环绕后消散；观看艺术家的爱犬最终转为文字消散于宇宙之中；把自己的声音形塑成缤纷的几何雕塑；敲击播放或与其他人遗留下的声音对话；在瓷砖构成的房间里感受大水淹没的超现实场景，或跃入无垠世界不带方向性的巨木中……一场犹如在巨大记忆迷宫中游历探索的过程就此展开。

正如劳瑞·安德森所说："我不想让作品变得聪明或有趣，我想创造一种情绪化的情境。就像一首歌，一首非常优美的歌，然后它也将成为你自己的歌。"科技与艺术结合的世界中，文字成了这个黑洞世界的主角，我们每个人都是剧场里面的最佳主角。《沙中房间》无论从技术还是艺术的角度，为观众带来全新的感官体验，同时也提供了情感和精神盛宴，为今天的新媒体艺术打开了一扇通往未来世界的大门。

4.2　增强现实

4.2.1　增强现实的概念

《大英百科全书》（Encyclopedia Britannica）对增强现实（augmented reality，简称 AR）的定义如下："增强现实是一种计算机编程技术，一种在图像上叠加或者'增强'有用的、计算机生成的虚拟内容的过程。"它是一种基于计算机实时计算和多传感器融合，通过模拟人的各种感官，在真实环境叠加实时的虚拟信息的技术方法，给体验者营造超越真实世界的感受。

与虚拟现实不同的是，增强现实并非完全沉浸在虚拟环境中，而是一种对信息的叠加，体验者既能看到真实的世界，又能通过设备感受与虚拟世界交互的乐趣。通过两者的对比我们不难发现，增强现实技术的要求要高于虚拟现实技术，也正因如此，其整体发展要滞后于虚拟现实技术（表 4-2）。

表 4-2 虚拟现实与增强现实的对比

项目	虚拟现实	增强现实
侧重点	强调用户在虚拟环境中视觉、听觉、触觉等感官的完全沉浸。强调将用户的感官与现实世界绝缘而沉浸在一个完全由计算机控制的信息空间之中	不隔离周围的现实环境，强调用户在现实世界的存在性，并努力维持其感官效果的不变性。增强现实系统致力于将计算机产生的虚拟环境与真实环境融为一体，从而增强用户对真实环境的理解
技术	利用计算机技术构造虚拟的环境，使感官感受到它的"真实性"	强调复原人类视觉功能，可自动识别跟踪物体，并对周围真实场景进行3D建模
设备	需借助设备将用户视觉与现实环境隔离，一般采用沉浸式头盔显示器，如Oculus Rift	需要借助设备将虚拟环境与真实环境融合，一般采用AR眼镜，如HoloLens
交互	虚拟现实是纯虚拟场景，常使用位置跟踪器、数据手套、动作捕捉系统等设备实现用户与虚拟场景的互动	增强现实是虚实的结合，常采用手势交互、语音交互、眼球追踪、位置追踪甚至脑电波交互等设备实现用户与虚拟场景的互动

4.2.2 增强现实的基本特征

增强现实作为虚拟现实的一个重要分支，也是近年来研究的热点问题。目前，被大众最广泛接受的一种定义是罗纳德·阿祖玛（Ronald Azuma）在1997年提出的，他认为增强现实具备以下三个特征。

4.2.2.1 结合真实与虚拟

虚拟信息与真实世界的结合，使观众沉浸在多维的混合世界中，两种信息的叠加、补充，促使观众可以感知到不同于正常情况的信息。

4.2.2.2 实时交互

借助不同的设备系统，在真实世界的基础上，使得观众可以通过语言、手势等自然方式与虚拟物体进行实时互动，并根据其状态或位置的不同，实时调整与之相关的虚拟环境。真实环境与虚拟环境之间的相互作用同样可以实时完成，营造虚实结合的多维信息空间。

4.2.2.3 三维尺度空间虚拟物体定位性

增强现实可以将 LBS（基于位置服务）、Marker（特征标识）、SLAM（即时定位与地图构建）等技术进行融合，同时三维注册要求对合成到真实场景中的虚拟信息和物体准确定位并进行真实感实时绘制，使虚拟物体在合成场景中具有真实的存在感和位置感（图4-12）。

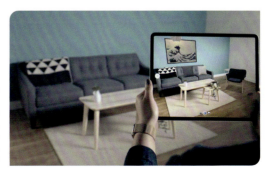

图 4-12 增强现实与场景融合

4.2.3 增强现实的分类

增强现实从技术手段和表现形式上可分为以下三类。

4.2.3.1 基于计算机视觉的 AR（vision based AR）

它是利用计算机视觉方法，建立现实世界与屏幕之间的映射关系，使绘制的 3D 模型如同依附在现实物体上，展现在屏幕上。一般从实现手段上可分为基于标记的 AR 与无标记的 AR（图 4-13）。

（1）基于标记的 AR（marker-based AR）

它是将虚拟信息固定在现实中的特殊标识位置，通过摄像头的识别，确定其具体位置，标识通常是二维码或其他较为明显的图案。

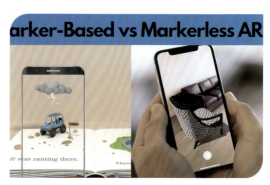

图 4-13　基于标记和无标记的 AR

（2）无标记 AR（markerless AR）

无标记 AR 的基本原理与基于标记的 AR 相同，但其自由度更高。利用物体识别和 3D 重建技术渲染出的虚拟物体可以智能地生成在物体或平面上，无需提前确定特殊标识。它是通过计算机的一系列算法对物体进行特征点的提取，并进行记录。当摄像头扫过，计算机通过对比扫描场景的特征点与模板物体的特征点进行判断，如果特征点匹配数量超过阈值，则认为匹配成功，可进行相应的图形绘制。这一技术目前应用得最为广泛，在各大手机应用程序中都能看到，例如 AR 换装、AR 游戏、美颜特效等，这都得益于无标记 AR 技术的进展。

4.2.3.2 基于地理位置信息的 AR（location-based AR）

基于地理位置信息的 AR 最初是将基于地理位置信息生成的虚拟物体，渲染到摄像头捕捉的影像中，曾风靡一时的游戏 Pokemon Go 便应用了这一技术，可以让玩家体验现实版捉宝可梦的快乐，实现了玩家在线下与虚拟宠物的互动。而如今基于地理位置信息的 AR 与无标记 AR 的结合，通过全球定位系统（GPS）获取用户的地理位置信息，并通过某种数据源获取该位置附近物体的信息点（POI），再获取用户手持设备的方向和倾斜角度，通过这些信息的结合，便可生成叠加在周围场景上的虚拟信息引导，找到正确的路线。

4.2.3.3 基于光场技术的 AR

该技术利用光场（light field）技术描述空间中任意点在任意时间的光线强度、方向及波长。该技术不需要任何显示屏，可分为全息技术和视网膜投影技术两类。

（1）全息技术

全息技术是利用干涉和衍射原理记录并再现真实物体的三维图像技术，其典型代表是 Magic Leap 公司，用户可以通过 Magic Leap One 看见鲸鱼在真实的场地游过（图 4-14）。

图 4-14 《鲸鱼》，Magic Leap 公司

（2）视网膜投影技术

视网膜投影技术相比于全息技术更为先进，是可以直接在视网膜上扫描，使得用户可以看到更为逼真的图像。

4.2.4 增强现实的应用

增强现实技术与虚拟现实技术的应用领域大多相同，当然，由于其具有能够对真实环境进行增强显示输出的特性，因而在医疗、军事、精密仪器制造等实用方面具有比虚拟现实技术更明显的优势。而在艺术方面，增强现实技术也会带给用户不同于虚拟现实技术的特别体验。

4.2.4.1 AR + 游戏

游戏与增强现实技术的结合，使得游戏的种类更加丰富与多元化，衍生出例如定位游戏、动态虚拟形象、AR 宠物、现实世界的游戏化以及各类增强版的 PC 和主机游戏。

精灵宝可梦 GO（Pokemon GO）是一款流动装置游戏，由任天堂及宠物小精灵公司授权，尼安蒂克公司（Niantic Inc.）负责开发和营运，于 2016 年 7 月起推出（图 4-15）。游戏利用增强现实及 GPS，将谷歌地图（Google Map）和宠物精灵设定结合，使得玩家可在周遭环境捕捉、战斗、训练和交易虚拟精灵。

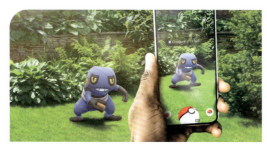

图 4-15 精灵宝可梦 GO 模拟场景

4.2.4.2 AR + 虚拟展示

增强现实技术在虚拟展示方面的应用，与虚拟现实不同的是，它可以满足不同领域的展示。虚拟现实作为全虚拟的模拟输出，更适用于科技类的数字博物馆，而诸如艺术类、考古类、历史类等领域，"虚拟+现实"的双重展示更适用于满足参观者的不同需求。除实体物品的展示外，参观者还可通过虚拟导览、多媒体演示等交互方式，进一步了解展品的历史、由来、创作意义等。同时仍可通过网页，实现展品的三维展示以及展馆的异地参观。

2018年，谷歌艺术计划（Google Arts Culture）推出了一项全新的博物馆体验，它与7个国家18座博物馆合作，用AR技术创造出了一座可以展示维米尔全部作品的维米尔虚拟博物馆（图4-16）。17世纪的画作非常脆弱，无法随意运送到其他地方，且部分真迹目前属于收藏家的私人物品，不可能在同一时间地点展示出所有价值连城的维米尔的作品。莫瑞泰斯皇家美术馆的馆长埃米莉·戈登科（Emilie Gordenker）也曾表示："在现实世界中，这些画作不可能被放到一起展出。可以说，科技又一次做到了人们在现实中无法达成的事。"

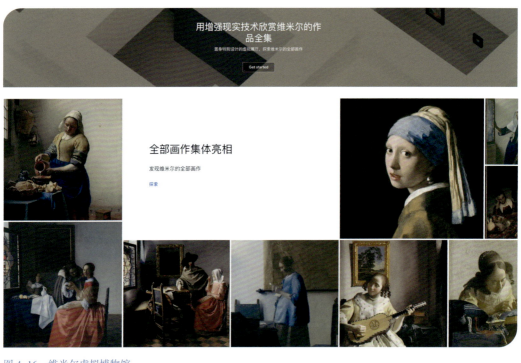

图4-16 维米尔虚拟博物馆

莫瑞泰斯皇家美术馆将作品分为7大类，在7个虚拟展馆展出，用户打开这个应用，首先会看到一个没有天花板的博物馆。只要用手指触碰屏幕，加以简单的操作就能进入展示画作的房间。进入画廊后，画面会调整为面对墙壁的视角，以便用户看到挂在墙上的作品，用户还可以放大每一幅名画细细品味。

4.2.5 增强现实作品分析

4.2.5.1 EXPANDED HOLIDAY

2020年,英国Acute Art工作室宣布在全球推出知名艺术家KAWS的全新艺术形式作品。KAWS创作的增强现实艺术作品,可以通过Acute Art的应用程序进行呈现,突破传统框架,创造全新拥有、买卖与艺术共处的方式。与Acute Art携手合作,KAWS创作的EXPANDED HOLIDAY展现了增强现实技术的惊人潜力,在并列的真实与虚拟世界中演绎出俏皮的幽默本色(图4-17)。EXPANDED HOLIDAY展览由3个部分组成,即1个公共艺术展览、2个独特版本的"展出",结合手机AR实景技术,将虚拟世界引入现实,通过镜头,KAWS的雕塑玩偶可以随意悬浮在世界各地的实景当中。

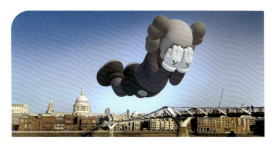

图4-17 EXPANDED HOLIDAY,KAWS,2020

4.2.5.2 INSTAFACEWHATSSNAP(梳妆台)

INSTAFACEWHATSSNAP(梳妆台)项目是ART+COM工作室和设计师家具公司Walter Knoll的合作项目,它由两个部分组成:一个小型增强雕塑和一个装置。在每件艺术作品中,观众都可以通过增强现实应用程序体验与虚拟之间的对话。雕塑描绘了两个人坐在沙发上,被镜子隔开,手里拿着手机,好像在通过他们各自的倒影自拍。当通过移动设备观看雕塑时,可以看到两个黑色的身体从坐着的人物身上脱离并交换位置。

在雕塑对面,有实际大小的装置与之对应。包含一张沙发,它的一端似乎被一面大镜子切断,但实际上是希望通过镜面的反射形成在视觉上的延伸,构成完整的沙发。通过移动设备观看该装置,会出现两个颜色不同的雕塑人物,和小雕塑一样,人物拿着手机对着自己镜中的影像。一段时间后,人物变成一串碎片,透过镜子飞到另一侧,并在另一侧再次合成完整的雕塑人物形象,这个过程不断重复进行(图4-18)。

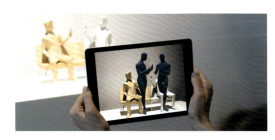 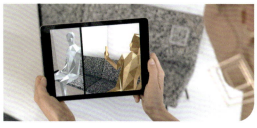

图4-18 INSTAFACEWHATSSNAP(梳妆台)增强现实效果

4.3　混合现实与扩展现实

4.3.1　混合现实

4.3.1.1　关于混合现实

在虚拟现实（VR）和增强现实（AR）大热的同时，一个新的词语混合现实（mixed reality，简称MR）逐渐出现在大众的视野。混合现实是虚拟现实的进一步发展，它是指利用实时影像、三维建模和多传感器信息融合等技术和设备，将真实环境与虚拟信息进行有机融合，实现物理实体和数字对象的实时共存。用户可以看到真实世界（增强现实的特点），也可以看到虚拟物体（虚拟现实的特点），同时它以一种更加逼真的方式，拓展了人机交互的操作界面，让用户可以与这些虚拟物体进行互动。概括来说，混合现实就是虚拟现实与增强现实的结合，但与虚拟现实和增强现实相比，混合现实的技术优势更加明显。

混合现实与增强现实有些相似，都是现实与虚拟的一次混合，但增强现实强调的是一种信息的叠加，而混合现实更多是两者的无缝衔接，两者的不同点在于混合现实的交互程度更高，在混合世界中，我们可以通过真实世界的动作与虚拟世界的物体进行交互，这是增强现实技术无法实现的，增强现实更多的是只能看，不能摸。当然，在区分二者上，还需要一定的理解（图4-19）。

VR　看到的一切都是虚拟的

AR　将虚拟的物体加入真实场景中

MR　虚拟与真实世界的融合

图4-19　VR、AR、MR的区别与联系

混合现实相较于虚拟现实、增强现实在日常生活中出现较少，很大一部分原因是混合现实所需的硬件设备价格较为昂贵（例如HoloLens，价格2万元人民币以上）。还有一个主要原因是，目前能在混合现实设备上使用的软件较少。

然而，混合现实技术是新媒体技术中最具代表性、前瞻性、未来性的技术之一。所探讨的实际上是如何处理人类想象与现实世界间关系的问题，并且提出了将想象空间与现实空间统一起来的切实方案。混合现实技术旨在将虚拟元素与现实场景相融合，构建虚中有实、实中有虚

的混合新空间,并实现虚实之间的交互。混合现实技术有效地将想象空间外化为虚拟元素,再将虚拟元素与现实内容融合,从而实现想象空间与现实空间的整合与统一。更重要的是,它还可以实现实时互动(图4-20)。也正是看到了混合现实技术的独特优势,国内外科技企业纷纷开始布局混合现实产业。

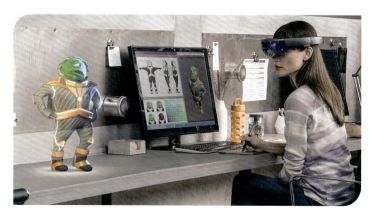

图4-20　MR帮助艺术家和设计师工作

4.3.1.2　应用与案例

混合现实技术被看作未来的热门技术之一,在教育、医疗、娱乐、艺术等多个方面都有所应用,以下实例是混合现实技术在艺术领域的应用。

(1)现场戏剧及音乐现场

如今,现场戏剧的观众的直接需求是可以得到及时的讨论与反馈,而这通过MR眼镜是可以实现的。同时通过混合现实技术还能够了解剧目的背景、演员等,这些都可与现场演员的真实表演加以配合呈现。音乐现场也一样,新兴的Live House、室外大型音乐节,都可以利用混合现实技术呈现出更为丰富的体验以及现场互动。

杰夫·韦恩(Jeff Wayne)的《世界之战:沉浸式体验》(The War of The Worlds: The Immersive Experience)是伦敦屡获殊荣、收视率最高的沉浸式体验混合现实戏剧(图4-21)。就像魔术一样,整整1km长的电影布景、现场演员、增强现实眼镜和5D效果让观众置身于真实与虚拟的交织重叠之中。在此沉浸式戏剧中,观众成为故事的一部分,人们在24个

图4-21　《世界之战:沉浸式体验》,杰夫·韦恩

特制的场景中爬行、滑行和行动的同时,所有的感官都被调动。全息动画能够演绎出富有美感的场景且可视化地表现时空流转,使得剧作时空更为灵活自由。变幻的虚拟布景可作为渲染气氛的重要辅助工具,并以此增强台词表达力度、凸显角色内在情绪。混合现实的互动性为虚实结合带来了更多精准性与可操控性,演员的表演也在虚实结合中获得更大解放。

（2）MR + 游戏

混合现实技术聚集了当代计算机仿真、网络超媒体、移动通信、可穿戴计算等多种技术，因此对于游戏而言，混合现实的融入将游戏带入一种全新的体验环境中。游戏往往不仅是剩余精力的发泄、自由意志的显示或者娱乐诉求的满足，还是社会批判的切入点、科技反思的着眼点、人性蜕变的关键点。因此，用户对于游戏内容的感悟与反思，更是随着混合现实的融入而更加沉浸、深刻。

《玩具冲突》（Toy Clash）是一款塔式进攻游戏，玩家需要思考策略来操作自己的玩具，并运用一些魔法击败敌人的塔楼，同时需要保护自己免受他人的攻击，从而主宰整个战场。游戏结束时，获胜者则被称为战神（图4-22）。

整个游戏的玩具设计都是由相对整洁的图形构成，使得游戏观感舒适。身临其境的沉浸感受，更能让玩家享受从侵略敌人中获得胜利的快感。

图4-22　《玩具冲突》（Toy Clash）

（3）空间展示设计

近年来，互动性在设计师和客户的沟通中变得越来越重要。与混合现实有关的产品正在不断地被研究开发，该技术能让客户真实地感受到仿真场景以及设计意向。它能以动态和互动的方式帮助人们对未来的建筑设计和施工布局做全方位的审视，从任意的角度与距离观察场景，为满足客户对不同环境效果的需求，也可实时主动切换设计风格。

对于用户或消费者来说，目前展示空间中混合现实的融入，能够摆脱时间与空间的二元性束缚，突破维度的限制，也摆脱静态的、冰冷的、单项的展示方式，使得消费者被带入更具有现场感的混合空间中，充分调动在多维度情境认知环境中的感知力，从而刺激消费者对于展品的了解欲望与购买欲望。

2015年微软公司发布的HoloLens眼镜，便可以将头戴式设备和透明屏幕作为载体来实现全息式交互影像。HoloLens眼镜运用混合现实技术，既融入了增强现实的真实部分，又结合了虚拟现实的虚拟部分。用户可通过HoloLens眼镜看见三维模型，并将模型放置在虚拟空间中，通过手势对模型进行搭建、摆放和拆减。多端口同步显示，能够实现多人实时在线共享，使设计交流的过程变得更加顺畅。通过这项技术，设计师们可在短时间内对空间进行初步的设计，并以更直接的方式将设计师脑中的设计传递给甲方和结构工程师等相关人员，极大地提高工作效率（图4-23）。

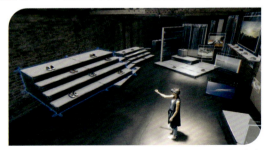

图4-23　HoloLens利用混合现实技术进行鞋展空间设计

4.3.2 扩展现实

4.3.2.1 关于扩展现实

近年来,受 Roblox、NVIDIA、Facebook 等高科技公司的推动,"元宇宙"概念出现,而作为现实世界与元宇宙虚拟世界的重要"连接"工具,扩展现实(extended reality,简称 XR)经过多年积累演变,终于站在了风口。

XR 中的 X 可定义为一个变量,用公式概括可以是:XR=VR+AR+MR(图 4-24),是三种技术的巧妙融合,是一种将现实物理环境与虚拟世界的"无缝"融合,以头戴显示器或投影、3D 屏幕等方式显像或综合显像。扩展现实的重新出现,也得益于质量、交互、成本、屏幕清晰度等一系列技术和体验上的提升,扩展现实产业链逐渐成熟。

扩展现实有一个比较大的特征,就是将会摆脱线控,很有可能实现从 PC 端到移动端的跨越。不过也正是如此,使得其对性能的要求更高,它需要更低的功耗、更小的尺寸、更强的扩展性。另外,扩展现实几乎可以应用到任何领域中,而不再像是虚拟现实

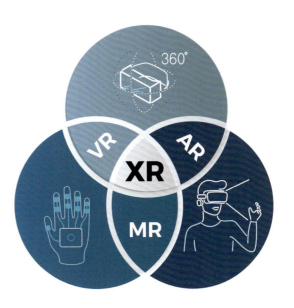

图 4-24　XR 与 VR、AR、MR 之间的关系

刚刚被提出时,很长一段时间被误解为是做游戏机的。至于相关设备,因各项要求太高,目前并没有类似产品发布,相关厂商也只能是加快脚步,继续发力。

4.3.2.2 应用与案例

2020 年以来,一些演唱会、发布会等开始采用线上的形式举行,为给观众呈现高质量的视觉体验,扩展现实技术应用逐渐变得广泛。其主要技术框架大致由数个寻像器、监视器、摄像机、光线传感与定位装置、图形渲染引擎(增强现实技术)等几大元素组成,最后将通过计算得到的虚实结合的图像内容传输至显示媒介,形成完整的扩展现实场景。

(1)巴施(Baasch)的音乐视频 "CIENIE"

它是由扩展现实(XR)技术制作而成(图 4-25),在拍摄音乐视频和进一步处理的过程中使用了虚幻引擎进行图像等的处理。这项技术可以加速制作过程,并可以在拍摄期间预览场景。有些镜头是真实图像与虚幻引擎中创建的 3D 环境的混合,其他镜头 100% 是计算机生成的。除了虚幻引擎,还使用了 NOTCH VFX 软件,这使我们能够使用预先设计的视觉过滤器来丰富实时相机图像。

图 4-25　CIENIE，Baasch，XR 音乐视频

（2）英国 OMEN 电竞挑战赛

英国 OMEN 电竞挑战赛是 disguise gx 系列服务器与 disguise XR 工作流配合，一同打造的顶级赛事的现场挑战赛，也是第一次将虚拟现实、增强现实以及混合现实三项技术同时运用到了同一个大型项目之中（图 4-26）。

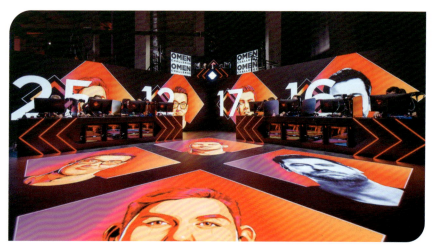

图 4-26　OMEN 电竞挑战赛现场

整个项目设计由著名演出创意团队——AKQA 公司负责，并由技术总监斯科特·米勒（Scott Millar）与演出设计团队 Pixel Artworks 联手打造。斯科特和 Pixel Artworks 为此共同设计开发了一套定制的工具集，以便同时使用 disguise 媒体服务器、Notch 软件以及 Touch Designer 软件。

为了让现场和线上观众获得非凡的视觉体验，增强现实和混合现实技术被设计团队整合到现场与直播中。实时的混合现实内容在 Notch 中直接生成，并由 Notch 读取游戏数据，生成图表。最后由 disguise gx 系列服务器稳定输出至现场 LED 屏幕中。通过使用扩展现实技术，将 LED 现场屏幕之外的现实世界进行了实时覆盖，并同时完成了直观拓展的处理。同时，混合现实也运用在了摄影机追踪方面，使得直播中的现场摄像机与游戏中的数码摄像机始终保持一致与同步，整个赛场因扩展现实的融入将游戏的刺激、速度、精彩以非比寻常的形式完美呈现。

4.4 专题拓展

4.4.1 混合现实用于舞台布景

混合现实技术可以很好地将想象中的虚拟元素与现实相融,从而实现虚拟与现实的完整统一。而混合现实技术在舞台布景方面的运用,突破了传统舞台布景的框架,为戏剧表演舞台创造了新的空间与界域,提升了整体的综合性。当然,新技术的运用也为创作者提供了更多的可能性,同时也向编剧、演员、舞美等提出了新的要求。

4.4.1.1 拓宽舞台布景的空间与界域

舞台布景的目的在于通过美术设计等手段,营造一个相对真实的舞台环境,从而为演员的表演提供支撑,也为观众提供更真实的观看体验。当下,大部分戏剧对于多媒体技术的应用仍是以舞台为中心,运用声音、光影、雾气等形式从而丰富舞台的效果。而基于混合现实的舞台布景,不仅能够丰富舞台效果,更是拓宽了舞台的物理与艺术空间。在技术支持下,布景范围不仅局限于舞台,甚至延伸于整个剧场,使得观众可以身处于整个布景环境之中。正因如此,观众将会被包裹在各种抽象元素中,使其更能沉浸式地体验戏剧中的情节、情绪,也能够对戏剧有更好的理解。

混合现实技术同样为戏剧舞台布景提供了由封闭走向开放界域的可能性(图4-27)。除前面提到的可以在剧场的范围开放布景外,甚至还可以为戏剧舞台提供走出剧场的可能性,实现外部实景与演员表演远距离的结合。简单来说就是演员可以与实景环境有很大的距离,演员在剧场、影棚进行无实物表演,并实时传输实景环境的影像,观众通过可穿戴设备观看,并将演员与环境布景影像很好地叠加融合。

图4-27 混合现实在舞台剧等方面的应用

4.4.1.2 实现技术与艺术的全新交汇

如今,戏剧布景已逐步呈现出学科交叉的趋势,是集制作工艺、计算机图形学、数字艺术、场景设计等多种技术与艺术于一体的混合体。混合现实技术结合的虚拟布景并非要完全取代实体布景,而是实现两者的共存。实体布景为演员的表演提供基础支持,而虚拟布景则利用其自身的灵活性来实现布景的动画演绎,以可视化的方式实现"移步换景"、时空穿插、情境变动

等实体布景无法达到的舞台效果。实体布景与虚拟布景之间相互配合、相互补充，构建了艺术与技术之间新的关系。

（1）二维与三维影像的融合

二维和三维影像的融合是布景渲染整体氛围的合适选择方案（图4-28）。二维影像与三维影像有着不同的呈现特点与功能。二维影像是平面的，适合作为远景来烘托整场表演布景的氛围，可以通过LED屏幕或传统投影技术实现。而三维影像是立体的，适用于舞台布景中需要呈现动态效果的虚拟元素，可以通过全息投影等技术实现。二维或三维影像的呈现突破了传统物理布景无法移动，仅仅借助舞台机关、灯光实现切换的弊端。

图4-28 《动物和孩子走上街头》，1927剧团，2012

（2）空间变换的可视化

基于混合现实的虚拟布景相较于传统物理布景而言，在移步换景方面具备天然优势。传统物理布景需要人员搬动或是舞台机关来实现布景变换，而虚拟布景只需要通过计算机制作的动画演绎即可达到这一目的。此外，剧作中人物的情绪表达、台词对白、想象画面都可通过虚拟环境来加以烘托，以此丰富舞台视听层面的表现力。

（3）人机交互的虚实结合

目前戏剧舞台对于多媒体的运用，一般都预先设定好虚拟场景影像，需要演员通过不断的排练配合，以避免出现穿帮的现象。这使得演员的表演以及情感投入受到极大限制，没有创造力，甚至变得僵硬刻板。而混合现实技术交互性的融入，能为舞台表演带来更大的自由度。其中的手势识别与语言识别系统，更能有效地解决相互匹配的问题。识别系统可通过对演员的肢体语言、台词对话进行采集与识别，然后与虚拟布景变化进行匹配演绎。多种技术的融合实现了演员与虚拟布景的实时互动，给予演员更大的表演自由的同时营造了更加符合戏剧情境的剧场氛围，从而增加戏剧张力，实现新技术为布景服务、布景为表演与剧作服务的最终目标。

4.4.2 虚拟现实、增强现实及混合现实技术在景区中的应用

4.4.2.1 虚拟现实在景区中的应用

景区中的名胜古迹具有稀缺性，需要保护，但也具有非常强的文化历史教育意义，这两者之间的矛盾一直是需要解决的问题。虚拟现实技术的应用，便能在一定程度上解决这一现实难题。通过还原名胜古迹、各类景观的虚拟模型，既逼真地呈现出其原貌，又能起到很好的保护作用（图4-29）。同时各类旅游景区还可利用全景技术实现景区的虚拟导览，给游客带来全新的真实现场感和交互式体验感（图4-30）。在博物馆、展览馆等的三维全景虚拟展示应用

方面，运用三维全景技术可以将文物、展品的信息全方位地供观众浏览，使得观众足不出户，就可以参观各类展览。

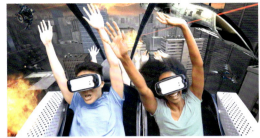

图 4-29　罗马市 VrBus 项目　　　　　　　　　图 4-30　虚拟现实模拟"过山车"游戏

4.4.2.2　增强现实在景区中的应用

人们在景区里参观和游览时，能够通过增强现实技术获得途经景点的相关资料等信息（图 4-31）。例如，可以在景点安全位置设置识别图案，用手机"扫一扫"功能便可以知道景点的历史文化及故事，将景点信息以一种可视化的方式展现在游客面前。此外，在景区特定位置拍照，便能够实现和景区的文化名人合影留念。利用增强现实技术还可以实现如看电影般参观各类景观或体验不同的娱乐互动模式。一些景区内的名胜古迹遗址的保护也可以通过增强现实技术实现。该技术可以跨越时间和空间，把名胜古迹遗址的数字化的虚拟场景与真实场景巧妙地融为一体，从而实现名胜古迹遗址的原地保护。当然也包括利用增强现实技术实现对古迹的复原。例如：数字圆明园项目，在完整地保持圆明园遗址风貌的基础上，利用增强现实技术在遗址现场实时直观地恢复昔日的壮丽辉煌景象，与当前遗址形成鲜明对比。数字圆明园增强现实系统以圆明园西洋楼景区大水法区域为背景，重建大水法、线法山及其山门、观水法、海晏堂和东西水塔。在真实背景中增强重建景物，采用三种不同模式，有定点单用户旋转镜筒式、掌上电脑（PDA）自助导游式、头盔移动式。

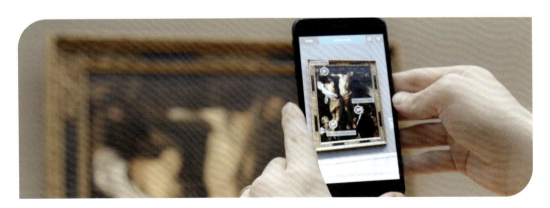

图 4-31　克利夫兰艺术博物馆增强现实展品信息

2020 年 7 月的重返·万园之园——数字圆明园光影感映展展示了清华大学教授郭黛姮女士及其团队历时 15 年努力取得的成果，将"万园之园"重现大众眼前。光影展上通过 5G+8K、AR+AI 的前沿科技再现了圆明园 50 多处盛景。数字圆明园项目截至 2020 年已经完成了对圆明

园景区 65% 的复原，完成了 195 个时空单元的虚拟重建。在进行虚拟重建之前，传播较广的往往是圆明园遗址实景照片。如今，通过虚拟重建，大大降低了大众对圆明园的欣赏门槛，让更多人能真切地体验圆明园这颗民族智慧的结晶，增强民族自豪感和自信心。

增强现实在景区中应用的关键技术有：三维建模、场景融合、实时视频显示及控制、交互、多传感器融合、实时跟踪及注册等技术。

4.4.2.3　混合现实在景区中的应用

混合现实技术结合了虚拟现实技术和增强现实技术的优势，能够更好地体现增强现实技术。一种基于混合现实技术的博物馆展览互动系统便是将虚拟现实技术和增强现实技术结合，利用虚拟现实技术的沉浸性和增强现实技术的交互性优化游客参观博物馆的交流互动体验（图4-32）。该系统共有两个模块：基于虚拟现实技术的虚拟漫游模块和基于增强现实技术的增强交互模块。图 4-33 展示了该系统的结构，该系统中的虚拟漫游模块通过 Maya 或 3ds Max 软件完成三维建模和贴图，并基于 Unity 平台构建虚拟博物馆场景，为游客的虚拟漫游加入交互指令，并管理场景。增强交互模块开发是通过摄像头对真实场景视频图像进行采集，再将检测到的标志进行跟踪注册，并在真实的场景中叠加虚拟信息，从而丰富博物馆中各展品的信息显示方式。

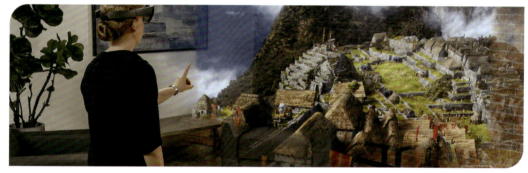

图 4-32　混合现实互动体验

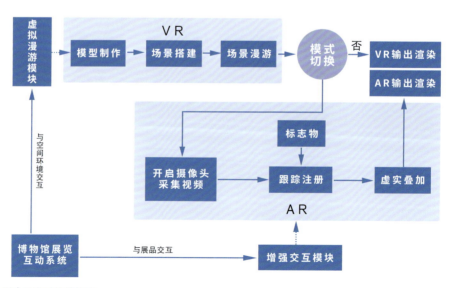

图 4-33　混合现实系统结构图

4.5　思考练习

■　练习内容

1. 用手机、纸盒制作一款自己的 VR 眼镜。

2. 简述人机交互的简单过程。

3. 尝试制作一件简单的 AR 作品。

■　思考内容

1. 增强现实技术的发展可分为哪几个阶段？各阶段的代表产品和关键词是什么？

2. 虚拟现实是沉浸式的体验，设计者应该通过什么样的方式增强用户在虚拟环境中的存在感？

更多案例获取

第 5 章　互动装置艺术

内容关键词：

装置　交互　沉浸式

学习目标：

- 认识装置艺术与新媒体艺术的关系
- 学习人机交互的方法与形式
- 了解沉浸式交互的特征

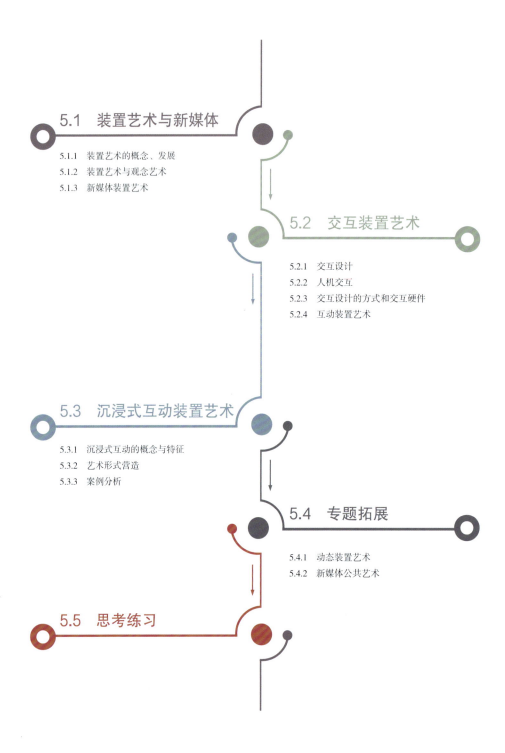

5.1 装置艺术与新媒体
5.1.1 装置艺术的概念、发展
5.1.2 装置艺术与观念艺术
5.1.3 新媒体装置艺术

5.2 交互装置艺术
5.2.1 交互设计
5.2.2 人机交互
5.2.3 交互设计的方式和交互硬件
5.2.4 互动装置艺术

5.3 沉浸式互动装置艺术
5.3.1 沉浸式互动的概念与特征
5.3.2 艺术形式营造
5.3.3 案例分析

5.4 专题拓展
5.4.1 动态装置艺术
5.4.2 新媒体公共艺术

5.5 思考练习

5.1 装置艺术与新媒体

5.1.1 装置艺术的概念、发展

装置艺术（installation art）是指创作者在特定的时空环境里，将人类日常生活中已消费或未消费的物质文化实体进行艺术性地有效选择、利用、改造以及组合，使其形成具有精神文化意蕴的艺术形态，是集场地、材料和情感于一体的综合展示艺术。"装置"一词曾被广泛运用到舞台设计、戏剧布景、建筑设计等领域。而在当代艺术中，装置艺术的出现是对传统艺术分类的一大挑战。它可以综合运用各个艺术门类，体现了当代艺术的广度与深度。装置艺术中"装置"的英文 Installation 是组合、安置和任命的意思，指的是"让某事成立"。

装置艺术作为一个独立的艺术门类进入艺术史并受到广泛关注与研究首先出现在西方。其起源可追溯到 20 世纪初期，如欧洲的未来主义、达达主义等流派。1917 年，马塞尔·杜尚在美国独立艺术家展览上直接将一个小便池签上 "R.mutt 1917" 作为艺术作品展出，这一作品在当时引起了强烈的反响，由此便引发了对"小便池艺术"的思索，现成品概念也影响了后来装置艺术的逐步显现,其作品《泉》也在后来被许多艺术家称为"对艺术史影响最大的艺术作品"(图5–1)。

装置艺术作为一种西方艺术家的反叛手段，是对具有固定展览场所和收藏功能的传统美术馆进行抗议。从这一时期开始，艺术家们开始逐步尝试将电影、录像等艺术手段与装置融合，装置艺术逐步攀上了一个新的高峰。此外，极简艺术、"物派"艺术、贫穷艺术、过程艺术、大地艺术等都从不同角度以装置艺术的方式表达了完全不同的观念，在很大程度上也推进了装置艺术的发展进程（图 5–2）。

图 5–1 《泉》，马塞尔·杜尚，1917

图 5–2 《衣衫褴褛的维纳斯》，皮斯特莱托，贫穷艺术，1967

5.1.2 装置艺术与观念艺术

马塞尔·杜尚对 20 世纪艺术史的影响可以说是最为广泛的。从野兽派、立体主义、达达主义到超现实主义再到观念艺术，他的实践行为和思维方式渗透在当代艺术的各个领域。威廉·德·库宁（Willem De Kooning）曾说"马塞尔·杜尚本身就是一场艺术运动，原因就在于这场运动所包含的思想：每一个艺术家都可以做他认为应该做的——这样的运动是对所有人开放的"。装置艺术本身的发展受波普艺术、极简艺术、观念艺术等艺术流派和思潮的深远影响，因此也可以说，装置艺术的形成与发展离不开杜尚的艺术与观念。其中，观念艺术的发展与探索和装置艺术属于共时性的发展，早期装置艺术的内在体系便深受"概念大于形式"的思维方式的影响。

观念艺术的核心人物是约瑟夫·科苏思（Joseph Kosuth），他的装置将现成品或完成度极高的空间形态与文字结合，他的作品《一把和三把椅子》（图 5-3），通过物质到非物质、现实到观念的演绎，涵盖了椅子本身的所有可能，这种对形态与艺术分类的超越是观念艺术最重要的核心内容。科苏思认为艺术的先决条件在于一种概念上的状态，对所有观念艺术家来说，语言如同一种工具，借由语言可以让观众抵达艺术以外的很多界域。日本艺术家河原温并没有过多地将自身规定在观念艺术的形式之中，时间的流逝成为他永恒的主题，他的系列作品《今天》以印刷体的文字将日期画在灰色、红色的画布上（图 5-4），并在画廊、美术馆的空间中精致地陈列，这项工作延续至今，他以极限的方式传达出装置艺术不可回避的视觉审美和心灵体验。

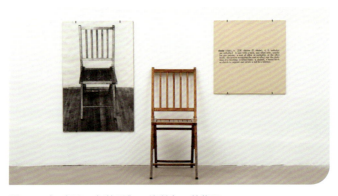

图 5-3 《一把和三把椅子》，约瑟夫·科苏思，1965

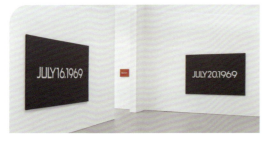

图 5-4 《今天》系列作品，河原温

5.1.3 新媒体装置艺术

5.1.3.1 新媒体装置艺术的概念

20世纪以来，在新媒介的快速发展中，科学技术与装置艺术的碰撞，迸发出新的艺术形态，赋予了艺术创作新的方向。新媒体装置艺术是新媒体与装置艺术的结合，它是以光学媒介和电子媒介融合装置艺术的表现形式进行艺术观念表达、艺术作品创作的一种艺术形式。新媒体装置艺术是装置艺术与新媒介多元化发展的必然结果，它同时具有装置艺术与新媒体艺术的内容表达，还有本身的特征与属性。新媒体装置艺术作为当代艺术语言，它的创作手法多样且新颖，同时不再局限于展览场合的某处，而是可以根据场合灵活变动，更能激发人们参与互动的兴趣，给人们带来全新且多维的艺术体验，拓展人们的视野。

5.1.3.2 新媒体装置艺术的类型

在新媒体装置艺术领域，由于技术媒介不同，其形态类别也不尽相同。依据媒介类别其形态可划分为影像装置、互动装置、网络装置、声音装置、机械装置、虚拟现实装置、新材料装置等。

（1）影像装置

影像装置是新媒体装置艺术应用最为广泛的形态之一，录像装置艺术是其雏形。20世纪70年代以来，影像装置艺术得到迅速的发展（详见第3章）。随着基于模拟技术的录像艺术逐渐被基于数字技术的影像艺术所替代，录像装置则演变为以数字动态图像为主的影像装置，电视机的摆放也演变为各类装置设备的创意性构建，这促成了影像装置艺术的多维美学的形成，为人们提供了一种非线性叙事观念的体验。如艾萨克·朱利安（Isaac Julien）的作品《千重浪》是一件由9块幕布组成的动态影像装置，中国多位顶尖艺术家参与了这部作品。《千重浪》运用了现实、科幻及纪实等多种电影表现手法，融入了中国历史、传奇及民间传说，情节穿插于跨度500年的时空中，探讨了人类为追求"美好生活"而甘心冒险的欲望（图5-5）。

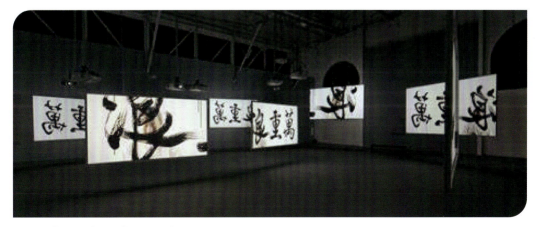

图5-5 《千重浪》，艾萨克·朱利安

（2）互动装置

互动装置是新媒体时代下，新媒体装置艺术中又一重要的艺术形态。伴随着科技的进步，越来越多不同的技术手段被运用到新媒体装置艺术作品中，不同的跨界融合，将观众与作品很好地联系在一起，使得观众可以自主操作，从而在作品中得到反馈，即参观者也是创作作品的一部分。该形式带给观众兴趣的同时，完全冲破艺术领域的壁垒，呈现到越来越多的其他的领域上，这让人们对艺术有了全新的认识，也进一步加快了其发展的脚步。5.2 部分会对互动装置做进一步详细的介绍。如 Studio INI 的《城市印记》（Urban Imprint）是一个互动装置（图5-6）。它重建了城市环境的结构，并将城市想象为一个扩音器。它重新塑造人与建成环境之间的关系，使人们能够通过自身的活动重新塑造物理空间和建筑。当人们走过这个装置时，装置表面的边界会上升、后退、局部分离。《城市印记》想要探索一个高度响应式的城市空间的潜力，希望人们通过自己独特的印记感受到存在与控制力。

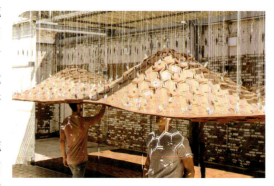

图 5-6　《城市印记》，Studio INI

（3）网络装置

网络技术的运用本质上构建了一个虚拟人群空间，模糊了人与人、人与工作、人与娱乐之间的界限。"源于世界并分享于世界"是网络装置艺术信息共享的审美理念。艺术家利用网络平台与参与者在网上互动与共享，获得信息的累积或建立一种虚拟环境下的新的装置概念。网络装置艺术是跨学科领域的探索，它拓宽了艺术的参与形式。视觉元素与信息资源的集合，是艺术家表达个体意识的根本，它所特有的审美原则便体现在作品的信息资源共享。如肯·戈德堡（Ken Goldberg）的《远程花园》（Tele-garden）可以让每个观众都成为一个远程园丁，通过互联网登录"远程花园网站"，远程操控机器人种植、灌溉种子，观察种子生长过程的同时也可以远程和其他园丁分享信息（图 5-7）。

图 5-7　《远程花园》，肯·戈德堡（Ken Goldberg）

（4）声音装置

声音艺术（sound art）在当代艺术界是一个专门的艺术表达门类，属于当代艺术的一种，主要是指把"声音视为表达思想的一种工具、一种媒介"。随着新媒体技术的不断发展，以声

音为主要表现形式的装置层出不穷，如通过语言、音乐、音响等，从而展现不同的主题、情绪。当然，声音与图像的相互配合，同样可以通过新媒体技术表现出来，形成音画互动等形式，使得受众在视觉与听觉共同作用下，产生相应反馈。英国声音艺术家苏珊·菲利普斯（Susan Philipsz）一直发掘声音在心理学和雕塑方面的潜力。其作品《低地》（Lowlands）安装在苏格兰的克莱德河桥底（图5-8）。艺术家以自己未经训练的嗓子哼唱了一段16世纪的苏格兰民谣《低地》，讲述了一个不幸葬身大海的水手，灵魂历尽千辛万苦返还家乡与亲人道别，对爱人表达爱意的哀歌。民谣歌曲、艺术家的声音和这座大桥，包括桥周围的环境、行人，都是这件声音艺术作品的组成部分，各种自然和人为的声音合为一体。

图 5-8 《低地》，苏珊·菲利普斯，2008~2010

（5）机械装置

在新媒体装置艺术的领域内，机械装置体现了后工业时期对于工业化大机器时代的某种眷顾与复兴。机械技术与复合材料结合新媒体技术，遵循理性主义原则，用几何形体以及简约抽象的色彩进行机器装置的创作，机械装置的创作更多追求功能主义，其呈现相对以简单、抽象为主。机械装置形态的出现也是机器理性与艺术感性的完美结合，体现了一种秩序、复合、智能的美（图5-9）。

图 5-9 《义体》（Prosthesis），美国 Furrion 公司

(6) 虚拟现实装置

计算机图像技术的日新月异使得数字化虚拟的三维仿真现实得到了充分的体现，虚拟现实装置艺术是集动画、虚拟现实和互动技术于一身的装置作品，对于各种临境的模仿与表现成为此类作品的主要目的，这种形式多带给人以沉浸式的体验，忽略自身所处的真实环境、自我意识，推动了叙事与人类文化发展的进程。

虚拟现实装置艺术以参与形式和受众感受为主，以叙事的方式给人们提供了一个多元的、异质的空间，将探索、叙事、穿插、交叠与互动融入沉浸式审美，主要包括展示虚拟幻境的虚实之美与表现身临其境的沉浸之美（图5-10）。

 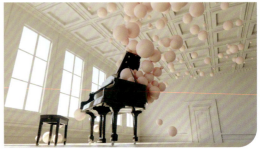

图5-10 《填补空间》（Filling Space），费德里科·皮奇

(7) 新材料装置

装置艺术是"场地＋材料＋情感"的综合展示艺术，由此可见材料对于装置艺术呈现的重要性。而不断发展的物质文明，为艺术家对于新媒体装置艺术的创作提供了更多的可能。早期装置艺术更多地运用低成本的天然材料，而随着技术的逐步演变发展，如今新媒体装置艺术则更多借助科技的力量，综合运用各类新材料、新工艺、新技术，充分触动视觉、听觉、嗅觉等多感官体验。如《梵高小径》（VAN GOGH PATH）是未来智能公路的一部分，是由丹·罗斯加德（Daan Roosegaarde）和海伊曼（Heijmans Infrastructure）利用新材料设计的交互式、可持续的未来道路。其目标是利用光、能源和与交通状况相互作用的信息，打造智能道路。梵高小径在白天充电，晚上发光。它创造了一个充满奇迹和灵感的地方，促进了公共安全和当地旅游业的发展（图5-11）。

图5-11 《梵高小径》，丹·罗斯加德和海伊曼

5.2 交互装置艺术

5.2.1 交互设计

交互设计（interaction design，简称IXD）是一项设计交互式产品、环境、系统和服务的实践，其主要关注点在于用户动机、需求、行为层面，已被广泛应用于工业设计、建筑设计、环境设计等诸多领域。简单来说，交互设计是以目标为导向进行设计，核心在于体验和参与，即交互设计要求设计师将用户体验和用户参与作为设计的起点和终点（图5-12）。

交互设计的概念被提出后，诸多学者曾对交互设计进行定义（图5-13）。基于现有文献对交互设计的描述与分析，可将交互设计界定为：交互设计是对人的行为的设计，以行为描述和规划为核心的产品系统设计，目标是使人的行为活动更加简单高效，获得良好的用户体验。

图 5-12　交互设计学科

图 5-13　交互设计概念的演变

5.2.2　人机交互

人机交互（human-computer interaction，简称 HCI），主要研究人的认知模型和信息处理过程与人的交互行为之间的关系，研究如何依据用户的任务和活动来进行交互式计算系统的设计、实现和评估。人机交互是20世纪80年代初出现的一个研究和实践领域，从70年代后期开始，随着个人计算机的普及，逐渐出现人机交互的需求。尽管人机交互最初起源于计算机科学，但是迅速扩展到包括可视化、信息系统、协同系统、系统开发过程、设计等领域。从最初关注个人与通用用户扩展到社会和组织计算；从桌面办公应用扩展到游戏、学习、教育、商业、医疗以及社区系统；从早期的图形用户界面扩展到更多的交互行为、技术和设备中。

交互设计与人机交互的区别在于以下方面。从学科属性角度看，人机交互在计算机科学领域，强调人和计算机的互动关系，是用户参与计算机系统，通过输入、处理、输出的循环过程进行沟通与交流的一种机制；交互设计隶属于设计学科，其信息传递的对象更为广泛，包括人、产品、环境、系统、组织、文化等，通过研究信息传递的方式，建立人与外部世界的联系。从研究与实践角度看，人机交互从业者往往更注重学术，并且参与科学研究；交互设计师可以理解为人机交互的实践者，将理论及技术应用到特定的问题、使用环境与目标对象中去（图5-14）。

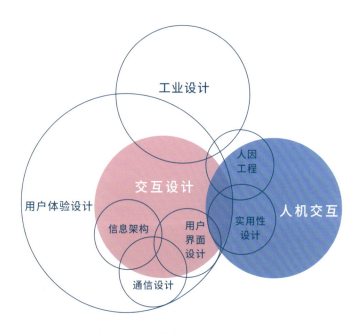

图 5-14　交互设计与人机交互的区别

5.2.3　交互设计的方式和交互硬件

5.2.3.1　交互设计的方式

表 5-1 是交互设计的方式。

表 5-1　交互设计的方式

方式	细分	内容
视觉交互	视觉检测	计算机通过摄像头等图像或视频捕获设备从外界接收的视觉信息
	视觉识别	计算机通过摄像头捕捉并在画面中检测，进一步判断所检测到的目标是什么，根据具体的判断结果做出不同的反馈。常见的交互作品形式包括手势识别交互、表情识别交互以及姿势识别交互等
	视觉跟踪	让计算机自行跟踪画面中的某个特定目标的运动轨迹，在交互艺术作品中，这个特定目标的运动往往由观众或参与者来实时控制
听觉交互	声音检测	日常生活中的声控灯就属于常见的听觉交互形式，声音信号就好比是灯的开关。在众多交互作品中，声音往往和别的感知形式并存且协同工作，很少单独存在
	声音识别	随着声音处理技术的发展，声音的交互形式也越来越多样、自然且智能化，计算机不仅可以检测到声音的存在、高低，还可以具体地识别出声音的内容
触觉交互	无	通过人身体某个部位与作品本身真实的接触来完成整个交互过程，从某种意义上来说，会使观众的沉浸感、体验感更强，尤其是在虚拟现实交互设计中显得尤为突出
通感与联觉	无	在交互设计中，联觉充当了重要的角色，不同的感知形式被无形、巧妙地联系在了一起，视觉、听觉、触觉的相互结合不仅提升了作品的可欣赏性、可融入性，更增强了作品的交互性和趣味性

5.2.3.2　交互硬件——可穿戴交互设备

可穿戴交互设备即为一种可以直接穿在参与者身上的，便携式的，可用于各种数据传输，且具有部分计算功能的设备，比如眼镜、头盔、手套、衣服等。随着相关硬件和软件技术的快速发展，可穿戴交互设备已经从研发阶段走向了各种不同的应用领域。同时，随着传感技术、互联网技术以及无线通信等技术的不断成熟，可穿戴交互设备也越来越轻便，即可用越来越小的模块来实现，其应用领域也越来越广泛。通常，按照穿戴的方式，可以将可穿戴交互设备归纳为头戴式、眼镜式、臂腕式、手套式（图 5-15）、衣着式设备（图 5-16）等。

图 5-15　手套式穿戴设备 Senso Glove

图 5-16　衣着式穿戴设备

5.2.4 互动装置艺术

交互即交流互动。通过某个具有交互功能的互联网平台，用户在平台上不仅可以获得相关资讯、信息或服务，用户与用户之间或用户与平台之间还能相互交流与互动，从而碰撞出更多的创意、思想和需求等。在新媒体艺术领域，交互更多是创作者与作品、观众与作品、创作者与观众之间的相互交流。而在互动装置艺术作品中，创作者的情感表达、作品的氛围营造、技术手段的实施、观众的情感体验，四者之间相互联系，缺一不可，以此真正达到"感同身受""沉浸体验"的目的。这种艺术形式弥补了原有艺术作品中缺少与观众沟通的重要环节。不仅如此，这种形式突破了时间、空间等障碍，将其与生活进行多维度创作改造，将现实与虚拟、过去与未来相连接，展示出富有人文底蕴的艺术形态，从而引发人们的思考（表5-2）。

表5-2 互动装置艺术的特征

特征	表现
审美性	新技术、新材料、新工艺，改变了传统的设计形式，新媒体技术的出现和发展满足了艺术发展的客观需要。新的技术改变了原来单纯界面的展示，增加了互动的成分。互动式、体验式信息传播让人们更容易接受并满足受众新的审美需求
交互性	交互技术是使作品完整呈现的关键之一，交互除了观众与作品之间的交互，还包括观众与创作者之间的交互。互动是建立在情感共鸣的基础上的，观众与创作者通过作品的连接，相互沟通并加以期待
材料性	互动装置艺术的材料充当着一种媒介功能，在传达艺术信息的同时，以互动的形式密切联系了观众与作品的关系。观众在享受新材料、新技术带来的舒适体验的同时接收相应信息
公共性	公共空间的对话是相对复杂多变的。观众在开放空间参与作品的互动性越高，装置艺术作品的公共性越能被激活。开放互动的公共艺术作品让受众、作品和环境三者实现了和谐统一，在相互作用的过程中真正体现了作品的价值
情感化	人文主义的发展，更加重视人的感受，艺术家在设计装置作品时充分考虑了受众的心理和情感上的需求，利用互动装置新的艺术形式体现对受众的人文关怀
融合性	新型媒介所具有的跨学科性科技与艺术的融合提供了前提。互动装置艺术的融合性是包含艺术、人文、历史等综合的跨领域融合
虚拟性	虚拟的视觉幻象主要体现在科技应用层面上的艺术作品中。当代计算机虚拟技术的切实应用使得互动影像装置艺术中虚拟现实和超现实的视觉表现成为一种可能。通过虚拟的效果，把无法在现实环境中实现的对世界的认知与思考，经过自身或他人的参与得以实现

5.3 沉浸式互动装置艺术

近年来，基于体验经济的不断兴起以及当代数字媒介和人工智能的不断发展，各类大型沉浸式艺术展览层出不穷，沉浸式装置艺术也逐渐走出展馆，进入人们生活的各个领域。这一现象的出现正在逐渐改变以单一感官体验与静观为特征的传统审美范式，随之转向多感官、动态多元的沉浸式审美范式，使得沉浸式装置本身正发生着区别于早期沉浸式装置的艺术特征变化。

5.3.1 沉浸式互动的概念与特征

5.3.1.1 概念

沉浸式互动装置艺术是指为了让观众获得现场感与真实感，在新媒体技术和其他手段的支持下，通过营造虚实相融的空间情境，观众能够通过视、听、触、嗅等多感官体验和智能化艺术作品实现即时交互以达到全身心的融入、沉浸和情感交流，从而得到沉浸式的审美享受（图5-17）。

与传统艺术形态相比，沉浸式互动装置艺术更强调在一个相对封闭的空间环境中，作品所营造出的整体氛围。当然，这种艺术形态并非简单意义上装置空间对观众的包围，而是强调如何唤起艺术受众的身体与情感的双重投入。

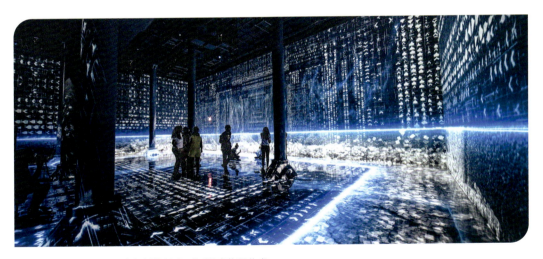

图 5-17 雷菲克·阿纳多尔创作的大型沉浸式装置艺术

5.3.1.2 艺术特征

（1）全面的沉浸

teamLab的创始人猪子寿之曾提出"超主观空间"的概念。这一概念应用于沉浸式装置艺术中，便呈现为一种处处是中心、无处是边缘的浸入式超主观视觉空间。相比于传统艺术形式，三维

空间成为作品表达的重要载体，在该空间中，没有明确固定的观赏位置，任意角度都可以欣赏到作品本身，接收到创作者所要表达的全部内涵。

（2）边界的融合

边界融合并非试图将数字技术痕迹从作品空间中完全抹除，而是善用数字技术，使其既服务了作品的视觉呈现，同时不会喧宾夺主而占据受众的主要思维空间。所以说"真正成功的技术就是让使用者感觉不到任何技术因素的存在"，如此观众才能全身心沉浸于作品世界。

（3）流动时空——动态与交互的运用

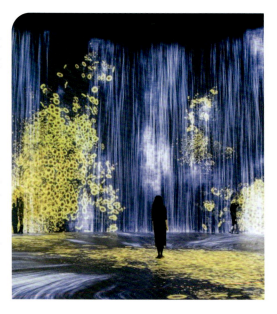

互动装置艺术作品最为明显的特质之一就是"动态性"。在沉浸式互动装置艺术作品中，动态性通常以影像的方式最直观地呈现，缩短观众理性思索的时间，打破了传统二维空间的局限。但这种动态不是普通意义上的"动"，而是在一定控制与关联下，时间、空间以及内容维度的自由流动。20世纪末，曼威·柯斯特（Manway Koester）将全球化下的社会解读为以网络为逻辑的，"没有明确的中心与边缘之分，而是节点和边际随时变化着的、半透明的拓扑空间"，并将其称为"流动空间"。这种解读同样适用于沉浸式装置艺术的作品空间，这种流动发生在作品内部，也发生在作品与观众、观众与观众之间（图5-18）。

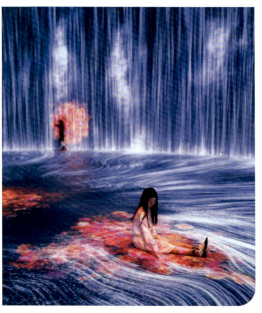

图5-18 teamLab创造瞬息变幻的影像与观众互动

5.3.2 艺术形式营造

5.3.2.1 主题确立、功能定位

作为艺术创作者，在作品创作初期，除自身灵感、情感的倾注外，更要从观众角度出发，以观众为本，创作出观众接受的作品，才能真正获得观众的情感认同。接受美学的重要理论家之一沃尔夫冈·伊瑟尔（Wolfgang Iser）曾针对文学作品提出"隐含的读者"的概念，即作者在写作时对本文未来的读者形象的构想。"隐含的读者"的构建会直接影响作家的创作。虽然

"隐含的读者"的概念最初是针对文学创作提出的，但在沉浸式互动装置艺术中也有着异曲同工之妙。在沉浸式互动装置艺术中，创作者需准确地构建"隐含的读者"，掌握大部分"隐含的读者"的需求，才能创造出"以人为本"的作品（图5-19）。

图5-19　掌握"隐含的读者"的需求的方法

5.3.2.2　氛围营造、感知带入

沉浸式互动装置艺术通过交互体验的虚拟现实，将观众带离外界干扰，并利用观众的感知系统，将真实感知内容与幻象融合，营造一种完整沉浸体验。空间中色彩的运用、温度的变化、声音的形式甚至空间的大小、高低等都会给观众带来不同的感受。

沉浸式互动装置艺术是一种多维混合的艺术，它在真实空间的基础上通过数字技术构建的虚拟空间、赛博空间，能够把二者相互融合呈现，顺应时代的发展规律。整个空间与外界相隔，运用不同手段打破传统空间规律。例如：整个空间直接营造成超乎现实世界，人们无法触及的景象；又或者通过观众的行为引起空间影像的转变，将行为与影像通过不同手段进行衔接等。

5.3.2.3　分层体验、情感融合

新媒体艺术先驱罗伊·阿斯科特（Roy Ascott）教授提出：新媒体艺术最鲜明的特质为连接性与互动性。让观众参与艺术作品的创作是互动影像装置艺术连接性和交互性的保证。互动装置艺术最大的魅力莫过于技术与艺术的融合，这种融合打破了传统对于技术和艺术的刻板印象，技术不再是冰冷的，艺术也不再是遥不可及的。技术与艺术的融合也是将观众的身体与作品的空间相互融合（图5-20），正如梅洛·庞蒂（Merleau Ponty）所说："大多数身体的存在是空间性的，具有借助于空间发生关系表达一种超越时间的功能。"

当身体行为融入作品所在的空间时，观众与作品的距离被拉近，同时摆脱原有的身份，成为空间中的一个重要元素，产生一种全新的演绎空间和审美体验。

5.3.2.4　深化唤醒、情感共鸣

该步骤更多的是对前面三步的汇总，创作符合大众情趣的作品，应用合理的材料技术，在适宜的场地空间中呈现，构造出一件完整的交互影像艺术作品，让观众有不同层次的情感体验，才会更容易引起深层反思与情感共鸣。艺术作品作为创作者一种经验的浓缩与再创造，能够使观众的审美得到提升、情感体验得到升华，这才是艺术作品真正的效果所在。

日本艺术家池田亮司关注各种声音的原始形态，利用拍子去营造气氛，在旋律上形成一种极简主义的风格。有时他还会使用原始声音、电子音调和噪声来做现场表演，形成一种沉浸式的音乐作品。如其作品《无限》（图5-21），展厅就像是个巨大的数字屏幕，而池田亮司设计的声音伴随着地面上类似条形码式的黑白条纹，一起延伸到视觉的顶端。在这里，观众要么是感到头晕目眩，要么是像进入了舞池般兴奋，甚至会在电光石火的环境中进入自我的冥想状态，激起观众强烈的情感共鸣。

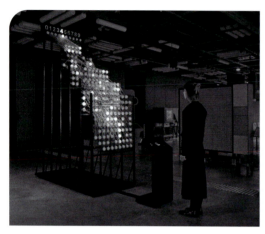 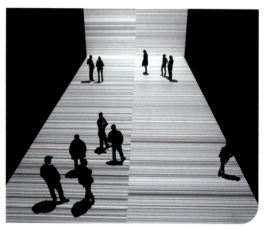

图5-20 算盘（THE ABACUS）深度学习网络的交互式灯光雕塑　　图5-21 《无限》，池田亮司

5.3.3　案例分析

5.3.3.1　雷菲克·阿纳多尔《消融的记忆》

雷菲克·阿纳多尔（Refik Anadol）的《消融的记忆》（Melting Memories）是一件将"回忆"这个动作可视化的作品。由于雷菲克的叔叔被确诊为阿尔茨海默病，逐渐回忆不起事情了，他便将记忆的消失理解为融化，于是创作了这件作品。

此作品包含数据绘画、扩增数据雕塑和光投影在内，首次以先进的技术和艺术的形式，为参观者呈现了人脑的运行机制。每件作品均获得了加利福尼亚大学Neuroscape Laboratory实验室先进的技术支持，团队从脑电图中收集人脑在认知控制下的神经机制数据，这一数据体现了脑波运动，提供了大脑在不同时间里的运作数据。这些数据的集合，为艺术家打造多维度视觉模型作品提供了有力支撑——在巨大屏幕上宛如动态壁纸的画面，实际就是大脑思想活动的具象化。

2018年此项目于Pilevneli画廊展出（图5-22）。展览现场不仅展示了先进的科技和艺术成果，还为参观者带来了从古埃及时期到《银翼杀手2049》中的未来世界的人类记忆研究，引发了人们对神经系统学与科学的融合这一长达数个世纪的哲学争论的关注，抛出了人工智能不再与个人隐私相冲突的新时代议题。

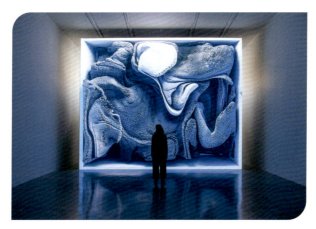

图 5-22 《消融的记忆》展览现场

5.3.3.2 草间弥生《无限镜屋》

《无限镜屋》是日本艺术家草间弥生(Yayoi Kusama)具有代表性的大型系列装置艺术作品。作品大概有 20 个版本，大部分是利用小灯点缀黑暗的镜像空间，一方面强调草间弥生的经典圆点；另一方面营造出宇宙的空间感，带领观众感受置身于地球之外的感觉。

《无限镜屋：满载生命灿烂》（图 5-23）是草间弥生设计的最大的装置之一，是她为 2012 年泰特美术馆举办的回顾展而创作。草间弥生对无尽空间的看法，以及她标志性的波尔卡圆点，很大程度上是受她的焦虑和幻觉的影响，这些情节通常以网或斑点的形式出现。整个装置在展览房间内，从地板、墙壁、甚至天花板都覆盖着镜子，形成了一个镜面走道，走道上则有浅浅的水池，在镜像空间中悬挂着蓝色、红色、绿色等色彩缤纷的圆形 LED 小灯，透过四面八方的镜子与水池不断反射，灯光有如闪烁的银河，令人分不清楚真实与虚幻。作品让观者置身一个仿佛无有涯际、似真若幻的绚烂空间。

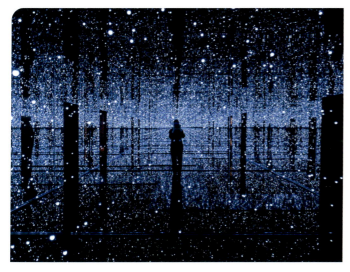

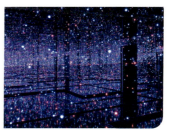

图 5-23 《无限镜屋：满载生命灿烂》，草间弥生，2012

5.4 专题拓展

5.4.1 动态装置艺术

20世纪以来,翁贝托·薄邱尼(Umberto Boccioni)和弗拉基米尔·塔特林(Vladimir Tatlin)等艺术家从制造运动幻觉和产生实际运动等不同角度力图动态呈现艺术作品。而真正奠定如今"动态雕塑"概念的则是美国艺术家亚历山大·考尔德(Alexander Calder)及其之后的乔治·里奇(George Ritchie),考尔德更是被公认为将动态艺术发扬光大,并使之走入广阔公共空间的第一人。进入后工业时代,公共艺术的崛起很大程度上改变了动态雕塑装置的面貌。而到了21世纪,在科技含量普遍提高的大背景下,动态公共艺术根据新的需求,逐渐呈现出新的发展。

《锤击者》(Hammering Man)是美国雕塑大师乔纳森·博罗夫斯基创作的一系列具有纪念意义的动力雕塑之一(图5-24)。它描绘了工人拿着锤子挥动手臂敲打的剪影形象。二维彩绘钢雕塑被设计成不同的比例,整体被喷成黑色。该装置的设计是为了让经过的人们可以在欣赏这个动画形式的同时思考锤子在自己生活中的意义。捷克艺术家大卫·切尼(David Cerny)创作的《弗兰兹·卡夫卡肖像》(Metalmorphosis)(图5-25)呈现了捷克作家卡夫卡同名小说中人性在物质化社会中被挤压变形的主题。整个作品由重约14 t的多个独立的不锈钢板层组成,通过各个板面的形态以及旋转,塑造了一个三维的男子头像。通过内部电机,在程序控制下旋转,直至在特定时间与角度形成完整的人像,而雕塑嘴中含有一个大型喷泉底座,可通过网络控制其方向。这些作品很好地展现了21世纪动态公共艺术逐渐转向科技和程序控制的大趋势。

图5-24 《锤击者》,乔纳森·博罗夫斯基

图5-25 《弗兰兹·卡夫卡肖像》,大卫·切尼,2014

5.4.2 新媒体公共艺术

随着信息计算技术的发展，新媒体及数字化的方式已渗透到人们生活的各个方面。城市等各种公共空间已不再是原有的地域空间，而是发展成了以互联网为基础的多维空间。而新媒体艺术表现出更强的虚拟性、公共性、及时性和互动性，使得公共空间和新媒体艺术之间的互动形成了设计和实践的交集。

公共艺术（public art）作为城市理念、城市文化和公共空间的融合，首先强调的是公众的参与性，同时公共艺术作为艺术的一部分与艺术美学有所重叠。从这个意义上讲，公共艺术是指以大众需求为前提在公共空间中进行艺术创作。它由三个要素组成：艺术创作、公共空间和大众参与。其中，大众参与是核心部分。而新媒体公共艺术更是一种复合艺术形式，是存在于公共空间的艺术与新媒体艺术的互动美学内涵发生联系的一种艺术表现形式。它以新媒体技术为表现手段，成为公共艺术与人们沟通的一种有效形式。150 Media Stream 是芝加哥最大的视频墙，是艺术、建筑和技术领域的多方面集合，旨在颂扬艺术作为集体体验的变革力量，它不仅代表着公共艺术的巨大飞跃，同时为艺术家们提供了令人兴奋的新型展览机会（图5-26）。

新媒体公共艺术语境是数字化的符号集成，以 0 和 1 的多元信息交流为基础。这种多元化符号表现，以计算机及其软件作为主要创作工具和展示手段。计算机图形技术使图像的表现力日益增强，并提供了广泛的表现空间。新媒体公共艺术与网络技术密不可分，它所呈现的艺术形态，不仅可以模仿传统艺术效果，还能够借助合成技术，延伸人的想象力并营造"不可能的想象世界"。其艺术的特征，是设计师通过对现实世界有选择地再创造，表达其对人类社会的基本观点，而这些观点是可以与他人分享的。同样观众对艺术形态可以参与体验，反之，艺术形态则在观众的互动下逐步展开。由于互动的形式不同，导致其产生的效果也可能有所不同，艺术形态的呈现永远处于动态之中。

图 5-26　芝加哥 150 Media Stream 视频墙

由杰森·布鲁格工作室（Jason Bruges Studio）设计的大型户外装置艺术《恒久的园丁》（The Constant Gardeners）（图 5-27），作为 2020 东京奥运会特别庆典活动"Tokyo Festival Special 13"的一部分在日本上野公园展出。该作品是一个巨型的动态艺术装置，将日本传统与尖端计算和工业机器人技术结合。

这件作品从传统的日本禅宗花园中汲取灵感，由四只机械臂组成，将黑色玄武岩碾碎并撒在画布之上。创作过程中，这些"园丁"共同创作了代表运动员动作的独特、不断变化的插图。它们由一系列定制算法生成，分析奥运会和残奥会赛事的视频片段，一些插图描绘了随着时间的推移展开的运动，另一些则照亮了一个壮观的体育时刻。在东京奥运会期间，机器人的现场表演直接根据比赛的日程安排，通过对视频影像中的数据分析实时创作。

这件作品融合了艺术、运动、计算和日本禅宗花园里的古老传统，是对传统工艺和不断发展的技术的沉思，为观众提供了一个安静的内省空间。它探索了一种新的围绕机器人技术的叙事方式，展示了这项技术是一种能够产生艺术创造力和实验行动的力量，它有助于我们走向更快乐、更健康的未来。

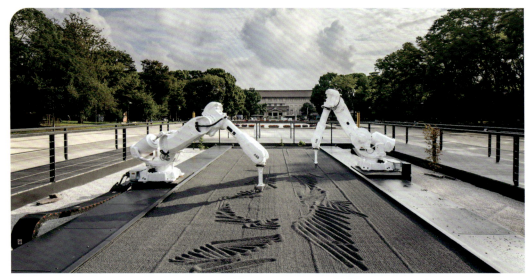

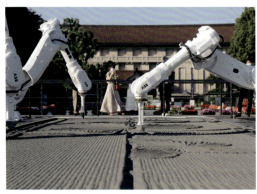 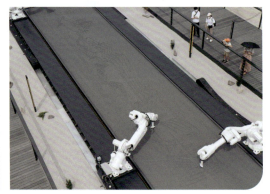

图 5-27　《恒久的园丁》，东京上野公园展览现场，2021

5.5 思考练习

■ 练习内容

1. 新媒体装置艺术创作：利用一些简单的电子设备表现你所感兴趣的中国传统文化，如皮影戏、刺绣、剪纸等。

2. 调研参观三次新媒体艺术展览，总结其中的新媒体装置类型。

■ 思考内容

1. 辨析装置艺术、交互装置艺术和沉浸式互动装置艺术的异同。

2. 人与新媒体装置艺术常见的互动方式有哪些？各种互动方式的特点是什么？

3. 什么是时间的装置？谈谈你的理解。

更多案例获取

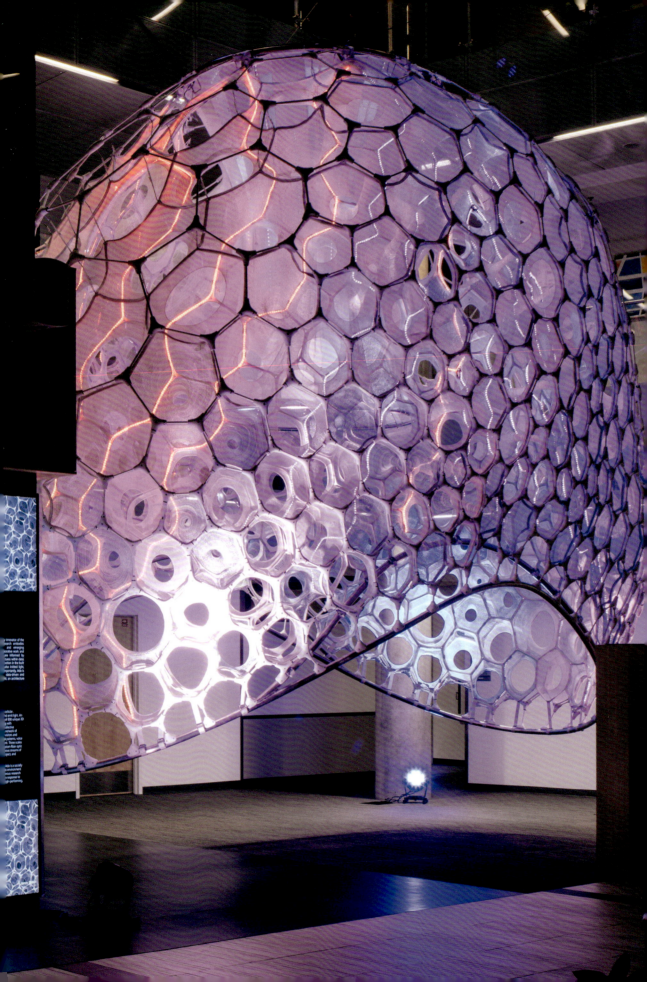

第 6 章 人工智能艺术设计

内容关键词：

人工智能　艺术创新　应用

学习目标：

- 了解人工智能艺术的概念及内容
- 掌握人工智能艺术设计的方法
- 学习人工智能在艺术设计中的应用

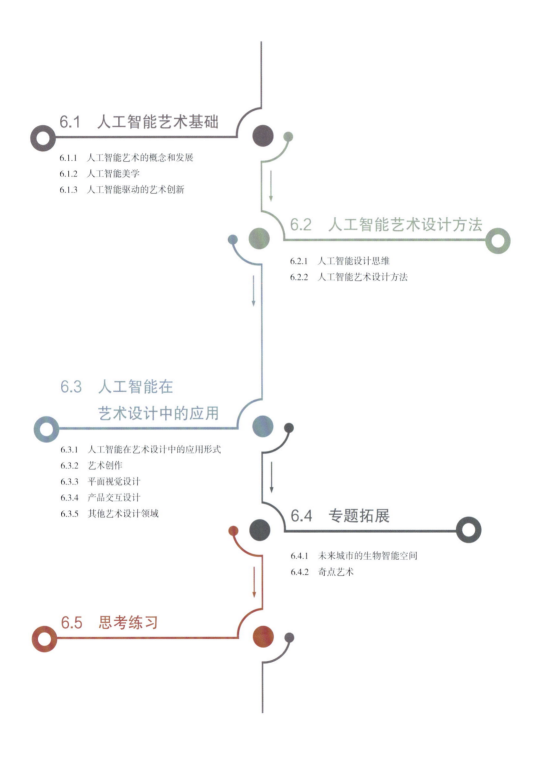

6.1 人工智能艺术基础
- 6.1.1 人工智能艺术的概念和发展
- 6.1.2 人工智能美学
- 6.1.3 人工智能驱动的艺术创新

6.2 人工智能艺术设计方法
- 6.2.1 人工智能设计思维
- 6.2.2 人工智能艺术设计方法

6.3 人工智能在艺术设计中的应用
- 6.3.1 人工智能在艺术设计中的应用形式
- 6.3.2 艺术创作
- 6.3.3 平面视觉设计
- 6.3.4 产品交互设计
- 6.3.5 其他艺术设计领域

6.4 专题拓展
- 6.4.1 未来城市的生物智能空间
- 6.4.2 奇点艺术

6.5 思考练习

6.1 人工智能艺术基础

6.1.1 人工智能艺术的概念和发展

6.1.1.1 人工智能艺术的概念

人工智能（artificial intelligence，简称 AI）即用人工的方法在机器（或计算机）上实现智能，又称机器智能、计算机智能。人工智能是自然科学、文化社会、科学文化、人文艺术的一种交互方式，需要综合性很强，艺术媒介本体之外的观念延展。

人工智能艺术是计算机发展到今天，变成高度自动化的产物（图6-1）。更准确地说它可以叫神经网络艺术，是一种使用神经网络、代码和算法进行创作的新形式。未来的人工智能艺术是指机器通过深度学习掌握一定的艺术创作规律，实现机器的智能化和艺术创作的自主性相互融合，从而创作出具有一定艺术样式的作品。艺术创作中包含了人类智能中最复杂的几个部分，如创造性、艺术标准、意向性、审美情感、审美心胸、身心问题等，当前的人工智能还处在发展阶段，并未实现真正的创作。

图6-1 《蜻蜓之河》，kling klang klong，人工智能艺术

6.1.1.2 人工智能的历史

自1956年在达特茅斯（Dartmouth）会议上被首次提出，人工智能经历了60多年的历史，如今正在加速发展，成为新时代引领科技进步的主力军（图6-2）。

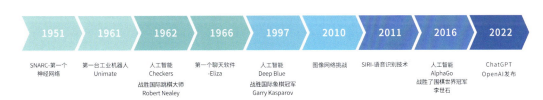

图6-2 人工智能的历史

6.1.1.3 人工智能艺术的发展

人工智能属于科学领域，从字面上看，人工智能的前三个字母 art 就是艺术，人工智能在艺术领域得到了很好的应用，同样引起了世界瞩目。早在 20 世纪 50 年代以前，古希腊哲学的潜在关系、近代以及以后的哲学思想都曾为人工智能艺术的出现奠定了潜在的影响。在此之后，艺术家们就开始使用计算机创作作品。计算机艺术可以说是人工智能艺术的基础，并为当代人工智能艺术提供了理论框架。

最早的计算机艺术是一种利用计算机算法生成的简单图像。1958 年，匈牙利艺术家尼古拉斯·舍弗尔（Nicholas Schafer）及瑞士雕塑家让·丁格利（Jean Tinguely）尝试制造机器绘画，斯图加特大学马克斯本斯实验室的一组工程师开始进行计算机图形的相关实验，弗里德·纳克（Frieder Nake）等艺术家也开始探索使用大型计算机、绘图仪和算法创建视觉艺术作品。

图 6-3 《元机械》，尚·丁格利，1954

但实际上我们可以看到，传统的计算机艺术的创作主体仍为艺术家，计算机仅提供辅助作用。这也是与人工智能艺术最大的不同，人们试图让计算机创作程序，使其能够在一定程度上独立作画（图 6-3）。1956 年匈牙利裔法国艺术家尼古拉斯·舍弗尔造出了能够创作艺术的"CYSP 1"型机器人（图 6-4）。

而人工智能的第二次与第三次浪潮更是有力地推动了艺术形态的认知与创新。从古希腊哲学思想的基础演变发展到现在，人工智能艺术经历了曲折和艰难的历史过程，依然处在发展与探索之中。人工智能技术的持续发展，不断提高人类的能力，促使科学和艺术相互融合，从模仿开始，进而对艺术作品产生新的认知，更加促进艺术形式的创新，共同推动了整个社会的进步。

图 6-4 尼古拉斯·舍弗尔的"CYSP 1"

6.1.2 人工智能美学

美学是有关感性认识的科学,它不仅是一项有关人之外的"客体"的学问,也是有关人自身的学问。美学通常被认为是主观的审美感知意识活动,审美意识是一种能够沟通人类有形的物质世界与无形的精神世界的关键的意识行为。工业革命以来的科技进步促进了美学的发展,出现了机械时代的机器美学、电气时代的技术美学、信息时代的认知美学。而人工智能时代的到来,使我们面临划时代的科技变革,人工智能时代的美学表现为人与智能的融合共生(表6-1)。人工智能美学(the aesthetics of artificial intelligence)并非一个不同于人文主义美学的框架,而是人文主义美学的延伸。它是在人工智能技术发展过程中所出现的与美学有关的一些问题,其主要内容包括人工智能对人类感性(包括情感)和艺术的模拟、人工智能艺术的风格与鉴赏、人工智能视野下人类情感和艺术本质问题等,其研究方法主要是哲学美学的方法,并需要结合诸多学科如脑科学、神经科学、生物进化等理论以及人工智能领域最新进展来进行研究(图6-5)。当前人工智能艺术中涉及的诸多问题,是人工智能美学研究的重要内容。

表6-1 美学的发展变化

时代	美学	人际关系	美学特点
蒸汽时代	机器美学	操作关系	形式追随功能
电气时代	技术美学	协同关系	形式唤醒功能
信息时代	认知美学	交互关系	形式映射功能
智能时代	智能美学	融合关系	形式脱离功能

图6-5 《灵感墙》,德国达姆施塔特默克创新中心,2018

6.1.3 人工智能驱动的艺术创新

人类通过视觉与大脑来认知艺术作品，建立起"形"和"态"之间的关系。人工智能也需要像人类一样，通过机器学习来认知这个世界，建立艺术形态的"形"和"态"之间的关系。通过学习，人工智能可以从生命机理中获得灵感，通过神经网络模型从图像中识别出事物，并基于训练好的模型进行图像的识别与认知。

2016年，谷歌公司的深梦（Deep Dream）利用神经网络技术，训练计算机识别图像，并进一步生成艺术化图像。通过深度学习，人工智能能够在复杂的图片中分辨出"形"从而进行归纳分类整理，并且能够提取其内容、造型、色彩、构图等要素，实现对视觉领域的认知。这也是人工智能在后期创造出创新视觉形态的关键性所在（图6-6）。

图 6-6 谷歌 Deap Dream 神经网络技术对于图像的识别

人工智能的基础是通过大量学习进行素材的积累，这方面与人类的学习能力相似，然而若仅仅是这样，人工智能仍然无法达到人类的能力——创新。人类对大自然进行认知是为了创新，因此，人工智能也需要和人类一样，在认知的基础上创新。

人工智能之所以能够创新，是因为它已经从有监督学习发展到了无监督学习的境界。无监督学习是人类能够不断创新的重要方式。人工智能正是因为借助 GAN（generative adversarial nets，生成对抗网络），从而突破了这一瓶颈，实现人工智能的创新。生成对抗网络是由伊恩·古德费洛（Ian Goodfellow）于 2014 年提出的。生成对抗网络是一种生成模型，其背后的基本思想是从训练库里获取很多训练样本，从而学习这些训练案例生成的概率分布。生成对抗网络的训练也是从模仿到创新的过程。人工智能驱动视觉形态的创新设计发展过程中，科学家不遗余力地生成计算机对视觉"形"的认知能力，通过对视觉"形"的认知，进而完善人工智能的创新视觉生成模式。

6.2 人工智能艺术设计方法

6.2.1 人工智能设计思维

6.2.1.1 设计思维

设计思维（design thinking）又译为"设计思考"，是一种以人为本的、具备普遍适用性的、将人的需求、技术和商业相结合的设计师式的整合性思考方式和工具。其研究能够揭示成功产生设计产物的思维过程，以多种方式激发创新思维，并且增加对设计内部运作规律的理解，提供有效的问题解决方案，从而处理不同问题。

对于设计思维的定义可以概括为以下几点：①设计思维是一种思维方式；②设计思维是解决多学科棘手问题的方式；③设计思维是以人为中心的创新方式。设计思维流程的起点是从准确定义问题开始，以设计师的思维方式进行发散，寻找问题的可能形式和资源整合的可能性。设计思维的过程是分析和创造的过程，强调同理心的理解力、问题洞察力、原型创建、测试迭代和形成最终方案（图6-7）。

图6-7 设计思维的步骤

6.2.1.2 人工智能时代设计领域所发生的变化

科技为设计注入新的活力，使其开始注重大数据分析与应用，形成了基于数据及算法驱动型的生成设计方法，人工智能技术也为艺术设计的创新带来无限的可能。设计的语境正随着时代的变化发生重大的变化。人工智能技术具有"深度学习、跨界融合、人机协同、群智开放和自主智能"的特点。由于计算的参与，物的高度智能化使得人与物的关系发生了嬗变，形成了一个复杂的"人—智能—物（环境）"的关系。不同于以往的计算机辅助设计的模式，人工智能能够依据设定的规则以及大数据的学习和分析，独立探索新的形态、解构，寻找有意义的关联，形成人机智能深度协同设计的新局面。

6.2.1.3 人工智能设计思维的模式与特点

系统思维是系统化的思维方式,可以称之为全局观。设计是用来解决问题的,在寻求解决方案的过程中需要对习惯性的思考方式和外部世界的关联秉持开放的态度,然后进行领域转换,达到对设计思维的深潜(deep dive)和转换(suspension),接纳全新的意图和用户感知方式。大数据思维逐渐颠覆了传统产品开发设计的流程和模式,能够有效提升效能。数据挖掘、分析、筛选、应用的能力成为产品以及商业模式成功与否的关键。服务思维是从用户需求和情感体验出发的系统设计思维,是从用户角度来设计服务的功能和形式,确保服务有用、可用和好用。人机协同将是人工智能时代参与设计过程的主要模式。人工智能可以为人类提供服务,比如可以承担一些简单重复性的工作,从而提高工作效率,拓展人类的感知,探索新的领域等(表6-2)。

表6-2 人工智能设计思维模式与特点

模式	概念	特点
系统思维	系统化的思维方式、全局观	主要强调整体性、结构性、立体性、动态性、综合性等特点
大数据思维	借助对数据的分析来进行科学的决策	大数据思维的精髓在于运用更科学合理的方式去定义和精准化用户的痛点和需求,配合设计思维提供更为符合或超越用户预期的产品以及解决方案
服务思维	从用户角度来设计服务的功能和形式,确保服务有用、可用和好用	服务设计的核心思维是以用户为中心。从服务提供角度出发,确保服务有效、高效和独特
人机协作	人类与智能机器协同工作	人工智能可以为人类提供服务,将艺术和人工智能深度融合,驱动艺术设计创作迎来更大的创新和发展

新科技带来了社会形态及生活方式的变化,同时也导致艺术形式的变化及多元化,以彰显新的时代特征及个性。人们有必要充分利用人工智能这个新工具,创作出更加具有创新能力的作品,将艺术和人工智能深度融合,驱动艺术设计创作迎来更大的创新和发展(图6-8)。

图6-8 人工智能设计思维模式的联系

6.2.2 人工智能艺术设计方法

6.2.2.1 基于程序的设计方法

基于程序的设计方法以计算机辅助的方式生成概念进而提高构思效率。该方法相比较传统的设计方法,在获取启发创意灵感的设计知识、方案评价与趋势预测等方面具有优势。这可以大大降低设计师因缺乏不同类型的专业知识,或因文化、地域、立场等的差异而带来的设计的不确定性。众多学者在不断的发展中对其结构参数进行了优化,但仍有部分未突破传统设计思路,例如浅层神经网络具有收敛慢、算法易陷入局部极值等缺陷,导致训练失败。遗传算法由于局部搜索能力弱,易导致后期效率低等问题,仍需要在实验和训练的基础上不断改进网络结构,弥补算法的不足(图6-9)。

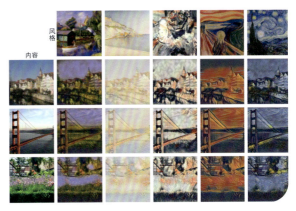

图 6-9　基于程序的设计方法制作的拼贴画

6.2.2.2 数据驱动的设计方法

数据驱动的设计方法不是源自设计思维或设计原则,而是基于数据驱动的创造力而开发的设计方法,也是计算创造力的一个新型分支,将数据置于设计创意工具的中心。特别是基于无监督对抗生成网络的诞生,可将语义思维网络与视觉概念组合形成完美闭环,再配合响应式设计、参数化设计形成优势互补,设计师只需给机器设定目标、参数、限制条件,检查和微调生成对抗网络生成的设计,即可获得一个理论上的满意解。例如,针对文献的局限性,借助无监督生成对抗网络,合成了勺子与树叶之间的颜色、形状、纹理和勺叶的功能等特征,通过观察模型所产生的图像,获得了勺子和叶子组合的潜在创意启示,比如设计整合素材和基于无监督生成对抗网络的设计方案(图6-10)。

图 6-10　基于无监督生成对抗网络的设计方案,徐悬等,2020

6.3 人工智能在艺术设计中的应用

6.3.1 人工智能在艺术设计中的应用形式

人工智能在艺术设计中的应用，主要通过以下两种形式来呈现：一是提高计算机的学习与模仿能力，学习艺术家的作品特征与风格，提取关键信息点，从而生成具备该艺术家风格的作品，该形式是对作品风格的临摹与再创造；二是利用计算机算法随机性的人机交互模式，实现艺术家与机器的共同创作。人工智能在艺术设计中的应用，大部分面向用户群体，是服务性设计，例如交互设计等。通过对数据的分析整合使得设计更加服务于大众，更加智能化。因此可以说，艺术灵感与数据整合是人工智能在艺术设计中应用的前提条件。

6.3.1.1 图像风格化处理

目前，人工智能在平面视觉设计方面的运用较为常见的是对图像的风格化处理。正如前文所述，人工智能应用的一方面是对艺术家风格的学习模仿与再创造。图像的风格化处理便是利用计算机程序算法，模仿目标图片风格，并将其运用于新的图片上，从而形成一张风格与内容混合的全新图片，增加其艺术性与多样性（图6-11）。

图6-11　图像风格化处理示例，银宇堃等，2020

6.3.1.2 选取素材

2016年11月，Adobe系统公司在Max会议上推出了Sensei深度学习系统，此系统可以应用在Adobe旗下的各款底层人工智能工具（例如可以应用在Photoshop、Premiere、Illustrator等软件中）（图6-12）。Sensei系统主要利用了Adobe长期积累下来的大量数据和内容，包括从图片到影像视频数据，以此来帮助设计师解决在设计过程中面临的各类素材问题。

图 6-12　在 Adobe Photoshop 中通过 Sensei AI 功能可以改变天空效果，例如亮度和温度

例如，通过 Sensei 系统可以在互联网的海量图片素材中，快速定位想要找到的图片。还可以通过 Sensei 系统来自动标记图片，让软件明白某张照片或某段视频所对应的内容。比如在 Photoshop 中，通过 Sensei 功能针对一张有天空和草地的照片，系统可以自动识别并标记出哪些是天空，哪些是草地，设计师只需要一键选择天空，然后进行相应的操作即可。相比以往通过像素对比算法的操作，这变得更加便捷与精确。

6.3.1.3　颜色运用

（1）语义颜色提取

通常情况下，人们会将颜色带来的某些感觉与某些词语相联系。设计师通常使用调色板表达颜色概念，所以让机器有效地学习颜色和文本之间的关系，创建调色板，可以很大程度地提高设计效率，并给设计师提供一些候选颜色，增强设计的多样性。例如 Text2Color 使用 sequenceto-sequence 模型获取文本语义生成调色板，从而实现输入文本之后可以根据输入词语、短语的语义创建相应调色板（图 6-13、图 6-14）。

图 6-13　Text2Color 根据语义生成调色板

图 6-14　Text2Color 根据生成的调色板对灰度图像进行着色

(2）颜色搭配

2017 年 9 月，乔治·黑斯廷斯（George Hastings）推出了一款在线颜色搭配工具 Khroma。此系统通过人工智能，可以根据用户选择的一组色彩，训练一个神经网络驱动算法，从而生成用户喜爱的各类颜色。同时，Khroma 通过学习大量的人工优质色彩搭配，根据用户需求，自动生成优选的颜色搭配方案。不仅如此，该系统还可以实现颜色间的高精度组合，相对于人工而言，缩短了配色时间，还能提高配色精度（图 6-15）。

图 6-15　对图像进行填色

(3）图像着色

图像着色在增强观众的视觉理解方面占据关键位置。精致的色彩搭配可为作品带来稳定感、统一感和个性，而之后的着色过程若采取人工直接着色，将会耗费大量时间精力。因此，人工智能的应用将实现对图像的自动着色，可大幅提高着色效率与质量。

对于自动着色来说，人工智能的运用是通过学习大量的先验知识，从而实现数据驱动的自动着色。通过运用卷积神经网络（Convolutional Neural Network，CNN）结合从整个图像中提取全局图像的先验知识和从图像块中计算的局部图像特征组合，从而实现自动着色（图 6-16）。

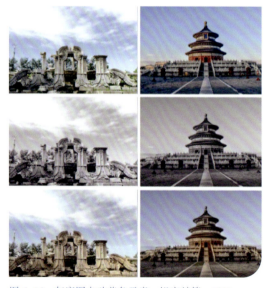

图 6-16　灰度图自动着色示意，银宇堃等，2020

相较于自动着色来说，交互着色的开发，能够实现为草图上色。自动着色虽可大幅减轻艺术家的工作量，但由于需要大量先验知识的学习，因此会限制艺术家的想象与创作。而交互着色则可以更加智能化地区分图形的边界，实现富有艺术美感的色彩表现形式。Paints Chainer 是一款使用 Chainer 的线稿着色工具。通过使用卷积神经网络，从而实现识别区域图像的形状边界，使得其自动或半自动地填充更为细腻、富有表现力的色彩（图 6-17）。

图 6-17 Paints Chainer 半自动填色

此外，通过一种改进的 k 均值算法进行聚类，可实现根据目标调色板为图像重新着色的另一种交互着色形式。该形式主要将图形用户界面（GUI）用于从图像创建调色板的有效算法以及基于用户修改的调色板重新着色图像的新型颜色传输算法，实现从对源图像色彩的提取到生成源图像调色板，再到识别设计师给定的目标调色板，最终生成符合目标调色板重新着色后的图像。

6.3.2 艺术创作

6.3.2.1 绘画

在人工智能驱动下绘画艺术的创新应用已不足为奇。其创作的关键是"数据 + 算法"。2018 年 10 月，佳士得纽约拍卖会拍卖出一幅由人工智能创作出的画作《爱德蒙·德·贝拉米伯爵肖像》，该画作最终以 43.25 万美元的价格成交。该画作是法国艺术组织 Obvious 基于生成对抗网络模型，通过算法分析学习 14~20 世纪期间的肖像作品，并根据学习的内容，进行艺

术作品创作,而右下角的一串特殊符号,便是其作者签名——"min GmaxDx[log(D(x))]+z[log(1−D(G(z)))]",而这也是生成这幅画作时所用的部分函数代码(图 6-18)。又如汤姆·怀特(Tom White)用人工智能技术"学习"双筒望远镜和电风扇这类日常物品,创作出了康定斯基式的抽象作品(图 6-19)。

图 6-18 《爱德蒙·德·贝拉米伯爵肖像》,2018

图 6-19 《电风扇》,计算机绘制,汤姆·怀特,2018

6.3.2.2 装置艺术

《学会看见》(Learning to See)是艺术家迈墨·阿克顿(Memo Akten)的一系列作品(图 6-20),该作品有一个人工神经网络,从记忆和经验的背景中解释人们所看到的世界。通过使用最先进的机器学习算法,艺术家让观众自我反思他们的状态以及他们如何理解周围的世界。在这里,内心不是世界的精确副本,而是对世界的重建。它不像我们梦想和想象的那样专注于外部表现,而是更多地关注内心的可视化。这种对偏见和社会两极分化的深入探索使阿克顿的艺术变得有价值。

图 6-20 《学会看见》,迈墨·阿克顿,2017

再如韩国艺术家申承背(Shin Seung Back)和金永勋(Kim Yong Hun)设计的空间装置《思想》(Mind),人们的思想像海洋一样汇聚在一起,相机捕捉最近 100 名观众的面部表情,根据他们的情绪,生成一张海浪"地图",海洋鼓会根据观众之间的"平均"情绪发出海浪声。整个海洋根据集体思想状态的变化而不断变化(图 6-21)。

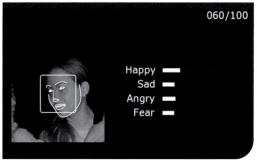

图 6-21 《思想》，申承背、金永勋，2018

6.3.2.3 动画

在艺术创作过程中，一些大量重复性操作的工作，会大大增加创作者的压力，延长创作时间，而针对这一情况，人工智能刚好可以发挥其极强的优势，辅助艺术创作。对于传统二维动画的创作来说，由于二维动画需要进行逐帧绘制的特点，对于一部 10~20 min 的动画短片，需要原画师绘制上万张原画稿，并逐张填色才可以完成，工作量巨大且由于画面需要连贯性呈现，大部分逐帧画面差异极小，原画师便会进行大量重复的工作。而人工智能的运用，则可以使动画的制作效率大大提升（图 6-22）。

图 6-22 人工智能根据真实面孔生成的人物动画

6.3.3 平面视觉设计

平面视觉设计中，设计师也经常会遇到"命题创作"的需求，即按照某个设计目的或某种艺术风格进行创作。对于艺术风格的学习和转换正是人工智能技术水平目前可以做到的。现在大部分设计师采用生成对抗网络来对画家、设计师的风格进行大量学习，形成自己的资源库，

再根据设定需求进行重新创作。2018年，阿里巴巴集团在UCAN设计大会上推出了Lubanner（鹿班，原名鲁班）人工智能系统。该系统可针对卖家的产品信息、设计需求以及买家的购买倾向，进行综合研究，从而智能化地开展平面海报设计工作（图6-23、图6-24）。通过该系统的运用，一方面可以有针对性地提升海报设计效果，另一方面可以大大降低各大小销售平台设计师的工作压力。

图6-23　鹿班进行风格学习

图6-24　元素分类器对输入的素材进行识别及分类

6.3.4　产品交互设计

随着科学技术的日益成熟，用户群体对于设计产品的期望值增高，需求发生转变，开始更加关注内容质量与用户体验。因此，设计产品的重心也从外观、设计理念、交互方式的层面逐渐迁移到兼具实用性与体验感层面（图6-25），体现设计的"人文关怀"，打造更有针对性、更有温度的设计产品。在万物互联的时代，人工智能对产品交互设计可以产生革命性的影响。

目前，人工智能技术在语音识别、汽车自动驾驶辅助系统设计和家庭服务机器人等方面应用较为突出和广泛。人工智能语音主要基于自然语音处理技术。该技术属于人工智能系统的一

个重要组成部分。它是一门融合了语言学、计算机科学以及数学的科学,致力于研制有效的实现计算机自然语言的计算系统。这一系统包括对词法的分析、依存句分析、词向量表示、DNN 语言模型、词义和短文本相似度以及情感倾向分析等方面。自然语言技术的本质是用来实现人与高级智能机器、产品之间无障碍的对话。例如微软的小冰、苹果的 Siri 和小米的"小爱"智能音箱(图 6-26)等产品。

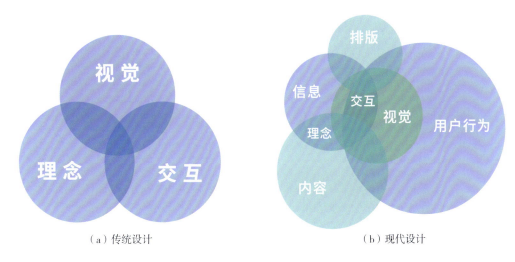

(a)传统设计　　　　　　　(b)现代设计

图 6-25　传统设计与现代设计的重心区别

图 6-26　小爱智能音箱

目前,自动驾驶辅助系统是人工智能在汽车设计领域最热门的应用方向之一。这一系统的应用,改变了传统汽车与人之间的交互关系。它运用计算机图像识别和语音识别等技术,结合用户行为习惯,通过对车内人员的识别、周围驾驶环境的监控与感知,能够较为准确地理解用户需求,从而提供真正的"去中介化"用户需求服务和人工智能化的立体智能推荐服务,以弱

化传统汽车驾驶操作的复杂性。例如，2018年宝马（BMW）公司推出的Alexa人工智能助手（图6-27）。

Pepper（佩珀）是一款人形机器人，也是世上第一部情感机器人，可综合考虑周围环境，并积极主动地做出反应（图6-28）。当然，人工智能并没有以智能机器人所代表的最高水平为终点。未来，通过研制生物相容性的植入神经接口，将人工智能植入人脑，从而取代人类的自然语言交流，实现颠覆性的脑机交互技术，那将会是人类科技革命历史上史诗级的改变。

图 6-27　Alexa 人工智能助手

图 6-28　Pepper 人形机器人

6.3.5　其他艺术设计领域

6.3.5.1　服装艺术设计

服装艺术设计领域中应用人工智能技术，可以借助人工智能算法开展工作，按照图片可直接生成服装设计图，同时能够提升服装艺术设计的效率和水平。谷歌公司和欧洲时装电商品牌 Zalando 联手的实验项目 Project Muze 能够根据用户输入的信息，自行设计时装（图6-29）。谷歌公司结合色彩、质地、款式等六百多种时尚元素对其进行训练，同时用户也可以根据生活偏好为时装添加新元素。审美指标和时尚元素大部分出自谷歌公司的时尚潮流趋势报告，而数据来自 Zalando。

图 6-29　Project Muze 设计的时装

6.3.5.2 建筑艺术设计

目前我国的建筑艺术设计领域已经开始应用人工智能技术。2017 年，融合智能设计、建筑算法、大数据分析的 XKool 平台正式投入使用。通过创建完善的建筑大数据平台，搭建智能化的设计系统，用户可以通过该平台全面开展建筑设计工作，只需要在相关系统中输入设计需求、条件、相关参数信息，便可以智能化地生成多样的设计方案。

对于室内艺术设计领域而言，积极采用先进的人工智能技术，可以全面整合、分析并把握消费者及社会发展的需求数据，创新室内艺术设计形式。通过人工智能技术全面调整光线布局、装饰搭配，打造具备更为合理的空间布局结构、丰富的陈设形态以及深厚的文化内涵的室内艺术空间。针对景观艺术设计，应用人工智能技术充分分析某一区域的气候、生态环境等信息，从而设计出适配且富有地域性特色的植物景观。通过分析整体景观风格特点及功能需求，可以丰富整体造景方案的层次和设计内涵，提升景观设计的实用性和观赏性，而通过人工智能技术自主模拟方案，一旦发现其中存在问题，可以有效调整并且弥补不足，自主优化景观艺术设计的效果（图 6-30）。人工智能的快速发展不仅带来了新技术，而且它在艺术设计领域的多种应用，能够让每一个人都可以参与到设计中来，都能成为艺术家。

图 6-30　人工智能在建筑艺术设计中的应用

6.4　专题拓展

6.4.1　未来城市的生物智能空间

6.4.1.1　The Coral 室内微型藻类农场

由罗德岛设计学院工业设计专业的研究生 Hyunseok An 设计的 The Coral（珊瑚）室内微型藻类农场旨在强调未被重视的藻类在人类的饮食中可能发挥的作用（图 6-31）。

Hyunseok 试图通过一种易于使用且在任何家庭中看起来都独一无二的介质，再现藻类在环境和健康方面的作用。这个藻类农场是流线型的壁挂式生物反应器，既美观又实用。16 个

培养细胞放量在 4×4 的网格墙中，每个细胞都配备了纯净水、盐、微藻和藻类食物，细胞大概每两周补充一次（图 6-32），这意味着每天最多可以收获 2g 微藻（或螺旋藻）。在两周的时间里，通过简单的培养，16 个细胞随着藻类的生长，从透明转变为翠绿色，完成了一个充满活力的墙壁悬挂，也直观地模仿了野生海洋生态系统中发生的共生过程。

同时，这些细胞被装饰成类似分支珊瑚的图案，这也是微型农场名称的由来。这种表现形式既增强了室内体验，也能够吸引人们的想象力，还能让人们认识到珊瑚白化是由人类活动、海洋酸化和全球变暖造成的全球现象。该设计提出了一种社会可接受的藻类引入方式，这有助于我们朝着更好的可持续生活方式迈出一步。

图 6-31　The Coral 室内微型藻类农场，Hyunseok An　　图 6-32　藻类细胞培养过程

6.4.1.2　《非·人类花园》生物数字雕塑

《非·人类花园》是由多学科团队共同创作的 3D 打印雕塑作品，探讨了人类生命与非人类生命的关系（图 6-33、图 6-34）。该作品曾在巴黎蓬皮杜艺术中心举办的 "La Fabrique du vivant"（有生命的织物）展览展出。这个项目将人类理性的支配与接近生物人工智能的效果对立起来。它是在与生物体的"合作"中开发的。艺术家在研究共生生物模型时开发出了不同的子空间结构，能够对它们的非人类行为形成干预。

图 6-33 《非·人类花园》，HORTUS XL Astaxanthin.g 图 6-34 展览现场图

6.4.1.3 BIT.BIO.BOT 生物实验装置

BIT.BIO.BOT 是由劳迪娅·帕斯奎罗、马可·波列托、因斯布鲁克大学合成景观实验室和伦敦大学学院巴特莱特城市形态发生实验室共同制作的以"我们将如何共同生活"为主题的第 17 届威尼斯国际建筑双年展中的作品（图 6-35、图 6-36）。这是一个关于城市微生物群系家庭培养的 1∶1 的沉浸式实验装置，其目的是测试人类与非人类生物体在后疫情时期城市圈中的共存状态，并帮助人们重新审视、思考当下健康危机的逻辑。如果人们能够共同协作，将空气污染物和水污染物转化为高营养的物质，那么不平衡的生态系统利用不可持续的食物供应链和受污染的大气层接触到人们的身体并对其造成伤害的可能性就会减少。

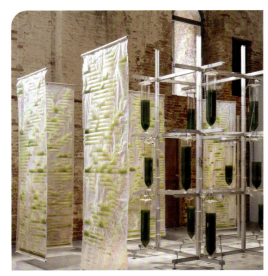

图 6-35 "生命表皮"包围着"垂直花园" 图 6-36 "垂直花园"细节图

6.4.2 奇点艺术

"奇点"是指生物智能与非生物智能高度融合阶段。"奇点艺术"是建立在当今世界前沿科学、未来学、奇点学研究成果基础上,对未来艺术在科技奇点冲击下的演变进行论证、思考和预测。谭力勤是中国"奇点艺术"概念的主推者,在中美艺术领域均有较高的知名度和影响力。基于对世界前沿科学、奇点学和艺术创作的研究,谭力勤在《奇点艺术》(图6-37)一书中用敏锐的艺术嗅觉、丰富的想象力、爆破式的创作力和开拓性的视野,对即将来临的艺术在科技奇点冲击下的蜕变给予大胆而有可靠依据的演绎和预测,深入探讨了未来艺术家的核心作用:即把技术人性化,

图6-37 《奇点艺术》,谭力勤

并大胆预判了未来科技艺术的创新概念、思维、造型、形式和材料的发展趋势。其研究结论是颠覆性的,对当今造型艺术、建筑、音乐、戏剧、服装、动画、游戏、影像、设计学科、科幻文学以及科学研究都有启发。

奇点艺术主要是研究未来艺术在科技奇点冲击下的蜕变观念和形式,探索在科技智能语境下的"后智人"(后人类、后生物人)的艺术创新。也就是说,奇点艺术是以科技发展为前提和核心基础的(图6-38、图6-39)。

图6-38 《智能雕塑》概念效果图,林聪,2017

图6-39 机器人艺术批评家布伦松,2016

6.5 思考练习

■ 练习内容

1. 选择一款人工智能手机应用程序创作一件人工智能艺术作品。

2. 解释名词"智能交互装置艺术"。

3. 按时间排序梳理人工智能艺术领域的重要展览。

■ 思考内容

1. 人工智能艺术创作与人类艺术创作的本质区别是什么？

2. 随着人工智能技术的不断发展，人工智能艺术创作不断完善，人类艺术将面临哪些挑战？

3. 思考人工智能艺术创作中的伦理问题？

更多案例获取

第 7 章　新媒体艺术设计实践

内容关键词：
创意编程、智能硬件、设计实践

学习目标：
- 学习创意编程基础
- 了解常用的智能硬件与体感交互设备

7.1 创意编程

7.1.1 Processing
7.1.2 openFrameworks
7.1.3 VVVV 与 Max/MSP
7.1.4 TouchDesigner

7.2 智能硬件与体感交互

7.2.1 Arduino
7.2.2 传感器
7.2.3 体感交互
7.2.4 Arduino 项目实践：《塑料反射》

7.3 新媒体艺术设计赏析

7.4 思考练习

7.1 创意编程

创意编程是指在创造性的活动中学习计算机程序设计，充分利用计算机程序设计建构的虚拟世界，在借助创意性的思考与启发解决问题的过程中，主动探索式地学习编程。传统的编程教学普遍以技术语言为主，缺乏实际运用的思维和创意。创意编程则是在启发与实践中掌握程序的优化标准，养成算法思维创新，培养用程序设计语言思考和表达的能力。随着科技与艺术的影响力越来越大，艺术家与设计师开始着手学习编程已经成为一种新趋势。随着新媒体时代的到来，创意编程把以技术为主的科技与以主观表达和创意为主的艺术紧密地结合，二者的融合成为新媒体艺术的一个风向标。创意编程工具按照编程方式的不同可以分为代码式编程，如Processing、OpenFrameworks、Arduino等；可视化程序设计（节点式编程），如TouchDesigner、Max/MSP、VVVV等。

7.1.1 Processing

7.1.1.1 Processing 介绍

Processing是由麻省理工学院媒体实验室（MIT Media Lab）的本·弗莱（Ben Fry）和凯西·瑞思（Casey Reyes）共同开发的一款软件（图7-1）。它是一门开源编程语言和开发环境的软件，在艺术领域应用十分广泛，适用于想要通过编程来创建动画、图像处理、声音、互动装置的创作者，例如学生、艺术家、设计师、建筑师、研究人员和业余爱好者等。其目的是通过可视化的方式辅助编程教学，学习计算机编程的基础知识，或者作为软件速写本以及专业化的生产工具，并在此基础之上表达数字化的创意。除了该领域的其他相关专有软件外，Processing为艺术家和设计师提供了一个新的选择。

图7-1　Processing官网首页

此外，Processing具有扩展性很强的编程环境，有着广泛的应用领域，是当今交互设计师和新媒体艺术家的必备工具。Processing虽然内存占比小，但应用十分广泛，可以制作各种网络应用，视觉作品；还能和智能硬件结合，开发体感互动、人脸识别、语音控制等交互应用，让设计师和艺术家通过编程快速实现自己的创意交互想法。

7.1.1.2 Processing 作品分析

Tim Rodenbröker是一个沉迷于编程世界的设计师，他在德国莱茵瓦尔应用技术大学设计学院教授一门创意编程课程时发起了著名的"编程海报"项目，旨在利用编程语言创建有趣的图形设计，并生成海报（图7-2）。

图 7-2 Tim Rodenbröker 的作品

7.1.2 openFrameworks

openFrameworks（以下简称 oF）是一个专门为艺术家和设计师打造的 C++ 开源编程工具。它旨在通过简单直观的实验框架来辅助创作的实时项目，重点是生成和处理图形和声音。它能够与多种操作系统兼容，从而使其成为数字艺术家的强大工具。如今，oF 是一个很受欢迎的实验性平台，用于生成声音艺术，以及创作互动装置和视听表演。

7.1.2.1　oF 介绍

oF 作为 Java 语言的延伸，支持很多已存的 Java 架构，更为简单，设计也更人性化。使用者不需要拥有很专业的编程技术也可以创造出吸引人眼球的互动媒体作品。oF 是一个可以更容易地使用代码创作交互艺术的工具。近年来随着科技的逐步跨界和其他文化产业交融，毋庸置疑，技术已经成为艺术的推动剂。艺术家通过创意编程将艺术与技术联系在一起，通过数据形成颠覆性的创意作品。

7.1.2.2　oF 创作、案例介绍

（1）案例一

《熵》（Entropy）是一个跨学科项目，让科学家、音乐家、数字艺术家和创意程序员合作探索科学故事，开发科学数据可视化的新工具，并为研究开辟新的途径。在舞台上，《熵》是一场穿越时空的沉浸式宇宙之旅，讲述了宇宙及其星系从大爆炸到最终消亡的故事（图 7-3）。在《熵》中，数字艺术家埃利扎纳尼里（Elie Zananiri）根据天文学家和宇宙学家迪达马尔科维奇（Dida Markovic）博士的科学讲座、现场音乐表演以及真实天文数据等信息用 oF 创建了实时的现场视觉体验，使科学、代码、视觉效果和声音能够在一个整体大于各部分之和的项目中共同发挥作用。

（2）案例二

艺术家奥里奥尔·费雷尔·梅西亚（Oriol Ferrer Mesia）为科技博物馆（The Tech Museum）"生物设计工作室"展览制作的《生物池》是由11台投影仪构成的交互影像，在一个C形半透明的屏幕上模拟了"细菌培养皿"。通过屏幕前的4个带有交互界面的操纵台，观众可以将细菌外观设计成独特且可识别的，然后将其释放到C形屏幕上，与其他观众所创造的细菌进行互动，形成大的生物池。艺术家用oF构建了一个应用程序，以生成细菌动画并与观众交互（图7-4）。

图7-3 《熵》，视听表演，2016

图7-4 《生物池》，奥里奥尔·费雷尔·梅西亚，2016

7.1.3　VVVV 与 Max/MSP

7.1.3.1　VVVV

VVVV在1998年开发之初是为商业艺术领域的互动媒体制作的内部工具。它是由来自德国的vvvv group团队负责开发的，团队主要成员有豪尔赫·迪斯尔、马科斯·沃夫、斯巴斯蒂安·格雷戈尔、赛百斯蒂安·奥斯卡茨。VVVV是一款免费的开源工具，它将字符代码与可视化编程结合，不需要编程基础就可以实现简单的原型设计和开发。它具有大型媒体环境与物理接口、实时动态图像演示、音频和视频处理、虚拟人机交互等功能。

图7-5、图7-6是利用VVVV软件实现的创意编程艺术作品，观众可体验沉浸式的交互体验。掌握VVVV软件操作知识及软件互动方法，有助于帮助对新媒体艺术感兴趣的用户快速上手创作自己的新媒体艺术作品。用户可将掌握的创意编程的基本概念、知识和多种已有的编程学习模型运用于交互设计、舞台设计、互动装置设计等。

图 7-5 发光生物，艾哈迈德·赛德·卡普兰，2020　　图 7-6 建筑投影，毕尔巴鄂古根海姆博物馆，2017

7.1.3.2　Max/MSP

Max/MSP 是一款功能强大的图形化编程软件，可以通过简单的图形界面实现编程。Max/MSP 在数字互动艺术和交互音乐创作等方面表现出色，可以与鼠标、键盘、触摸屏、图像传感器（摄像头）、体感传感器（如 Kinect）等实现联动，从而创作丰富多彩的交互艺术作品。

Max 用于搭建程序的基础部分，从而实现程序作品的基本逻辑运算，也可以实现简单的音频与视频制作，是软件中最容易上手的部分。通过基础元件的学习，创作者几分钟就可以做出自己想要的程序。

MSP 是进行与声音有关的创作的工具，如电子乐器、互动式音频合成、基于传感器的音乐创作等。与传统的音乐创作软件不同，MSP 注重声音创作中的"互动式"与"实时性"，生成的音频随捕获的数据实时产生变化，这些数据可以是身体的运动、手势、变化的色彩或者当下的温度、湿度等。总而言之，Max/MSP 是一款相对简单的，适用于艺术创作的编程软件，能够让艺术家快速上手，将艺术创意转换为现实。然而这只是 Max/MSP 很少的一部分功能，更多的应用与创意有待在实践中继续探索。

7.1.4　TouchDesigner

7.1.4.1　TouchDesigner 简介

TouchDesigner 是一种基于节点的可视化编程语言，用于实时交互多媒体内容，是由加拿大 Derivative 公司开发的商业多媒体特效交互软件。基于 TouchDesigner 可视化编程平台，艺术家、程序员、创意程序员、软件设计师和表演者用来创造表演、装置和整合媒体作品。

TouchDesigner 是近年来新媒体交互艺术领域中最受业内青睐的创作工具之一，因其能够创作极其丰富的交互式艺术、实施跨媒介项目、具备实时信息可视化的能力而被广泛运用于艺术、设计、时尚、展示、商业、娱乐、影视、戏剧舞台等各个领域。通过 TouchDesigner，能够实现包括交互装置、舞台特效、投影等视觉设计，也可以控制机械臂，制作虚拟现实体验等。

7.1.4.2 TouchDesigner 案例介绍

（1）作品一

Box 机械臂互动影像项目是由 bot&dolly 工作室设计制作完成的，是科技与艺术完美结合的产物。以舞台魔术作为创作核心，拥有极简主义的几何形态美感，而机械臂的操作和精准的投影将整个系统串联起来，呈现出不可思议的动态美（图 7-7）。

（2）作品二

跨学科艺术家比尔·香农（Bill Shannon）以其装置、表演、编舞和视频作品而著名。他研制了一款自给自足的"可穿戴"视频投影面具，面具预先录制好视频片段，面部视频面具是我们与世界共享的数字化面孔的一个隐喻，那张脸的状态在不断地改变（图 7-8）。

图 7-7 机械臂互动影像，bot&dolly Box，2012

图 7-8 可穿戴视频面具，比尔·香农，2015

7.2 智能硬件与体感交互

7.2.1 Arduino

Arduino 是一款便捷、灵活、容易上手的电子模型设计平台，包含硬件（各种型号的 Arduino 电路板）和软件（Arduino IDE）。Arduino 是专为艺术家、设计师、业余爱好者以及对开发互动装置或互动式开发环境感兴趣的人而设的。Arduino 可以接收来自各种传感器的输入信号从而检测运行环境，并通过控制光源、电机以及其他驱动器来影响其周围环境。板上的微控制器编程使用 Arduino 编程语言和 Arduino 开发环境。Arduino 可以独立运行，也可以与计算机上运行的软件（例如 Flash，Processing，Max/MSP）进行通信。从功能上说，Arduino 类似于计算机的 CPU 和主板的结合体，它需要通过输入输出信号来控制外接设备。

7.2.1.1 认识 Arduino UNO

Arduino UNO 结构图如图 7-9 所示。图中有标识的部分为常用部分，图中标出的数字口和模拟口，即为常说的 I/O。数字口有 0~13，模拟口有 0~5。

除了最重要的 I/O 口外，还有电源部分。UNO 可以通过两种方式供电：一种通过 USB 接口供电；另一种是通过外接 6~12V 的直流电源。除此之外，还有 4 个 LED 灯和复位按键。4 个 LED 灯分别是：ON 是电源指示灯，通电则会亮；L 是接在数字口 13 上的一个 LED，下一节将通过样例进行说明；TX、RX 是串口通信指示灯，在下载程序的过程中，这两个灯就会不停闪烁。

图 7-9　Arduino UNO 结构图

7.2.1.2　互动装置实验：按钮控制 LED 灯

发光二极管（Light Emitting Diode，简称 LED）在电路中用符号 VD 表示，其图形符号如图 7-10 所示。普通 LED 灯的工作电压一般为 2~2.5V，在电路中使用时，一般串联一个 220Ω~1kΩ 的电阻。按钮即开关，常分为两脚开关和四脚开关（图 7-11）。两脚开关由两个金属节点和一个触片构成。当按下按钮时，触片同时和两个触点接触，从而使两个接触点相连的线路接通；而再次按下，则又使这两个接触点离开触片，从而关闭电路，连接按钮时需要一个 10kΩ 电阻。

图 7-10　发光二极管的图形符号　　　图 7-11　两脚开关线路与四脚开关线路

① 实验器件：LED 灯 1 个（图 7-12）；按键开关 1 个；电阻 220Ω 1 个，10kΩ 1 个；面包板 1 个；多彩杜邦线若干。

② 实验连线如图 7-13 所示。

图 7-12　LED 分析图

图 7-13　实验连线

7.2.2 传感器

互动装置是个能通过传感器（sensor，将现实生活中的衡量标准转换成电子信号的电子元器件）感知环境的电子电路。互动装置能通过程序来处理由传感器取得的信息，并且经由驱动传动装置和其他能把电子信号转换成实体动作的电子元器件与外界互动。传感器与驱动器（actuator）是让电子装置能与外界沟通的部件。传感器是测量物理特性并记录、指示或以其他方式对其做出响应的设备。它可以检测并响应来自物理环境的某种类型的输入，如光的强度、温度的高低、速度的快慢或者各类其他物理环境现象。

微型处理芯片就好像是一台非常简单的计算机，它只能处理电子信号。以人类的身体比喻，当我们身体感受到寒冷后，会转化成信号，再通过神经传给大脑，大脑随即做出反应。当微型处理芯片通过传感器感受到来自外面物理环境的变化并转换为电子信号后，就会对其做出相应的判断及反馈，整个决策反馈都由微处理器来运作，并利用驱动或者传动装置做出所需的回应。本部分介绍了 15 个适合初学者的传感器项目，这些基础项目可以帮助读者了解如何设置 Arduino，并通过连接传感器以执行特定操作。这些传感器甚至可用于我们的日常生活中，用来解决某些特定的问题。

7.2.2.1 颜色传感器

颜色传感器（Color Sensor）是一个全彩色检测器。它由 TCS3200 RGB 传感器芯片和 4 个白色 LED 灯组成。它可以在一定程度上检测和测量几乎无限范围的可见颜色。实际上，我们看到的物体颜色是物体吸收其余颜色后在白光（阳光）中反射的彩色光。白色是各种可见颜色的混合，这意味着它包括每种颜色的光，例如红色（R）、黄色（Y）、绿色（G）、和紫色（P）。根据三原色原理，通过将三原色（红色、绿色和蓝色）按一定比例混合，可以制成任何颜色（图 7-14）。

颜色传感器项目实验内容包括：

① 使用 Arduino 开发板和颜色传感器 TCS230 实现颜色感应；

② 使用 Arduino 开发板和颜色传感器区分不同颜色。

图 7-14 颜色传感器

7.2.2.2 脉搏 / 心跳传感器

脉搏 / 心跳传感器（Pulse/Heartbeat Sensor）是一款适用于 Arduino 的即插即用的心率传感器。需要将实时心率数据纳入其项目的学生、创客和开发人员可以使用该传感器（图 7-15）。

脉搏 / 心跳传感器的项目实验内容包括：

① 使用 AD8232 和 Arduino 制作心电图模拟器；

② 使用 Thing Speak 和 ESP8266 通过 Internet 进行脉搏速率监视。

图 7-15 脉搏 / 心跳传感器

7.2.2.3 气体/烟雾/酒精传感器

MQ-135 是一种空气质量传感器,用于检测各种气体,包括氨气、氮氧化物、酒精、苯、烟雾和二氧化碳,适用于办公室或工厂。MQ-135 传感器对氨气、硫化物和苯蒸气具有很高的灵敏度,对烟雾和其他有害气体也很敏感。它成本低廉,特别适合于空气质量监测(图7-16)。

气体/烟雾/酒精传感器(Gas/Smoke/Alcohol Sensor)的项目实验内容包括:

① 研究如何使用 Arduino、ESP8266 和气体传感器制作物联网烟雾探测系统;

② 基于 MQ-135 传感器和 Arduino 开发板的烟雾探测器。

图 7-16　气体/烟雾/酒精传感器

7.2.2.4 温度传感器

通常,温度传感器(Temperature Sensor)是专门设计用于测量物体的热度或冷度的器件。LM35 是一款精密的温度传感器,其输出与温度成比例(以℃为单位)。使用 LM35,温度的测量可以实现比使用热敏电阻更精确(图7-17)。

温度传感器的项目实验内容包括:

① 使用 Arduino 和 LM35 温度传感器监控空气温度;

② 使用 Arduino 开发板连接 LM35 温度传感器。

图 7-17　温度传感器

7.2.2.5 声音传感器

此模块可以检测声音何时超过选择的设定点。通过麦克风检测到声音,然后将其反馈到 LM393 运算放大器。声级设定点通过板载电位器进行调节。当声音水平超过设定点时,模块上的 LED 灯会亮起,并且输出(图7-18)。

声音传感器(Sound Sensor)的项目实验内容包括:

① 使用 "Arduino+声音模块+LCD 显示屏" 制作分贝仪;

② 使用声音传感器和 Arduino 开发板制作音乐喷泉。

图 7-18　声音传感器

7.2.2.6 触摸传感器

触摸传感器(Touch Sensor)技术正在逐步取代鼠标和键盘等机械方式。触摸传感器无需物理接触即可检测触摸。触摸传感器正在应用于移动电话、遥控器、控制面板等许多领域。现今的触摸传感器可以完全代替机械按钮和开关(图7-19)。

触摸传感器的项目实验内容包括：

① 使用 TTP223 触摸传感器和 Arduino UNO 开发板实现触摸控制灯泡；

② 使用触摸传感器和 Arduino UNO 开发板控制声音传感项目。

图 7-19　触摸传感器

7.2.2.7　超声波传感器

顾名思义，超声波传感器（Ultrasonic Sensor）通过使用超声波来测量距离。传感器发出超声波，并接收从目标反射回来的波。超声波传感器通过测量发射和接收之间的时间来测量到目标的距离（图 7-20）。

超声波传感器的项目实验内容包括：

① 研究如何使用 Arduino 开发板连接超声波传感器 HC-SR04；

② 使用 Arduino 和 HC-SR04 超声波传感器进行距离测量。

图 7-20　超声波传感器

7.2.2.8　红外传感器

红外传感器（IR Sensor）是一种电子元器件，可以通过感测红外光线来感应周围环境。红外传感器不仅可以测量物体的热量，还可以检测运动。这些类型的传感器仅能测量红外辐射，而不是发射红外辐射，因此被称为被动红外传感器（图 7-21）。

红外传感器的项目实验内容包括：

① 红外传感器和 Arduino 制作数字转速表测量转速（RPM）；

② Arduino 开发板和红外传感器制作模拟车速表；

③ 研究如何使用 Arduino 开发板连接 PIR 红外传感器。

图 7-21　红外传感器

7.2.2.9　光敏电阻 / 亮度传感器

光敏电阻（LDR）/ 亮度传感器（Light Sensor），是最常用于指示是否存在光照，或用于测量光强度的光敏元器件。黑暗中，它们的电阻值非常高，有时高达 1MΩ，但是当光敏电阻传感器暴露在光照下时，电阻值会急剧下降，甚至下降到几欧姆，具体取决于光强度。光敏电阻传感器具有跟随所施加的光的波长而变化的灵敏度，并且是非线性元器件。它们用于许多应用中，但有时也可以使用其他器件代替（图 7-22）。

光敏电阻 / 亮度传感器的项目实验内容包括：

① 基于 Arduino 开发板使用光敏电阻传感器的方法；

② 研究如何基于 Arduino 开发板使用光敏电阻传感器。

图 7-22　LDR 光敏电阻 / 亮度传感器

7.2.3 体感交互

体感交互技术又称动作感应控制技术、体感技术，它是一种直接利用躯体动作、声音、眼球转动等方式与周边的装置或环境互动，由机器对用户的动作进行识别、解析，并做出反馈的人机交互技术。它强调创造性地运用肢体动作、手势、语音等现实生活中已有的方式和计算机交互，而无需为人机互动额外学习，从而减轻了人们对鼠标、键盘等非自然的操控方式的依赖，缓解了手指与鼠标、键盘的紧张关系，使用户关注于任务本身。

体感交互广泛存在于我们身边，这种自然的人机交互体验不仅使很多日常操作变得更加便捷，而且还能够在无需触碰的情况下进行诸如 3D 建模、搭配衣物、训练运动员、手术过程中放大查看医学图像等。体感技术也开始在教育中出现新的应用，并正在改变和扩展学习的交互方式（图 7–23）。

7.2.3.1 Kinect 体感交互

（1）Kinect 技术简介

Kinect 一词源于动力学（kinetics）和连接（connection）这两个词，即通过动力进行连接，这也透露出该体感交互设备的工作原理。它是一种 3D 体感摄影机，同时导入了即时动态捕捉、影像辨识、麦克风输入、语音辨识、社群互动等功能。

2012 年 10 月，微软发布了游戏主机 Xbox 的体感配件 Kinect，让游戏玩家真实地感受到了"身临其境"，将体感交互推广到公众的生活。Kinect 利用即时动态捕捉、影像辨识、麦克风输入、语音辨识等功能，使用户不需要使用任何控制器，摆脱了传统游戏手柄的束缚。它依靠相机捕捉三维空间中玩家的运动，使玩家用自己的肢体来控制游戏。加上人脸识别、声音命令控制等功能，使得 Xbox 中的各种游戏具有更强的真实感和娱乐性。

Kinect 共有 3 个摄像头：中间为 RGB 摄像头；两侧为深度传感器摄像头，其中左侧为红外发射器，右侧为红外接收器，用于检测玩家距离传感器的相对位置。两侧为四元线性麦克风阵列，用于声源定位和语音识别。下方还设有一个带内置马达的底座，可以调整俯仰角（图 7–24）。

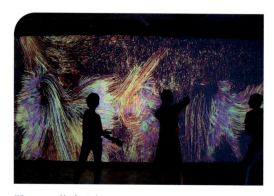

图 7–23 体感互动

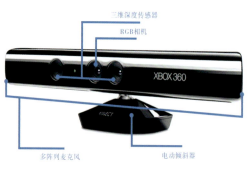

图 7–24 3D 体感摄影机

（2）Kinect 的工作原理

① 深度摄像头。Kinect 深度检测是利用光编码技术，通过红外摄像头投射红外线形成反射光，根据光线飞行时间判断物体位置，形成深度图像。由于这种技术是利用 Kinect 红外发射器发出的红外线对空间进行编码的，无论环境光线如何，测量结果都不会受到干扰（图 7-25）。

图 7-25　Kinect 红外发射器

② Kinect 红外感知。整个 Kinect 类似于一个大蝙蝠，红外投射器不断向外发出红外结构光，就相当于蝙蝠向外发出的声波，红外结构光照到不同距离的地方强度会不一样，如同声波会衰减一样。红外感应器就相当于蝙蝠的耳朵，用来接收反馈的消息，不同强度的结构光会在红外感应器上产生不同强度的感应，这样，Kinect 就知道了面前物体的深度信息，将不同深度的物体区别开来，墙距离 Kinect 较远，所以被一种颜色标注，而人比较近，就用另一种颜色标注。在得到深度信息后，Kinect 就会以切片的方式按照深度由小到大得到很多切面图像，下一步就是对不同切面的图像进行分析，假如这个切面图像里有和人体轮廓相似的区域，Kinect 就会主动识别，进而会在这个深度跟踪人体的切面图像，并且识别出人体的各个部位。

③ 骨骼追踪。为了能对用户进行精准跟踪，需要构造出用户的骨骼图，对对应骨骼节点进行跟踪。首先要从深度图像中识别出"人体"目标，即从深度图像中跟踪任何"大"字形物体，此处与人体相似的衣物也会被标定，然后逐点扫描这些区域的深度图像像素点，来判断属于人体哪个部位。通过这一技术最终将人体从背景环境中区分出来。当系统将人体从深度图像中分离出来后，接下来就是将人体各个部位识别出来。获得人体的不同部位之后就可以进行关节点的识别，包括躯干、四肢、头颅等，最终完成从真人到虚拟人的映射（图 7-26）。如果对在视野范围内移动的一个或两个人进行骨骼追踪，Kinect v2 可以追踪到人体上的 25 个结点，并且最多可识别 6 个人的骨骼。此外，Kinect 还支持更精确的人脸识别。

图 7-26　骨骼追踪

④ 人脸识别。人脸识别也需要机器学习的支持。第一步定位人脸的存在，其次基于人的面部特征，对输入的人脸图像或者视频进行进一步分析，包括脸的位置、大小和各个面部器官的位置信息，依据这些信息，进一步提取每个人脸中所蕴含的身份特征，并将其与已知的人脸进行比较，从而识别每个人的身份。

⑤ 语音识别技术。Kinect 中语音识别包括很多层次的技术，如最简单的语音命令、声音特征识别、语种识别、分词、语气语调探测等多个方面。Kinect 麦克风阵列捕获的音频数据流通过音频增强效果算法处理来屏蔽环境噪声。Kinect 与 Microsoft Speech 的语音识别由应用程序编程接口（API）集成，使用一组具有消除噪声和回波的四元麦克风阵列，能够在 3m 以外过滤掉背景噪声和其他不相干的声音，准确地识别出玩家的语音。Kinect 系统还有一个根据不同国家不同口音建立的"声效模型"，用来识别不同的口语和语言。这项技术在视频会议系统中可用于远距离拾音，为可视通话提供了保障。

（3）Kinect 的应用

目前，基于体感互动技术的应用开发被广泛应用于商业场所的娱乐互动和营销推广，如商业中心、汽车 4S 店、大型盛典、产品发布会、路演、展厅互动、年会互动、艺术装置等。国内外已经出现了许多利用 Kinect 技术开发的精彩应用，例如 Kinect 试衣镜、Air Presenter 演讲软件、Kinect 光剑、Kinect 街头霸王游戏等。

7.2.3.2　Leap Motion 体感交互

（1）Leap Motion 技术简介

Leap Motion 是 2013 年美国科技公司 Leap 推出的一款体感设备，其内部设有两个灰阶摄像头传感器和三个红外线 LED 光源，能够一次性检测到上方约 0.11m³ 内物体的运动信息，如图 7-27 所示。Leap Motion 同之前市场上同类体感设备与传感器相比，能够检测到手部更精确的运动轨迹数据信息，并将手部运动轨迹具象化到十根手指移动数据的捕捉，通过识别手部运动轨迹所示动作，在 Leap Motion 体感设备上方隔空执行旋转、移动或其他操作指令。

图 7-27　Leap Motion 体感交互设备

Leap Motion 体感交互设备主要用于手部运动和手势的感应。虽然该设备不是旨在取代鼠标、键盘或者手绘板等交互设备，但它可以与这些设备协同工作。Leap Motion 不仅可以追踪双手，甚至还可以精确到每一根手指的位置和手势，精度较高，帧速可以达到 200 帧/s，从而可以几乎无延时地完成交互过程。当然，与 Kinect 体感设备一样，其感应范围有限，一旦超出其感应范围便无法检测到目标的存在。用户只需挥动手指就可完成内容浏览、图片查看、音乐播放、模型雕刻等互动行为。

（2）Leap Motion 的应用

① 游戏娱乐类。随着技术的发展，Leap Motion 同样在各个领域有着广泛的运用。例如已广泛应用于游戏娱乐方面，它更多的是能够充分展示出独特的体感交互模式和隔空操控的游戏体验。游戏娱乐的应用可以分为两类：欣赏类和娱乐类。欣赏类着重于游戏主题场景和视觉效果的设计，娱乐类则更侧重于有趣的交互模式和体感操控的多感官体验。如 Block54 是一款通过手势识别来进行点触、放大缩小、拖拽操作的体感互动游戏，在不同的场景下保持中心主体物的平衡，和"叠叠乐"游戏相似，但体感控制的操作使游戏变得更富挑战性。

② 数字媒体类。数字媒体艺术也正在发掘艺术作品呈现方式的更多可能性，Leap Motion 与 Processing 的结合便给予艺术品更多呈现形式的可能。通过手势交互能够让观众轻松地参与艺术，并给予创作者更多的发挥空间。新媒体动画交互是交互艺术中一个十分重要的创作领域，通过 Leap Motion 体感交互设备识别手部运动轨迹，捕捉手势控制画面的动向，增强作品与观众的互动交流，为观众带来不一样的人机互动乐趣（图 7-28）。

③ 未来应用展望。在今后的设计应用探索中，还可以利用 Leap Motion 体感交互设备设计开发智能医疗辅助系统，优化线上导诊功能及智能医疗应用的用户体验。现代娱乐方式通过与数字技术结合，利用智能产品的便捷与多样等特点，来塑造一个智能化、多样化、数字化的娱乐环境。Leap Motion 体感交互设备简易的手势操作方式十分友好，以此为基础设计开发简易操作的智能娱乐应用也是十分可观的。现代商业橱窗的展示方法多种多样，展示手段也不固定，商业橱窗设计的发展趋向也从二维平面转到三维动态。体感交互在商业橱窗设计中的应用前景也很广阔，也可以借助 Leap Motion 体感交互设备将非物质文化内涵由抽象转变为具象的方式展示并加以互动。让年轻一代更加愿意关注非物质文化，更有利于社会文化价值观在新一代人中的传承（图 7-29）。

图 7-28　Leap Motion 在数字媒体中的应用

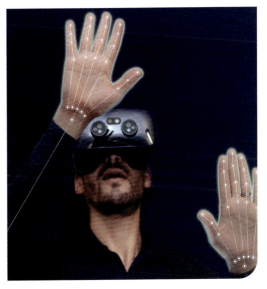

图 7-29　头戴式虚拟现实眼镜

7.2.4 Arduino 项目实践：《塑料反射》

7.2.4.1 作品简介

艺术家：蒂亚斯·比尔斯特克（Thijs Biersteker）。

《塑料反射》（Plastic Reflectic）是一个互动装置，它反映了海洋中严重的"塑料"问题。装置由 601 块来自夏威夷、日本和大西洋东北部的海洋塑料垃圾所组成的塑料像素构成。当人们走近作品时，传感器捕获观众的轮廓并在水中用塑料垃圾呈现，形成同样的剪影。装置将原本漂在海面上的垃圾摆在观众面前，继而让观众意识到自己的行为与环境的互相作用关系。

7.2.4.2 硬件

该装置采用的硬件有 Arduino UNO、伺服电机驱动板、防水伺服电机、Kinect。

7.2.4.3 软件

该装置采用的软件有 Arduino IDE、Max 8.3.1。

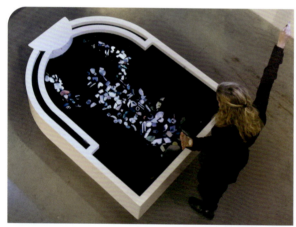

7.2.4.4 创作原理分析

该装置使用一个 Kinect 深度摄像头、一台运行 Max/MSP 程序的计算机和一个控制约 600 个防水舵机的 Arduino 来工作。Kinect 深度摄像头用来获取观众清晰的轮廓图像，形成没有噪声的背景。这个图像在 Max/MSP 中被处理成一个 600 像素（基本上是 30×20）的黑白图像。剪影轮廓显示为白色，而背景为黑色。每个像素代表一个隐藏在水面下的防水舵机，上面附着一个浮板，粘着一块海洋塑料。当这个像素变成黑色时，舵机又转回 180°，把浮板拉回黑水下面。通过每秒多次的重复动作，整个装置就变成了由 600 块浮动塑料片组成的平滑的反射镜（图 7-30）。

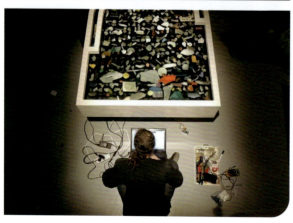

图 7-30 《塑料反射》创作原理

7.3 新媒体艺术设计赏析

"神奇的智能手机"是基于手机问题的专题研究,是由洛桑艺术与设计大学(ECAL)媒体与交互设计专业策划的一个项目。在这个批判性的标题背后,智能手机的替代配件、互动装置和机器性能反映了人们对这些设备的过度使用。通过新媒体艺术设计与智能手机互动的方式,将人们的重复行为委托给机器。本次展览以批判性的眼光审视了当今社会人们过于沉迷于一种似乎变得不可或缺的物品——智能手机。以下介绍展览中的部分作品。

(1)自动机(Automac)

创作者:Antoine Barras,Guillaume Giraud;指导教师:Vincent Jacquier,Pauline Saglio;研发:SIGMASIX,Tibor Udvari。

数字世界无处不在,并已融入人们日常最亲密的人际关系中。像 Tinder 这样的约会软件从根本上改变了人们的社交互动。围绕着一个简单的机制构建,Tinder 将约会行为简化为一次滑动。手指向右或向左滑动,便足以表明我们对出现的某个人物资料感兴趣或不感兴趣。尽管风险很高,但即使反复进行,这个动作也会变成纯粹的机械动作,并失去其意义。顾名思义,自动机是一个设备,使人们能够在 Tinder 上自动匹配最多数量的潜在交流伙伴。该自动装置由一个智能手机支架、一个观察屏幕的摄像头和一个在智能手机屏幕上滑动的旋转装置组成(图 7-31)。借助屏幕界面,用户可以选择筛选标准。自动机通过将这一自动化过程,委托给另一台机器操作,从而将自己定位为一台最佳机器,以便在最短的时间内能够获得最多的匹配对象。这种极端行为也凸显了这类软件所引起的过度行为。以个人资料的形式进行编目并作为标准化,个人被降低到了仅仅根据其形式属性来判断好坏的消费品地位。

图 7-31 自动装置

(2)生物机器人(Biobots)

创作者:Aurélien Pellegrini,Bastien Claessens,Evan Kelly;指导教师:Vincent Jacquier,Pauline Saglio;研发:SIGMASIX,Tibor Udvari。

生物机器人批判了一些大型跨国公司的政策,这些公司通过智能手机,收集和交易与客户

健康有关的个人数据,并将这些信息卖给某些机构,从而造成了严重的后果。例如,健康保险公司可以拒绝向一个人理赔,因为根据他(她)的个人数据,他(她)可能被认为没有充分地进行自我健康管理。生物机器人通过模拟一个完全健康的人的活动,将自己呈现为一个抵抗这种收集个人信息的对象,一个能够帮助人们控制对其个人数据收集的干扰器(图7-32)。

(3)同时(Meanwhile)

图7-32 生物机器人

创作者:Léonard Guyot, Maya Bellier, Paul Leon;指导教师:Vincent Jacquier, Pauline Saglio;研发:SIGMASIX, Tibor Udvari。

自从智能手机出现在我们的生活中,我们与时间的关系就变得和原来不一样了。智能手机让我们接触到大量的信息,占据了我们的时间。一旦我们沉浸在屏幕中,时间似乎很快就会过去。相反,如果离开了智能手机,我们有时会感到极度无聊。这种对于空虚感的深层恐惧使我们产生一种依赖,有时会导致我们每天花几个小时盯着屏幕,以此来逃避空虚感。Meanwhile 通过鼓励我们与智能手机分开一小段时间,从而重新考虑我们与时间的关系。在待机状态下,自动装置的屏幕会显示"请插入你的手机",邀请参观者将他们的手机插入前面的插槽。当智能手机被插入时,它被自动吸入机器。从那时起,每秒钟都会打印出表明没有使用智能手机时间的小票。同时每隔一段时间,它就会增加一句与已经过去的时间和全球数字网络活动有关的句子。在一定的时间后,手机被推出,屏幕上显示"慢慢来",邀请参观者拿着票,从而象征性地恢复等待的时间。票上带有数字短语的积累,使我们对智能手机的使用有了新的认识(图7-33)。

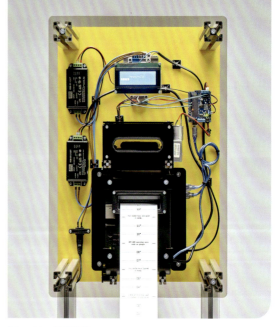

图7-33 "同时"

（4）点点滴滴（Taptaptap）

创作者：Lisa Kishtoo，Bastien Mouthon，Diane Thouvenin；指导教师：Vincent Jacquier，Pauline Saglio；研发：SIGMASIX，Tibor Udvari。

智能文本输入法是一项旨在简化智能手机文本输入的功能。基于对人们写作习惯的分析，智能设备会推荐一系列与我们的写作风格相符的词语。"点点滴滴"便是利用这一功能，让两台机器只使用预测文本输入就能聊天。该装置由智能手机和机械手指组成，它们可以通过选择推荐的单词组成句子。在一个句子和词语都是由算法格式化和标准化的对话中，会产生什么样的讨论？虽然这种对话没有实际交流的意图，但并不显得毫无意义，有时甚至会出现一些诗意的转折（图7-34）。

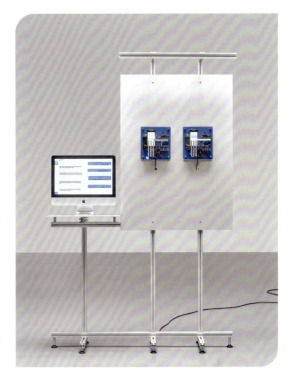

图 7-34 "点点滴滴"

（5）名人墙（Wall of Fame）

创作者：Pablo Bellon，Kylan Luginbühl，Yael Sidler；指导教师：Vincent Jacquier，Pauline Saglio；研发：SIGMASIX，Tibor Udvari。

"名人墙"是一个装置（图7-35），它能够将所有在社交平台Instagram发布带有"神奇的智能手机"话题的用户的名字刻在一块透明玻璃上。这种做法的目的是鼓励参观者在标签上进行交流。像在石碑上刻上他们的名字一样，这种做法给了发布图片的行为和由此产生的数据一个全新的地位。在该平台产生的大量数据中，本应是几行数据，但现在却在博物馆中实际展示。刻上所有在展览期间发布内容的人的名字，这会让一个司空见惯的数字行为变成了一件令人难忘的事。名人墙质疑数字的存在和我们在网络上的行为价值，这种价值似乎只取决于我们对它的兴趣。

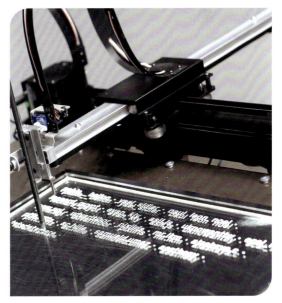

图 7-35 "名人墙"

（6）动感卷轴（Kinetic Scroll）

创作者：Pablo Bellon，Kylan Luginbühl，Yael Sidler；指导教师：Vincent Jacquier，Pauline Saglio；研发：SIGMASIX，Tibor Udvari。

动感卷轴装置是一个由智能手机组成的矩阵，同时配备了使其能够无休止滚动的机制（图7-36）。这面墙与我们有时会浏览几个小时的社交网络页面相呼应。这组滑动屏幕以隐喻的编排形式代表了当代人群一起滑动屏幕，但又都为他们自己滑动的现状。无休止地滑动是为了什么？滑动是为了害怕错过一个必须要看的图像，但滑动十个图像之后就不会再记得它们的内容了。我们究竟希望达到什么又或者我们希望逃离什么？这个有规律节奏的永恒动态装置试图催眠和吸引人们的注意力，就像连续的图像一样，这是今天界面的象征。

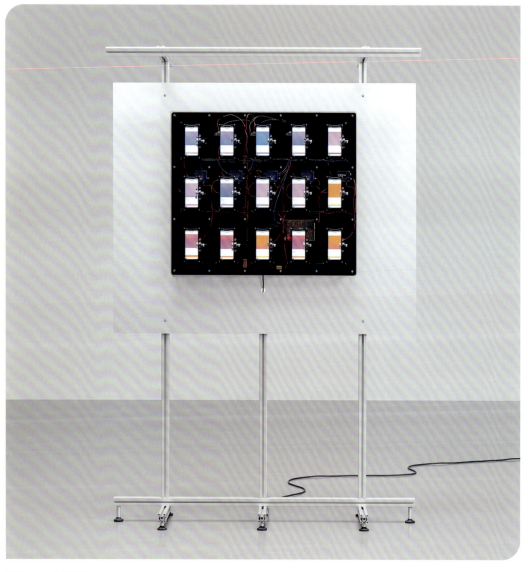

图 7-36　动感卷轴

（7）屏幕时间鉴赏家词典（A Screentime Connaisseurs Lexicon）

创作者：Antony Demierre，Basil Dénéréaz，Nora Fatehi，Paul Fritz，Sébastien Galera Larios，Rayane Jemaa，Dorian Jovanovic，Valentine Leimgruber，Valerio Meschi，Ignacio Pérez，Michael Pica，Jorge Reis，Malik Sobgoui；视觉：Callum Ross；指导教师：Roel Wouters；助理：Laura Nieder，Tibor Udvari。

智能手机的出现从根本上改变了我们的日常生活，这种设备的使用导致大量新行为态度的出现。新的态度是多方面的，每天都会出现，而且大部分都是无意识的。在这个数字世界里，行为变化的速度比创造新的词语来描述它们的速度还要快，这个项目对这些不同的行为态度进行了社会学的观察，并以嘲讽的口吻迫使我们面对它们的荒谬和过度性。屏幕时间鉴赏家词典以词典的形式通过一系列的新词来研究这些行为，使我们能够更好地理解某些成瘾、抵抗手段和社会偏见（图 7-37）。

图 7-37　屏幕时间鉴赏家词典

（8）智能手机共生（Smartphone Symbiosis）

创作者：Antoine Barras，Maya Bellier，Pablo Bellon，Ivan Chestopaloff，Bastien Classens，Guillaume Giraud，Léonard Guyot，Evan Kelly，Lisa Kishtoo，Paul Leon，Kylan Luginbühl，Aurélien Pellegrini，Yael Sidler，Diane Thouvenin；指导教师：Alain Bellet，Jesse Howard；助理：Lison Christe，Martin Herti。

这个项目解决了我们如何使用智能手机提供给我们的数据流进行互动的问题，通过设计进行的研究旨在想象出允许脱离智能手机的物体和界面，或者激发我们在所需的情况下与智能手机的某些功能进行更平衡和集中的互动。界面是我们这个时代的主流文化形式。许多文化和互动都是通过界面进行的，界面是文化表达和参与的一部分。因此，质疑当前智能手机界面基础机制的影响也是一种社会利益。通过想象、设计和制作新的物体或装置的原型，这个项目旨在为重新使用或重新提取锁定在智能手机中的某些功能提供建议，从而允许对数据或功能进行不同的、可定制的访问，并反过来促进从发光的矩形到更独立和专注的转变,远离屏幕(图7-38)。

图 7-38 智能手机共生

（9）在云端（In the Cloud）

创作者：Nora Fatehi，Souhaib Ghanmi，Dorian Jovanovic，Michael Pica，Malik Sobgoui；指导教师：Thibault Brevet，Vincent Jacquier，Pauline Saglio；助理：Pietro Alberti。

我们发送的信息和数字通信都需要通过远程服务器来传输。由于我们无法真正知道它们的物理位置，远程服务器看起来是无形的、非物质的。就像"云"一样，无法接近。智能手机可以让我们能够进行交流和沟通，它是交流的核心元素，我们需要它来发送和接收信息。基于这个观察，《在云端》以智能手机向"云端"发送信息，以此来发现这个虚拟的地方发生了什么事情（图7-39、图7-40）。

图7-39 "在云端"

（10）自拍机器人（Selfie Robot）

创作者：Basil Dénéréaz，Sébastien Galera Larios，Rayane Jemaa，Ignacio Pérez；指导教师：Thibault Brevet，Vincent Jacquier，Pauline Saglio；助理：Pietro Alberti。

自从智能手机前置摄像头出现后，自拍似乎已经成为一种常见的行为。自拍既是一种自恋的姿态，也是一种艺术行为。它质疑再现的概念，并重塑了自画像的传统。近年来，自拍杆的普及扩大了自拍的范围，十年前，这种物品还不为人知，但现在它已经成为流行文化的一部分。在任何一个旅游景点，都会看到人们努力寻找完美的位置和角度来拍出完美的照片，这是很有趣的。但是，如果机器人拿着自拍杆会怎样呢？自拍机器人是一种表演机器，它的机械臂配有智能手机和自拍杆，用不同的面部滤镜自拍。看到这个机器人为了寻求完美的自拍而扭曲自己，既有趣又令人不安，它把我们变成了自己行为不协调的观众（图7-41、图7-42）。

图7-40 "在云端"细节图

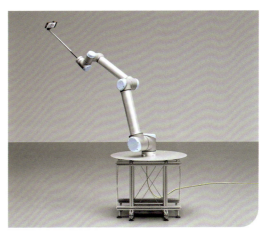

图7-41 自拍机器人

图 7-42　"神奇的智能手机"展览现场，2021

7.4 思考练习

■ 练习内容

1. 选择一个创意编程工具进行深入学习。

2. 将创意编程结合硬件设备创作一件新媒体艺术作品。

■ 思考内容

1. 学完本书你认为新媒体艺术与新媒体设计有区别吗？具体体现在哪些方面？

2. 对新媒体艺术设计来说重要的是技术还是想法？你如何看待这一问题。

更多案例获取

◆ 参考文献 /reference

[1] 韦艳丽. 新媒体交互艺术 [M]. 北京：化学工业出版社，2018.

[2] 张燕翔. 新媒体艺术 [M]. 北京：科学出版社，2011.

[3] 宫林. 新媒体艺术 [M]. 北京：清华大学出版社，2014.

[4] 马歇尔·麦克卢汉. 理解媒介：论人的延伸 [M]. 何道宽，译. 上海：译林出版社，2011.

[5] 刘宁，侯瑞明. 新媒体艺术 [M]. 长春：吉林美术出版社,2019.

[6] 李四达. 数字媒体艺术概论 [M]. 北京：清华大学出版社,2020.

[7] 廖祥忠. 数字艺术论（上）[M]. 北京：中国广播电视出版社，2006.

[8] 廖祥忠. 数字艺术论（下）[M]. 北京：中国广播电视出版社，2006.

[9] 金江波. 当代新媒体艺术特征 [M]. 北京：清华大学出版社，2016.

[10] 黄鸣奋. 新媒体与西方数码艺术理论 [M]. 上海：学林出版社，2009.

[11] 林迅. 新媒体艺术 [M]. 上海：上海交通大学出版社，2011.

[12] 童岩，郭春宁. 新媒体艺术导论 [M]. 北京：中国人民大学出版社，2018.

[13] 吕欣，廖祥忠. 数字媒体艺术导论 [M]. 北京：高等教育出版社，2014.

[14] 周晓成，张煜鑫，冷荣亮. 虚拟现实交互设计 [M]. 北京：化学工业出版社，2016.

[15] 范丽亚，张克发. AR/VR 技术与应用 [M]. 北京：清华大学出版社，2020.

[16] 喻晓和. 虚拟现实技术基础教程 [M]. 北京：清华大学出版社，2015.

[17] 谢晓昱. 数字艺术导论 [M]. 南京：江苏科学技术出版社，2009.

[18] 王受之. 世界现代设计史 [M]. 北京：中国青年出版社，2015.

[19] 黄鸣奋. 新媒体与西方数码艺术理论 [M]. 北京：学林出版社，2009.

[20] 威廉·立德威尔，克里蒂娜·霍顿，吉尔·巴特勒. 设计的法则 [M]. 陈丽丽，吴亦俊，译. 北京：中国画报出版社，2019.

[21] 胡洁. 人工智能驱动的艺术创新 [J]. 装饰，2019（11）.

[22] 马西莫·班兹. 爱上 Arduino [M]. 于欣龙，郭浩，译. 北京：人民邮电出版社，2011.

[23] 徐修玲，李加涛. 新媒体艺术评价要素研究 [J]. 南京艺术学院学报 (美术与设计),2016(02):106–108.

本书内容的电子课件请联系 juanxu@126.com 索取。